코지마 히데오의 창작하는 유전자

내가 사랑한 밈MEME들

코지마 히데오 지음
부윤아 옮김

In

일러두기

- 책, 만화 제목은 『 』, 단편, 신문, 잡지는 「 」, 영화, 애니메이션, TV 프로그램, 앨범 타이틀은 《 》, 게임 타이틀, 음악 곡, 그 외의 작품 제목 등은 〈 〉를 사용했습니다.

- 국내에 정식 소개된 작품은 국역본 제목으로, 그렇지 않은 작품은 원제를 그대로 번역한 제목으로 표기했습니다.

- 외국 인명·작품명은 국립국어원 외래어표기법을 따르되 몇몇 경우는 관용적 표현을 따랐습니다.

SOUSAKUSURU IDENSHI : BOKU GA AISHITA MEME TACHI by Hideo Kojima
Copyright © Hideo Kojima 2013
All rights reserved.
Original Japanese paperback edition published in 2019 by SHINCHOSHA
Publishing Co., Ltd.
Korean translation rights arranged with SHINCHOSHA Publishing Co., Ltd.
through Shinwon Agency, Co.
Korean translation copyrights © 2021 by Hans Media Inc.

코지마 히데오의 창작하는 유전자

내가 사랑한 밈MEME들

목차

MEME이 이어 주는 것

"책이 없는 세계는 상상도 할 수 없다."

이 책의 오리지널판인『내가 사랑한 MEME들』의 서두에 나는 이렇게 썼다. 그로부터 6년이 넘는 시간이 흐른 지금도 그 마음에는 변함이 없다.

　　하지만 나와 나를 둘러싼 상황은 상당히 달라졌다.

　　2014년 3월 〈메탈 기어 솔리드 V: 그라운드 제로〉, 2015년 9월 〈메탈 기어 솔리드 V: 팬텀 페인〉을 발표했다. 그리고 그해 12월에 독립한 후 코지마 프로덕션을 설립했다.

　　한동안 게임 제작에서 벗어나 소규모 영화를 찍거나 글을 쓰는 생활을 해 보고 싶다고 생각한 적도 있었지만, 세계 각국의 동료와 팬들의 목소리에 호응하고 싶은 마음이 더 강했다. 그래서 지금까지 걸어왔던 게임 만드는 길을 선택했다.

　　3평도 안 되는 작은 사무실을 빌리고, 사람을 구하고, 게임 제작 툴과 엔진을 구하기 위해 얼마 안 되는 시간에 쫓기며 문자 그대로 전 세계를 날아다녔다. 스태프가 늘어나 새로운 사무실을 구하게 됐을 때는 적당한 장소를 찾아 도쿄 시내를 헤매기도 했다. 물론 이와 동시에 신작 개발도 진행했다. 시간을 아무리 아껴도 부족한 상황이었지만 그래도 매일 빠트릴 수 없는 일과가 있었다.

　　그것은 서점에 들르는 일이었다.

　　매일 서점에 들러 직접 책을 펼쳐 보고, 마음에 드는 책은 구입해

서 탐독했다. 출장을 갈 때도 가방에 책 몇 권을 넣어 가지 않으면 마음이 놓이지 않았다. 이는 지금까지도 변하지 않는 나의 오랜 습관이다.

어린 시절 나는 열쇠아이鍵っ子[*]였다. 그래서 방과 후 집에 돌아와 불을 켜는 것은 늘 내 몫이었다. 자연스레 혼자 집에서 책을 펼치는 것이 일상이 되었다. 외롭고 쓸쓸할 때도 많았지만 그런 상황에서도 우울해지지 않을 수 있었던 것은 내 곁에 항상 책이 있었기 때문이다.

아버지가 일찍 세상을 떠난 탓도 있지만 내 주위에는 롤 모델이 될 만한 훌륭한 어른이 없었다. 하지만 인생을 이끌어 줄 어른이나 스승 같은 존재를 책 속에서 찾을 수 있었다.

책을 읽고 영화를 보는 것은 간접 체험이기는 하지만 이것 역시 훌륭한 '체험'이었다.

물론 실제로 여행을 가서 그 지역의 분위기를 직접 느끼는 편이 더 좋을 것이다. 다른 사람에게서 산에 오른 이야기를 듣는 것보다는 자신이 직접 산에 올라 온몸으로 체험하는 편이 더 좋은 것은 틀림없다. 하지만 모든 일을 직접 경험하는 데는 한계가 있다. 그렇기 때문에 다른 사람이 체험하고 느낀 것을 책과 영화로 간접적으로 체험하

[*] 가정 형편 때문에 보호자가 집에 없어 혼자 문을 열고 들어가기 위한 열쇠를 목에 걸고 다니던 아이들을 통칭하는 말.

고 공유하는 것에도 중요한 의미가 있다.

직접 가 볼 수 없는 과거와 미래는 물론 먼 세계를 체험할 수 있고, 자신과 다른 민족이나 젠더도 될 수 있다. 책은 혼자 읽는 것이지만 거기에서 펼쳐지는 이야기를 수많은 다른 사람들과 공유할 수 있다.

고독하지만 연결되어 있다.

그런 감각이 어린 시절부터 외로웠던 나를 지탱해 준 힘이었다.

그래서 나는 책이 지금까지 나에게 선사해 주었던 누군가와 연결되어 있다는 '유대감'을 이 책을 통해 다른 누군가에게도 전하고 싶다.

그런 유대 관계를 맺어 주는 것이 다름 아닌 MEME밈이다. 밈이란 영국의 진화생물학자 리처드 도킨스가 제창한 개념으로 생물학적인 유전자GENE와는 다른 문화, 관습, 가치관 등을 차세대에 계승해 가는 정보를 가리킨다. 이야기는 밈의 대표적인 형태 중 하나다. 입에서 입으로 전해 내려오고, 책으로 기록되어 전해지면서 문화를 계승해 간다.

사람과 사람이 연결되어 유전 정보GENE를 계승하는 것처럼 밈은 사람이 책이나 영화와 연결될 때 계승된다.

전 세계에는 무수히 많은 책과 영화, 음악이 있기 때문에 어떤 방법을 쓰더라도 그 모두를 전부 체험할 수는 없다. 그래서 죽기 전까지 어떤 책과 영화, 음악과 만나느냐 하는 문제는 내 인생에 있어 중

요한 의미가 있다.

만남은 우연이고 운명적이다. 어디에서 무엇이 어떤 인연으로 이어질지 모른다. 그러므로 나는 그저 막연히 기다리는 것이 아니라 내가 스스로 행동해서 선택한 만남을 소중하게 여기고 싶다. 이것은 사람과의 만남도 마찬가지다.

그래서 나는 매일 서점에 간다.

만남을 만들기 위해 계속해서 발걸음을 옮긴다.

매일매일 다양한 책을 스쳐 지나며 어쩐지 신경이 쓰이는 책, 자신의 존재를 호소하는 책, 그냥 지나쳐 버리는 책 제각각 다른 인연이 있다. 그런 인연을 확인해 가는 사이 나에게 의미 있는 만남을 발견한다. 자연스레 자신의 감성을 단련하게 되는 것이다.

책도 영화도 음악도 사람이 만든 것인 만큼 모든 것이 '대박'일 수는 없다. 오히려 90퍼센트는 '꽝'이다. 하지만 나머지 10퍼센트에 굉장한 작품이 존재한다. 나도 창작을 생업으로 하고 있는 만큼 그 10퍼센트에 들어갈 작품을 계속 만들고 싶다고 늘 생각한다.

그러기 위해서라도 나는 누군가가 만든 10퍼센트의 '대박'을 찾아내기 위한 감각을 계속 갈고닦고 있다. 그렇다고 특별한 일을 하고 있는 것은 아니다. 서점에 가서 인연을 느낀 책을 사서 읽는다. 어떤 책과의 만남이 '꽝'이었다고 해도 낙담하지 않는다. 그것은 '대박'을 찾아내기 위한 훈련의 일환이기 때문이다. 그러므로 '꽝'을 읽은 시간은 낭비가 아니라, 다음 만남을 이어 주는 중요한 시간이라고 할 수 있다.

　　내 서고에 있는 대부분의 책에 영수증이 끼워져 있는 이유는 그런 시간을 잊지 않기 위해서이기도 하다. 책을 구입한 서점의 이름과 날짜와 시간이 인쇄된 영수증을 다시 살펴보면 책의 내용뿐만 아니라 그날 서점에 가기 전부터 다 읽은 후에 여운을 느끼기까지의 시간은 물론 서점의 분위기와 책을 읽은 장소의 기억도 다시 떠오른다.

　　어떤 책이든, 혹여 그것이 지루했다고 해도, 그 책과 함께 지냈던 기억은 나만의 기억이기 때문에 나에게는 특별한 이야기가 된다.

　　그리고 새로운 만남을 위해, 10퍼센트의 '대박'을 찾아서 또 서점으로 향한다.

　　매일 같은 서점에 가다 보면 어느새 서가를 도는 루트가 만들어지곤 한다. 같은 자리의 변화를 관찰하기는 좋지만 서점에 가는 매력과 의미는 옅어진다. 루트가 한번 정해지면 다른 것을 잘 보지 않게 되기 때문이다. 그래서 가 보지 않은 서점이나 새로 생긴 서점에 가면 머릿속이 어지럽고 혼란스러워져서 당황스럽기도 하지만 재미있는 체험을 할 수 있다. 설령 진열된 책이 늘 가던 서점과 같다고 해도 가게의 규모나 위치, 책의 배치가 다르면 같은 책이라도 다른 모습이 보인다.

　　같은 말이라도 사용되는 문맥이나 상황에 따라 의미가 달라지거나, 같은 사람이 다른 인간관계 속에서 다른 매력을 발산하는 모습을 발견하는 것과 닮았다.

　　그래서 몇 번이고 다시 말하지만 나는 서점에 다니는 일을 그만

두지 못한다.

　지금도 그렇지만 인터넷이나 소셜미디어가 생기기 전에는 서점에 최신 정보가 모였다. 서점 안을 한번 돌아보면 지금 세상에 무엇이 유행하는지 대충 감이 잡혔다. 지금도 서점은 세상의 축소판이나 다름없다.

　예를 들어 NHK의 아침 드라마에 관심이 없더라도 관련된 책이 여러 종류 진열되어 있는 것을 보고 '아, 저 드라마가 시청률이 좋은가 보다'라고 상상할 수 있고, 모르는 배우의 사진집이 평대에 진열되어 있으면 '지금은 이 사람이 인기가 있구나' 하고 알 수 있다. 스포츠, 실용서, 비즈니스 서적 그리고 만화 코너까지 한 바퀴 돌아보면 세상을 대략적으로 파악할 수 있다.

　그 정도 정보는 인터넷에서도 얻을 수 있다고 말하는 사람도 있겠지만 꼭 그렇지만은 않다. 인터넷 정보는 필터링되어 있어서 자신이 관심 있는 것이나 좋아하는 것만 보게 된다. 반면 서점에서는 관심 없는 장르의 정보까지도 눈에 들어온다. 서점에는 인터넷에는 없는 문맥이 있다. 물론 인터넷 사용에 익숙한 세대가 보기에는 인터넷에도 그만의 문맥이 있고 거기에서 탄생하는 '만남'도 분명 있을 것이다. 그것을 부정하려는 것은 아니지만 나는 역시 서점에서 책을 직접 만나는 것을 고집하고 싶다.

　손으로 만질 수 있는 책이 진열되어 있는 서점으로 발길을 옮겨, 서점 안을 한 바퀴 돌면서 내 스스로 평대에 놓여 있거나 서가에 꽂

혀 있는 책을 발견하고, 그것을 손에 들고 계산대까지 가서 구입한 뒤 찬찬히 읽고 싶다.

　　이런 고집은 나 같은 구세대의 노스탤지어에서 비롯된 것만은 아니다. 책을 고르거나 영화를 고르는 일에는 사람을 선택하는 일과 서로 통하는 어떤 종류의 보편성이 있다.

　　방대하고 압도적인 양의 책이 모여 있는 서점에서 10퍼센트의 '대박'을 찾아내는 일은 앞에서 이야기했듯이 수많은 시간 동안 훈련하며 단련하는 과정이 필요하다. 서점 앞에 서서 '신간, 소설, 대박'이라는 키워드를 넣어서 검색할 수는 없다. '대박'을 찾아내기 위한 시간과 단서도 한정적이다.

　　표지를 보고, 띠지에 적힌 문구와 추천사를 읽고, 뒤표지에 실린 줄거리와 저자 후기, 해설을 읽고, 본문을 훑어본다. 그 단서들을 토대 삼아 자신의 감성과 가치관으로 '대박'일지 아닐지를 판단한다.

　　함께 일할 사람, 기획이나 프로젝트, 다양한 제안 등을 판단하는 일도 마찬가지다. 그것들은 끝까지 읽기 전의 책과 똑같다. 읽기 전에 판단을 해야만 한다.

　　책이라면 '재미없다'라는 감상으로 끝날 일일 수 있지만, 일과 프로젝트에서는 많은 사람이 엮이는 대참사가 될 가능성마저 있다. 여행을 예로 들면 책을 통한 체험이라면 어떤 일이 생겨도 상관없지만, 실제 여행에서 잘못된 일이 생기면 목숨이 오가는 일이 될 수도 있다.

　그런 점에서 책을 읽는 것은 간접 체험에 지나지 않고 직접 상처를 받지 않으니 현실 체험에는 미치지 못한다고 비판하는 것일지도 모르겠다. 하지만 내 생각은 다르다. 간접 체험 역시 책과 영화에 실린 밈을 접함으로써 현실에 참여하기 위한 지식과 뛰어난 지혜를 손에 넣는 틀림없는 '체험'이다.

　책을 선택하는 일상의 행위는 현실로 피드백된다.

　감사하게도 내 작품에는 작가적인 시각이 담겨 있어 오리지널리티가 있다는 평가를 받고 있다. 이 역시 서점에 가서 직접 책을 고르는 습관 덕분에 얻은 것이라고 해도 좋다. 나 자신의 눈과 감성으로 '대박'을 찾는 훈련을 꾸준히 했기 때문에 나만의 가치관이 형성되어 오리지널리티가 있는 작품으로 결실을 맺었다고 생각한다.

　물론 누군가의 의견이나 소개를 듣고 책과 영화를 접할 때도 있어야 하지만, 책을 펼친 순간 자기만의 감성과 가치관으로 그 세계에 들어가는 힘이 필요하다.

　다른 누군가가 높이 평가한 작품이 내가 봤을 때는 재미가 없었다면 당신의 가치관에서 판단한 것이기 때문에 전혀 문제가 되지 않는다. 어떤 사람이 높이 평가했기 때문에 재미있다고 생각하는 것은 트위터에서 본 누군가의 의견을 그저 리트윗하는 일이나 마찬가지다. 거기에 '자신'의 생각은 없다. 틀리더라도, 의견이 맞지 않더라도 신경쓸 필요는 없다. 자신의 눈과 머리로 '대박'을 찾아내는 일이 얼마나

훌륭한 결과물을 만들어 낼지는 아무도 모른다. 나의 '대박'과 당신의 '대박'은 전혀 다를 수도 있지만 다르다고 문제될 것은 없다.

나는 이런 생각을 전하고 싶어서 작품을 만들고, 문장을 적고, 영화와 책의 추천사를 쓰고 있는지도 모르겠다.

이 책에 소개한 책과 영화들은 내가 스스로 발길을 옮기고 눈으로 보고 머리로 생각하여 고른 것들 중 극히 일부에 지나지 않는다. 이 리스트가, 아니 이 콘텍스트가 코지마 히데오라는 인간과 작품을 만들었다. 이것들이 전해 준 밈이 나에게 창작을 하며 살아가기 위한 에너지를 주었다.

이 책의 오리지널판이 세상에 나온 뒤로 다소 시간이 흘렀지만 여기 실린 모든 작품이 여전히 그 매력을 잃지 않았다. 그러니 이 책으로 다시 한번 이 밈을 '당신'에게 전달하고 싶다. 이 밈이 우리를 이어 주기를 소망하면서.

내가 사랑한 MEME들

「다빈치」(미디어 빽토리 발행)
2010년 8월호~2013년 1월호

'미지의 이야기'라 부르던 이름, 그것이 '우리의 SF'

『별의 계승자Inherit the Stars』
제임스 P. 호건

'우리의 SF'가 돌아왔다. 70~80년대, SF는 단순한 오락에 그치지 않는 위험 신호이자 공포이고 희망이었다. 던칸 존스 감독의 영화《더 문》2009은 판타지에 절여진 우리에게 그런 SF 원래의 묘미를 떠올리게 해 준다. SF의 매력을 120퍼센트 살리면서 거기에 더해 철학을 서정적으로 논하며 현대 사회를 풍자하는 확실한 우리의 SF다.

일본에서 2010년 봄에 개봉한 영화《더 문》을 추천하며 썼던 글의 일부분이다. 이 글을 쓴 후 어떤 기시감에 사로잡혀 책장에서 꺼낸 소설이 있다. 바로 제임스 P. 호건의 『별의 계승자』였다.

초등학교 5학년 무렵 독서에 눈을 뜬 나는 전 세계의 추리소설을 찾아 헤맸다. 그리고 초등학교 졸업과 동시에 추리소설에서도 졸업

했다. 그 후 대학생이 되기 전까지는 SF와 함께 지냈다. 그 시기에 SF 이외의 것을 섭취한 기억은 거의 없다. 그래도 나는 영양실조에 걸리지 않았다.

그 이유는 1970년대 SF가 그릇이 컸기 때문이라고 생각한다. SF라는 식탁에는 다양한 식재료가 놓여 있었고 다양한 조리법이 시도되었으며, 조리사들도 다채로웠다. 내가 맛본 SF는 아이작 아시모프, 아서 C. 클라크, 로버트 A. 하인라인 등 3명의 대가부터 커트 보니것, 조지 오웰, 아베 고보에 이르는 상당히 폭넓은 장르에서 활약하는 작가들이 있었다. 그들은 모두 각각의 오리지널 요리를 선보였다. 공상과학 소설, 판타지 소설, 메타픽션 등 '미지의 이야기'를 한데 모아 불렀던 이름, 그것이 '우리의 SF'였다.

하지만 《스타워즈》가 흥행에 성공한 80년대를 기점으로 SF는 어느새 상업주의에 사로잡히더니 장르 이름만 유명무실한 상태로 남겨졌다. 그 결과 식재료와 조리법의 참신함이 부족한 스페이스오페라나 판타지가 세상에 넘쳐나면서 '우리의 SF'는 머지않아 그 맛을 잃고 말았다. 그래서 언젠가부터 SF를 읽지 않게 됐다. 그러던 어느 날 문득 찾은 서점에서 『별의 계승자』에 눈길이 멈췄다. 조심스럽게 맛보듯이 읽어 나가자 곧 그리운 감각이 느껴졌다. 잊고 있던 '우리의 SF'와 다시 만난 순간이었다.

『별의 계승자』는 긍정적인 미래관을 담은 양질의 SF에만 머물

지 않았다.

'후더닛Whodunit, 하우더닛Howdunit, 와이더닛Whydunit' 그 어디에도 해당하지 않는 "왜 이곳에 시체가 있는 걸까?"라는 질문을 통해 전혀 새로운 시각을 선보인 본격 추리소설이었다. 그뿐만 아니라 인류의 기원에 대해 격렬한 과학적 논의가 펼쳐지는 장면은 법정 소설을 방불케하는 뛰어난 서스펜스를 자랑한다.

달의 표면에서 새빨간 우주복을 입은 시체가 발견되었다. 원자 물리학자 헌트 박사는 시체의 영상을 눈앞에 두고 다음과 같은 설명을 듣는다.

"이것이 그 시체입니다. 질문을 듣기 전에 당연히 나올 것이라 예상되는 몇 가지 질문에 대한 대답을 해 두겠습니다. 첫 번째… 대답은 '아니오'입니다. 시체의 신원은 불명입니다. 그래서 우리는 이 인물을 찰리라고 부르기로 했습니다. 두 번째… 역시 대답은 '아니오'입니다. 무엇이 이 남자를 죽음에 이르게 했는가, 분명한 것은 아무것도 말씀드릴 수 없습니다. 세 번째로… 이것 역시 '아니오'입니다. 이 남자가 어디에서 왔는지, 우리는 알지 못합니다."

"지금까지 우리가 얻은 빈약한 정보에서 몇 가지 확신을 가지고 단언할 수 있는 것이 있습니다. 첫 번째로 찰리는 지금까지 건설된 어떤 기지의 인간도 아니라는 것. 아니… 그렇다기보다는 (중략) 현재 우리

가 알고 있는 세계에 속한 어떤 국가의 인간도 아니라는 것입니다. 그 이전에 찰리가 이 지구가 아닌 다른 별의 주민이 아니라고도 확실하게 말할 수 없습니다."

"누구인지는 둘째 치고… 찰리는 오만 년 전에 죽었습니다."

어떤가? 이렇게 뛰어난 도입부에 이보다 놀라운 플롯을 가진 소설이 있을까? 흔히 말하는 '하드 SF'의 영역을 훨씬 뛰어넘는다. 5만 년의 알리바이를 깨는 것에 도전하는 과학자들의 웅장한 탐구 이야기. 지적 흥분과 수수께끼 풀이의 카타르시스. 이만큼 제대로 만들어진 추리소설은 미스터리계에도 없다. 장르를 뛰어넘은 말도 안 되는 전개와 도전!

이것이야말로 어렸을 적 친숙했던 센스 오브 원더sense of wonder•, '우리의 SF'인 것이다.

안타깝게도 2010년 7월, 호건은 별이 되었다. 이 책은 그의 데뷔작이면서 대표작으로 영원히 남을 것이다. 하지만 여기에서 눈여겨봐야 할 것은 제목에서 보여 주듯 한 번 끊겼던 SF의 밈이 새로운 세대에 정착되고 있다는 점이다. 사람들은 지금 다시 SF에 주목하고 있

• SF 작품이나 자연 등을 접하고 느끼는 신비한 감동이나 심리적 감각을 표현하는 개념이다. 1965년에 출간된 레이첼 카슨의 저서 『센스 오브 원더』에서 유래했다고도 한다.

다. 이는 과거의 SF가 다시 불타오르고 있는 것이 아니다. 호건에게도 영향을 받았을 '제로년대2000~2009년 SF'라는 말을 듣는 젊은 작가들이토 게이카쿠와 우부카타 도우 등이 새로운 무브먼트를 일으키고 있다는 것이 증명한다.

작품 속에서 몇 번이고 논의된 '계승자'의 정체는 독자인 우리에게 그대로 맡겨졌다. 사실은 『별의 계승자』에는 모든 조각을 맞추기 위한 속편이 4부까지 준비되어 있다. 하지만 호건이 낸 수수께끼의 해답은 달 표면에도 목성에도 가니메데에도 그리고 명왕성에도 없다. 그 답은 호건의 밈을 계승한 '호건 세대' 안에 있다. 그 답을 보여주는 사람이야말로 '별의 계승자'가 될 것이다. 그때 그가 30여 년 전에 시작한 이 '거인들의 별 시리즈'는 완결을 맞이할 것이 틀림없다.

(2011년 1월)

『별의 계승자』
제임스 P. 호건, 이동진 옮김, 아작

역사상 최강의 하드 SF이면서 본격 추리 소설과 법정 미스터리의 매력까지 갖춘 걸작.

달 표면에서 발견된 시체의 정체를 해명하기 위해 모인 과학자들. 그들이 풀어야 할 과제는 시체에 대한 수수께끼였지만, 그것은 인류의 기원으로 거슬러 올라가는 지식의 여행이기도 했다. 과학적 지식이 가득 담긴 하드 SF와 본격 미스터리의 흥분, 그리고 법정 미스터리의 서스펜스를 한데 모은 긴장감 있는 전개가 일품이다.

팬이 열렬하게 바라는 한, 이야기는 끝나지 않는다

『어둠이여, 내 손을 잡아라Darkness, Take My Hand』
데니스 루헤인

"시리즈물에는 그에 걸맞은 권수라는 것이 있다고 생각한다. 예를 들어 '이 시리즈는 15번째가 최고!' 같은 이야기는 들어 본 적 없을 것이다. 어떤 시리즈라고 해도 끝나야 할 때가 있다."

'탐정 켄지&제나로 시리즈'의 다섯 번째 작품을 쓴 후 데니스 루헤인은 인터뷰에서 이렇게 말했다.

"나는 켄지&제나로 시리즈가 끝나야 할 때가 왔다고는 생각하지 않지만 잠시 쉬어야 할 때라고 생각한다. 『미스틱 리버』와 논 시리즈 한 권을 더 쓰고 난 후 켄지&제나로 이야기를 이어 갈 생각이다."

작가의 사랑이 담긴 이 말에 나를 포함한 열광적인 팬들은 감동의 눈물을 흘렸다. 그렇기 때문에 우리는 기다렸다. 그의 말을 믿고 '켄지&제나로'를 다시 만날 날을, 그의 논 시리즈물을 읽으면서 그저 계속 기다렸다.

그로부터 10년. 그 사이에 영화로도 만들어진 『미스틱 리버』와 『살인자들의 섬』을 세계적으로 히트시키며 대성공을 거둔 데니스 루헤인은 『운명의 날』이라는 역사 소설과 단편집을 완성시킨 후 작년에 비로소 시리즈의 여섯 번째 작품 『문라이트 마일』을 발표했다. 하지만 그 신작은 팬의 예측에서 어긋나는 것이었다. 부활작이 아닌 완결작이었던 것이다.

나는 마지막 페이지를 넘긴 후 켄지&제나로 형제들에게 "수고하셨습니다!"라는 깊은 감사의 말을 던지고 일단 책을 덮었다. 하지만 그것으로는 해결되지 않았다. 미련이 남은 나는 지금까지 발표된 시리즈를 순서대로 꺼내 시간을 거꾸로 돌려 다시 읽으며 그들과의 이별을 거부했다.

"다만 나는 마지막 권에서 주인공들이 죽어야 한다고는 생각하지 않는다. 그들은 그저 물러날 뿐이다."

확실히 약속대로 그들은 죽지 않았다. 하지만 그들은 물러나지도 않았다. 그들은 지금 이 순간에도 내 마음속에 계속 자리 잡고 있다.

　　작년에도 애착이 있는 시리즈와 이별을 했다. 하지만 그렉 러카의 '보디가드 아티쿠스 시리즈'가 완결되었을 때도, 그 유명한 장수 작품 '스펜서 시리즈'의 작가인 로버트 B. 파커가 세상을 떠났을 때도 이렇게까지 동요하지는 않았다. 작가도 캐릭터도 살아 있다면 마지막으로 한 번만이라도 더 만나고 싶었다. 가능하다면 그들의 이야기를 끝내지 않았으면 좋겠다. 이것이 팬의 심리라고 말할 수 있다.

　　아무튼 이 시리즈를 꼭 읽어 봤으면 한다. 보스턴 남쪽 교외에 있는 주택지 도체스터에서 펼쳐지는 피와 폭력의 이야기를, 절망과 아픔 속에서 자아내는 애달픈 숙명을. 바닥을 알 수 없는 빈곤 속에서 만연하는 마약, 알코올 중독, 강도, 살인, 가정폭력. 마을에서 성공했다고 불리는 사람이라고는 갱이나 악덕 경찰밖에 없다. 미래가 없는 '암흑의 세계'에서도 그들은 살아가려고 고통을 견디며 몸부림친다. 데니스 루헤인의 '문학'을 읽다 보면 이 시리즈가 단순한 탐정 소설이 아닌 '이야기'라는 것의 핵심을 그리고 있다는 것을 알 수 있다.

　　시리즈는 전부 여섯 권이다. 『전쟁 전 한 잔』, 『어둠이여, 내 손을 잡아라』, 『신성한 관계』, 『가라, 아이야 가라』(벤 애플렉 감독의 영화로도 제작되었다), 『비를 바라는 기도』, 최신작인 『문라이트 마일』. 시리즈 전부를 읽을 필요는 없다. 굳이 한 권을 고른다면 두 번째 작품 『어둠이여, 내 손을 잡아라』를 추천한다. 이것만큼 압도적인 하드보일드는 이제 없을지도 모른다. 10년에 한 번 있을까 말까 한 완성도이다. 내가 이 소설을 처음 읽었을 때에는 개인적으로 영화 판권을 구

입하고 싶었을 정도였다. 분명 이 두 번째 작품을 넘어서는 속편은 없다. 캐릭터, 플롯, 복선, 악역까지 시리즈 자산의 대부분을 사용해 버렸다. 어쩌면 이것이 시리즈를 끝내는 진짜 이유가 아닐까 하는 의심이 들었을 정도다.

〈메탈 기어 솔리드〉라는 장수 게임 시리즈는 내년2012년이면 무려 25주년을 맞는다. 나는 미디어를 향해 '이것이 내가 만드는 마지막 메탈 기어입니다'라고 매번 선언해왔다. 이 말의 의미는 서두에서 루헤인이 한 말과 거의 비슷하다. 이야기에는 끝이 있다. 작가에게도 끝이 있다. 그리고 작가는 끝을 맞이하기 전에 이야기를 끝맺고 싶은 것이다.

그렇다면 창작자는 왜 같은 시리즈를 이어 가는 것일까? 그 답이 '켄지&제나로 시리즈'에 있다. 팬이 열렬히 원하는 한 이야기는 끝나지 않는다. 작가가 끝내고 싶은 마음 한편에 팬들로부터 등을 돌리지 못하는 마음이 있다. 작가와 시리즈는 영원하지 않다. 그렇기 때문에 어쩔 수 없이 그 마음의 소용돌이 속에 빠지고 만다.

『어둠이여, 내 손을 잡아라』를 다시 읽어 보았다. 그때 루헤인으로부터 조언으로 생각되는 메시지를 발견했다. 그것은 내 마음을 표현하는 것이기도 했다.

"뭐야? 영원히 살 수 있을 거라 생각하는 거야?" (2011년 9월)

『어둠이여, 내 손을 잡아라』
데니스 루헤인, 조영학 옮김, 황금가지

깊은 암흑 속에서 몸부림치는 인간을 그린
다. '탐정 켄지&제나로 시리즈'의 최고 걸작.
폭력과 범죄가 소용돌이치는 보스턴 도체
스터에서 태어나 자란 남녀 탐정, 패트릭과
앤지. 이번 의뢰인은 마피아에게 협박받는
여성 정신과의사로 아들의 목숨이 위험하
다고 한다. 문제 해결을 위해 움직이기 시작
한 두 사람은 이 마을과 주민이 오랫동안 은
폐해 온 과거와 증오를 끄집어내고 만다. 압
도적인 긴장감이 넘치는 네오 하드보일드.

창작 활동에 커다란 영향을 안겨 준, 제멋대로인 암고양이 제니

『피터의 고양이 수업Jennie』
폴 갤리코

고등학교에 올라가기 전까지는 개와 고양이에게 어떤 다른 특징이 있는지 몰랐다. 태어난 뒤로 그때까지 개나 고양이를 키워 본 적이 없었기 때문이다. 관심이 없었던 것은 아니지만 어머니가 천식이 있어서 키울 수 없었다.

그런 내게 개와 고양이의 차이를 알려 준 특별한 고양이가 있다. 폴 갤리코가 1950년에 내놓은 소설 『피터의 고양이 수업』에 등장하는 동양적인 눈과 하얀 목덜미를 가진 암고양이다. 신쵸문고에서 『제니』라는 제목으로 일본어 번역본이 출간된 해는 1979년 여름으로 내가 고등학교 1학년이던 때다. 고양이를 좋아하는 것도 아닌데 왜 이 책을 집었을까? 『제니』라는 제목에서 당시 무척 좋아했던 《바이오닉

제미》》를 떠올렸기 때문일지도 모른다.

　　소설의 주인공은 런던에 사는 고양이를 좋아하는 8살 소년 피터다. 고양이를 싫어하는 유모 때문에 피터는 집에서 고양이를 키울 수 없다. 어느 날 피터는 교통사고를 당하는데, 눈을 뜨자 하얀 고양이가 되어 있었다. 느닷없이 고양이 세계로 던져진 소년은 배고픔과 절망 끝에 못생긴 암고양이 제니 볼드린의 도움을 받는다. 사람들에게 배신당해 뼈와 가죽밖에 안 남을 정도로 마를 때까지 들판을 돌아다니는 제니를 보면서 소년은 '떠돌이 고양이'로 살아가는 정신력과 기술과 체력을 모두 배운다. 길을 걷는 법, 우유를 마시는 법, 쥐를 잡는 법, 인간의 비위를 맞추는 법, 밀항하는 법, 공중에서 몸을 비트는 법, 그루밍을 하는 의미와 요령, 수염 센서의 활용 방법, 그리고 보스 고양이를 쓰러트리기 위한 전투 기술까지. 고양이 사회의 초보자인 피터독자는 100퍼센트 완전한 고양이가 되기 위해 암고양이의 가르침을 좇아 책장을 계속해서 넘기게 된다.

　　자타공인 고양이를 좋아하는 작가 갤리코다. 이 책을 읽다 보면 독자 자신이 고양이가 되어 주변에 있는 길고양이와 이야기를 나눌 수 있을 것 같은 착각이 들기도 한다. 후반에 이르면 완전히 고양이가 된 독자는 상대가 인간이든 동물이든 상관없이 제니라는 인격에 특

● 원제는 《The Bionic Woman》로 미국 드라마 시리즈다. 우리나라에서는 1976년에 《특수
　공작원 소머즈》라는 제목으로 방영되었다.

별한 감정을 품게 된다. 아름답지도 완벽하지도 않지만 자부심이 강한, 그런 제멋대로인 제니라는 다정한 존재에게 남녀를 불문하고 마음을 빼앗겼고, 나도 그런 이들 중 한 명이었다.

최근 서점에는 고양이 책 코너가 마련되어 있는 곳이 생길 정도로 고양이 열풍이 불고 있다. 누마타 마호카루의 『고양이 울음』과 로버트 A. 하인라인의 『여름으로 가는 문』 등이 인기인 모양이다. 하지만 내가 책장에서 키우는 고양이 소설은 어느 서점에서도 볼 수 없었다. 그래서 33년 만에 책장에 꽂혀 있던 『제니』를 꺼내 다시 읽어 보기로 했다. 그리고 깜짝 놀랐다.

〈메탈 기어 솔리드 3〉에 주인공 '스낵들개'을 전사로 키워 낸 후 '개로 살아갈 것인가? 고양이로 살아갈 것인가?'로 대치하게 되는 '더 보스The Boss'라는 캐릭터가 있는데 나는 이 캐릭터를 만들 때 무의식중에 『제니』에서 영감을 받았던 모양이다. 〈메탈 기어 솔리드〉 시리즈는 오랫동안 조직에서 육성된 수캐전투개가 부모를 죽이는 '부성父性'을 다룬 이야기였다. 거기에 '모성'과 '길고양이'의 시점을 끌어들여 창조한 것이 어미 고양이인 '더 보스'였다. 〈메탈 기어 솔리드 3〉는 『제니』의 밈에서 탄생한 것이라 할 수 있다.

제니는 연인인 동시에 스승이며 라이벌이자 파트너이며 비밀을 공유한 이해자이기도 하다. 그렇기 때문에 이 책은 씁쓸한 첫사랑과 상실을 그렸을 뿐인 교훈담이 아니다. '다음 세대에 어떻게 배턴밈을 이어 갈 것인가?' 하는 본능적인 주제를 '모성적인 면'에서 그린 '살아

있는 것들의 이야기'이다.

어떤 꿈에도 반드시 끝이 있듯이 이야기에는 반드시 끝이 있다. 이 책에서도 암고양이 제니와의 이별이 찾아온다. 이 마지막 장면을 독자가 어떻게 해석하느냐에 따라 밈을 받아들이는 방식이 변한다.

나의 수많은 모험 상대였던 다정한 제니는 없었다. (중략) 사라지는 대신 남겨 둔 것은 추억도 아니고 꿈도 아니고 환상도 아닌 그저 집으로 돌아갔다는 것, 행복이 얼마나 훌륭한지에 대한 깨달음, 마음이 따뜻해지는 기분이 전부였다.

아주 먼 옛날 나는 꿈속에서 한 고양이를 만났다. 꿈에서 깬 고교생이었던 나는 그것을 완전히 잊었다고 생각했다. 하지만 다시 읽어 보니 그 꿈을 한순간도 잊지 않았다는 것을 어른이 되어서야 깨달았다. 지금도 변함없이 『제니』라는 밈을 몸 안에 품고 있었던 것이다. 그러니 한 번도 고양이를 키워 본 적이 없다고 한 서두의 발언은 잘못되었다. 나는 제니라는 고양이와 함께 살고 있었던 것이다.

(2012년 12월)

『피터의 고양이 수업』
폴 갤리코, 조동섭 옮김, 윌북

암고양이 제니가 가르쳐 준 '모성'으로 그린 '살아 있는 것들의 이야기.'
폴 갤리코와 코지마 감독의 의외의 접점이다. 암고양이 제니와 감독의 팜므 파탈. 그것도 남자를 파멸시키는 마성의 여성이 아닌 지혜와 예술의 여신 아테나처럼 〈메탈 기어 솔리드〉 시리즈의 창작에도 영향을 준 운명의 여성이다. 고양이가 된 소년의 모험 판타지 『피터의 고양이 수업』은 이야기의 본질을 다시 한번 깨닫게 해 주는 작품이다.

마지막으로 편지를 쓴 건 언제였을까?

『금수錦繡』
미야모토 테루

　　최근 집 근처에 우체통이 생겼다. 우두커니 서 있는 그 모습을 곁눈질하면서 아이폰으로 인터넷을 연결해 트위터를 켜고 글을 올렸다.

　　'나는 매일 아침, 그리고 매일 밤 그 앞을 지나간다. 하지만 우체통에 우편물을 넣는 사람을 아직까지 한 번도 보지 못했다. 나 역시 이 우체통을 이용한 적이 없다. 그런데도 우체통은 비 오는 날이나 바람 부는 날에도 쉬지 않고 여전히 입을 열고 그 자리에 우두커니 서 있다. 꽤나 배가 고플 텐데도. 그런 빨강 우체통이 눈부시다.'

　　'마지막으로 편지를 쓴 것은 언제였을까?'

트위터에 이런 글을 남긴 후에도 자택의 우편함을 살펴보면서 고개를 갸웃했다. 전기, 가스, 수도, 통신요금 청구서, 카드 명세서, 딜러가 보낸 신차 안내, 신문. 이것이 우리 집 우편함 내용물의 전부였다. 최근에는 홍보 전단지조차도 찾아볼 수 없다.

'마지막으로 편지를 받은 것은 언제였을까?'

이렇게 중얼거렸다. 사실 이날은 잡지 「다빈치」에 연재하는 '내가 사랑한 밈'의 첫 번째 원고가 실리는 날이었다. 내 트위터 팔로워 중에 내가 트위터에 쓴 문장이 똑같이 잡지에도 실린 것을 발견한 사람이 있을지도 모른다. 트위터에 올린 디지털 신호를 잡지라는 아날로그 매체에 집어넣은 것은 나의 장난이었다.

지난 세기말에 휴대전화가 급속도로 보급되고 이번 세기에 들어오면서 의사소통 수단은 디지털로 완전히 바뀌었다. 목소리는 텍스트나 이모티콘, 영상이 대신하게 되었고 회사용, 개인용, 공용 가릴 것 없이 휴대전화나 컴퓨터 이메일로 모든 것을 해결할 수 있게 되었다. 사람들은 디지털 일기장이라고 할 수 있는 블로그나 mixi, 페이스북, 마이스페이스, 트위터 같은 소셜네트워크 서비스를 통해 상호 커뮤니케이션을 활발하게 하고 있다.

이런 시대가 되었어도 아직 그 빛을 잃지 않는 연애 소설이 있다. 미야모토 테루가 1982년에 발표한 초기 작품 『금수』다.

비일상적인 번역물로만 도피했던 내게 미야모토 테루는 현실의 자신과 마주하는 기회를 준 작가이다. 그래서 나는 그를 무척 좋아한다. 10대 사춘기 시절, 나는 그의 작품을 철저하게 캐고 다녔다. 그중에서도 여기에 소개하는 『금수』는 『봄 꿈』과 『푸름이 흩어지다』로 이어지는 미야모토 테루 베스트 3에 넣을 수 있을 정도로 마음에 드는 작품이다.

『금수』는 약 10개월 동안 주고받은 14통의 편지만으로 구성된 서간체 소설이다.

단풍이 물드는 자오蔵王에 자리한 달리아가든. 헤어진 남녀가 10년 만에 곤돌라 리프트에서 우연히 만난다. 거기에서부터 이야기가 펼쳐진다. 『금수』를 상징하는 서두의 장면은 색이 곱고 아름답다. 그리고 그대로 달리아가든의 단풍에 남녀가 타는 색 바랜 곤돌라 리프트를 얹어 하나의 장엄한 풍경화를 만들어 낸다. 변화하는 사계절 중 특히 단풍을 사랑하는 일본인이라면 이 그림 같은 정경에 더욱 넋이 나갈 것이다. 이야기 속에서는 모차르트 교향곡 제39번이 빈번하게 사용된다. 그 덕분인지 서간체 소설이면서도 그림과 소리가 선명하게 떠오른다.

남녀는 재회를 계기로 이전에는 하지 못했던 마음 속 이야기를 주고받기 시작한다. 시간을 두고 교환되는 왕복 서신은 때로는 러브레터이고 회한이고 참회이며 질책이다. 엇갈림과 마주침 사이에서 하나가 되지 못했던 남녀의 과거와 현재가 사계절을 이어 가듯 마치 비

단에 자수를 놓은 직물인 금수錦繡처럼 뒤얽힌다. 결국 두 사람은 미래를 붉게 물들인다. 아름답고 애달픈 어른의 슬픈 사랑을 그린 걸작 소설이다.

편지는 여럿을 상대하지 못한다. 쌍방향이 아니며 반드시 시간 차가 생긴다. 받는 사람이 언제 어떤 상황에서 읽을지 지정할 수 없다. 일단 손에서 떠나면 지우거나 수정할 수 없다. 보내는 사람과 받는 사람이 같은 시간과 상황을 공유할 수 없다. 엇갈림과 오해를 불러일으키는 난처한 매체가 편지다. 그렇기 때문에 지금 이 시대에 편지를 다시 추천하고 싶다. 일방통행인 편지이기 때문에 비로소 써 내려가는 사람, 읽어 내는 사람이 서로에게 가까이 다가갈 수 있다. 편지를 교환하는 사이에 평소 부족했던 배려하는 힘과 생각하는 힘이 자연스럽게 채워지기 때문이다.

소설『금수』는 이런 생각을 떠올리게 한다.

아무튼 편지를 써 보자. 최근 부쩍 전화를 하지 않게 된 친형제에게. 오랫동안 만나지 않은 친구에게. 연하장을 주고받을 뿐인 은사에게. 메일이나 SNS로밖에는 이야기하지 않게 된 지인들에게.

우체통에 넣지 않아도 된다. 우표를 붙일 필요도 없다. 누군가에게 보여 주기 위해서가 아니다. 누군가를 향한 받는 이 없는 편지를 써 보자. 잊고 있던 상대의 모습과 함께 생각도 하지 못했던 자신의 모습이 보일지도 모른다.

거리의 풍경에서 공중전화가 사라진 지도 오래되었다. 그렇다면

다음으로 우체통이 사라져 버리는 것도 시간문제일 것이다. 이대로라면 저 빨강 우체통도 배고픈 상태로 굶어 죽을지 모른다. 『금수』 같은 소설을 사람들이 계속 읽고 편지에 다시 관심이 생겨서 빨강 우체통이 기운을 되찾아 다시금 거리를 붉게 물들이는 모습을 보고 싶다.

(2010년 8월)

『금수』
미야모토 테루, 송태욱 옮김,
바다출판사

어긋남과 오해를 불러일으키는 난처한 매체… 편지는 그런 매체다.
한 사건을 계기로 행복한 결혼 생활이 붕괴된 아키와 아리마. 헤어진 지 10년 만에 우연히 단풍이 붉게 타오르는 자오에서 재회한다. 거기에서 두 사람의 왕복 서신이 시작된다. 아물지 못한 채 서로의 마음에 남은 상처를 편지에 털어놓으면서 고독한 영혼은 서서히 안정을 찾아가고…. 일방통행의 편지 형식이 만들어 내는 주옥같은 연애소설이다.

자유는 사고방식과
보는 각도에 따라 변화한다

『모래의 여자沙の女』
아베 고보

올해 5월, 중남미 과테말라 시내 교차로에 별안간 거대한 구멍이 생겼다. 전문가들은 교차로와 빌딩 몇 동을 집어삼킨 싱크홀을 '하수관이 파손되어 지반이 약해진 상태에서 태풍 아가타가 지나간 것이 촉매로 작용해 함몰된 것이 아닐까?'라고 추측했다. 하지만 인터넷에서는 '지옥의 문이 열렸다!'라며 일대 소동이 일어났다.

'구멍'이란 다른 세계로 가는 문. 텅 빈 구멍을 보면 알지 못하는 세계에 대한 경외와 공포를 느끼는 동시에 음란하고 문란한 성적 흥분마저 느껴진다.

이것은 이야기에서도 마찬가지다. '구멍에 빠진다'에서 시작하는 플롯은『이상한 나라의 앨리스』를 비롯해 전 세계의 수많은 이야기

에서 이용되어 온 '이야기의 금형金型'이라고도 말할 수 있다.

내가 영향을 가장 많이 받은 작가 중에 아베 고보가 있다. 그는 SF 와 우화라는 수법, 즉 비유를 빌어 현대 사회와 인간 심리를 부각시 키는 뛰어난 능력을 가진 작가다. 그의 대표작에도 '구멍에 빠진다'는 설정을 다룬 것이 있다. 바로 『모래의 여자』다. 『타인의 얼굴』, 『상자 인간』과 나란히 베스트 3에 들어갈 정도로 좋아하는 소설 중 하나다.

모래 언덕에 곤충 채집을 나왔던 한 교사가 모래 구멍에 있는 한 집에 갇힌다. 개미지옥을 연상시키는 집에는 한창 나이인 과부가 한 명 살고 있다. 마을 전체가 한통속이 되어 여자와 함께 모래를 퍼 담 는 일을 강제로 하게 된 남자는 어떻게든 거기서 탈출하려고 시도한 다. 우화 같으면서도 리얼리즘과 에로티시즘이 얽힌 명작이다. 순문 학이기 이전에 호러 소설로도 미스터리 소설로도 추천할 만하다. 그 리고 읽은 후에는 모두가 아베 고보라는 '재능의 구멍'에 빠진 것을 깨달을 것이 틀림없다.

무라카미 류는 미국인 각본가와의 대담에서 "모든 이야기는 주인 공이 구멍에 빠졌다가 다시 기어 올라오거나 구멍 안에서 죽는 플롯 에 따라 만들어진다"라고 언급했다. 맞는 말이다. 대부분의 이야기가 이 형태에 해당한다고 생각할 수 있다. 하지만 보기 드문 재능을 가진 아베 고보는 평범한 길을 가지 않는다. 이 작품에서 그는 '구멍 안에 서 산다'라는 세 번째 플롯을 제시한다.

그 유명한 『이상한 나라의 앨리스』조차도 구멍 안에서 겪은 경험

을 토대로 현실로 돌아와 성장하는 이야기로 그려졌다. 하지만 『모래의 여자』는 다르다. 구멍에 빠진 후 처음에는 기어 올라오기 위해 분투하지만 마지막에는 그 구멍에 스스로 머무는 것을 선택한다. 간절히 원하던 도망칠 수단을 얻었을 때 남자는 '구멍에 남는다'는 자유를 깨닫고 또 하나의 자유를 떠나보낸다.

바로 이것이 인생이다. 이 세 번째 선택이야말로 사회에서, 직장에서, 가정에서, 연애에서 일상을 지배하는 규범이 아닐까. 모두가 자신도 모르는 사이에 구멍에 빠져들고 말려들어 거기에서 빠져나오려고 몸부림친다. 하지만 구멍에서 나온다고 해도 아무것도 변하지 않는다. 바깥 세계에는 다른 새로운 구멍이 뚫려 있어서, 또 다른 그 구멍에 잡아먹힐 뿐이다.

인생에 '구멍'은 수없이 많다. 계획된 '구멍'도 있고 자신이 의도한 '구멍'도 있다. '함정'이 있다면 '피난처'도 있다. 살아가는 것은 '구멍'에 빠지는 일이다. 사람은 걷다 보면 '구멍'에 빠지게 되어 있다.

그렇다면 지금 있는 '구멍'에서 최적의 생활을 이어 갈 수 있지 않을까. 받아들이는 것도 도망치는 것도 반발하는 것도 아닌, 그저 그 '구멍'에서 새로운 삶의 보람을 찾아내 보자. '구멍'에서 나올 자유, '구멍'에서 나오지 않을 자유, '구멍'에 머물면서 새롭게 발견할 자유. 자유는 사고방식과 보는 시각에 따라 변화한다. 『모래의 여자』는 '자유는 모래처럼 유동적인 것이 아니라 유동 그 자체가 자유다'라고 가르쳐 주는 소설 밈이다. (2010년 9월)

『**모래의 여자**』
아베 고보, 김난주 옮김, 민음사

아베 고보는 '구멍'을 사회의 일상을 지배하는 규범에 비유했는지도 모른다.
모래 언덕으로 곤충 채집을 떠난 남자 교사는 마을 노인의 권유로 과부가 사는 집에 머무르게 된다. 하지만 하룻밤이 지나자 마치 개미지옥 같은 모래 구멍의 바닥에 묻혀 있던 독채에 감금된다. 남자는 생각할 수 있는 온갖 방법으로 탈출을 시도하는데…. 다큐멘터리 요소와 서스펜스 넘치는 전개로 인간의 심리를 부각시키는 작품이다.

혹독한 계절에 내맡겨진 소년에게도 언젠가 성장은 찾아온다

『초가을Early Autumn』
로버트 B. 파커

24절기 중 입추에 해당하지만 땡볕 더위가 기승을 부리는 8월의 어느 날, 키가 나와 비슷할 만큼 자란 아들과 함께 한신 대 요미우리 경기를 보러 갔다. 나는 맥주, 아들은 오렌지주스를 마시면서 오랜만에 야구 경기를 즐겼다. 한신 팬인 아들은 경기에 흥분했고 야구에 관심이 없는 나는 관전 사이사이에 아들의 근황을 들었다. 우리에게는 이것이 '부자 간의 캐치볼'이다.

　아들이 어렸을 적에는 둘이 함께 자주 외출했다. 야구 관람, 영화, 콘서트, 미술관, 이벤트. 수영과 스케이트부터 조깅, 자전거에 다이빙. 당일치기가 가능한 거리부터 먼 곳, 국내와 해외를 막론하고 늘 남자 둘이 여행했다.

그런데 아들이 중학교에 들어가자 부자 간에 함께하는 일이 뚝 끊겼다.

아이는 성장하면서 아버지보다는 학교 친구들과 함께 어울리거나 자신의 세계관에 맞는 일을 하며 지내게 되었다. 정신을 차리고 보니 '부자 간의 캐치볼' 횟수는 놀랄 만큼 줄어 있었다.

나는 13살 때 아버지를 여의었다. 그래서 사춘기에 아버지와 지낸 기억이 없다. '봄을 맞이하는 아들'을 어떻게 대하면 좋을까? 아들과의 거리를 어느 정도로 유지해야 할까? 전혀 몰랐다. 그런 갈등을 하던 시기에 무심코 책꽂이에서 꺼내 가볍게 책장을 넘기며 다시 읽은 애독서가 있다. '사립탐정 스펜서'의 『초가을』이다. '탐정 스펜서 시리즈'는 하드보일드 작가인 로버트 B. 파커2010년 1월에 급서. 향년 77세가 만들어 낸 장수 시리즈다. 주인공 스펜서 탐정은 세계적인 인기를 얻고 있다.

레이먼드 챈들러의 연구자이기도 한 파커가 집필한 '탐정 스펜서 시리즈'는 레이먼드 챈들러와 로스 맥도널드가 만든 하드보일드 소설의 직계 후계자로 자리매김하고 있다. 하지만 단순히 '헤밍웨이적인 남성 과시machismo'에 도취된 '마초이즘 소설'은 아니다.

심플하고 군더더기가 없는 문체. 패션, 요리, 스포츠와 관계된 전문적인 깊은 지식. 세련되고 위트가 넘치는 대사. 그리고 스펜서를 둘러싼 연인 수전과 파트너 호크라는 멋있고 매력적인 고정 등장인물들. 거기에는 하드보일드이면서도 파커가 아니면 자아내지 못하는

문학적인 '솜씨'가 있다.

『초가을』은 '스펜서 시리즈'의 일곱 번째 작품이다. 하드보일드 팬뿐만 아니라 일반 독자에게도 '부성父性을 그리는 감동작'으로 꾸준히 사랑받아 온 대표작이다.

부모로부터 방치된 채 자란 15살 소년 폴. 그런 소년의 어머니에게서 폴의 소식을 조사하고 유괴범으로부터 아이를 돌려받아 달라는 의뢰를 받은 스펜서. 놀랍게도 유괴범은 이혼한 전 남편으로 폴의 친아버지였다! 사건의 진상에 가까워지면서 스펜서는 법적인 처리보다 소년의 구제를 선택한다. 아무것도 배우지 못한 자폐 소년을 자립시키기 위해 스펜서는 사람으로 살아가는 방법을 온몸과 마음을 다해 철저하게 가르친다. 스펜서와 공동생활을 하면서 폴은 차츰 마음을 열고 나중에는 자신이 하고 싶은 것을 찾아낸다.

아무튼 두 사람이 대화하는 마지막 장면이 아름답고 눈부시다.

"단 한 해의 여름 동안 자신이 한 것을 생각해 봐."
"하지만 나는 아무것도 내 것으로 만들지 못했어."
"만들었어."
"무엇을?"
"인생이지."

거기에는 여름 동안에 잎을 크게 펼친 폴의 호박색으로 빛나는 남

자다운 얼굴이 있다.

그리고 『초가을』은 이렇게 끝맺는다.

"들어가서 밥 먹자."
"오케이."
"곧 겨울이 올 거야."

그의 성장은 언젠가 찾아올 혹독한 계절에 내맡겨졌다.

나는 스펜서가 아니다. 아이들에게 목공이나 복싱이나 요리를 가르쳐 주지 못한다. 폭력의 현장을 보여 주지도 못한다. 스펜서가 이야기했듯이 사람은 자신이 할 수 있는 것을, 자신이 봐 온 세계를, 자신의 스타일로 전하는 것밖에 할 수 없다. 그렇다고 해도 이 '캐치볼'이 분명 장래의 선택지를 늘려 줄 것이다. 그것이 어떤 구종의 '캐치볼'일지라도 한 시즌을 던져 낸 자신감은 결국 아이들의 목표로 이어진다. 자립이란 목표를 가지고 스스로 걸음을 내딛는 것이다.

오랜만의 야구 관람은 한신이 요미우리에게 1 대 9로 참패하는 결과로 끝났다. 도쿄돔에서 집으로 돌아가는 길에 시합에 져서 말이 없어진 16살 장남에게 이번에는 내가 일방적으로 자신의 근황을 이야기했다. 집에 도착할 때까지 나는 쌓였던 이야기를 쏟아 냈다. 그것이 우리의 소중한 '캐치볼'이 되었다.

늦더위가 기승을 부리는 9월의 어느 저녁 무렵, 이제 갓 4살이 된

차남과 처음으로 공원에서 공을 가지고 놀았다. 여기에도 또 하나의 계절이 있었다. 나는 이 긴 여름 동안에 두 개의 '계절의 시작'을 발견했다.

(2010년 11월)

『초가을』
로버트 B. 파커

소년에게 살아가는 방법을 철저하게 가르치는 스펜서. 두 남자의 마지막 대화가 아름답고 눈부시다.
15살까지 자신들밖에 모르는 부족한 부모 아래에서 살아가면서 익혀야 할 것을 아무것도 배우지 못한 폴은 마음을 굳게 닫고 어떤 것에도 흥미를 보이지 않는다. 터프한 사립탐정 스펜서는 폴과 호숫가에서 여름을 지내며 한 사람의 남자로 자립시키는 트레이닝을 시작하는데…. 소년의 힘찬 성장을 그린 하드보일드 소설. 아버지, 그리고 어른이 다음 세대에 '전해 주는 일'이 얼마나 소중한지 알려 주는 걸작.

그리고 책을 싫어하는
코지마 씨는 없었다

『그리고 아무도 없었다And Then There Were None』
애거서 크리스티

Q. 유소년 시절부터 독서가였나요?

A. 아니오. 어렸을 때는 책이 싫었어요.

꼬마 병정 열 명이 밥을 먹고 있었는데,
한 명이 목이 막혀 아홉 명이 남았다.

Q. 독서는 언제 시작했나요?

A. 초등학교 5학년 무렵입니다. 그 전까지는 책은 덮어놓고
싫어하는 아이였어요.

**꼬마 병정 아홉 명이 밤을 새웠는데,
한 명이 늦잠을 자서 여덟 명이 남았다.**

Q. 꽤 재미있는 책을 만났나 봐요?
A. 추리소설만 주구장창 읽으면서 밤을 새우곤 했어요.

**꼬마 병정 여덟 명이 영국 데번으로 여행을 갔는데,
한 명이 거기에서 살겠다고 하여 일곱 명이 남았다.**

Q. 추리소설? 국내 작가였나요?
A. 아니오. 영국 작가 애거서 크리스티의 작품만 읽었어요.

**꼬마 병정 일곱 명이 장작 패기를 했는데,
한 명이 자신을 절반으로 나눠버려 여섯 명이 남았다.**

Q. 독서 취향을 갈라놓은 최초의 작품은 무엇인가요?
A. 지적 호기심에 불을 지핀 것은 『오리엔트 특급 살인』입니다.

**꼬마 병정 여섯 명이 벌집을 건드려서,
한 명이 벌에 쏘여 다섯 명이 남았다.**

Q. 그 책을 고른 이유는요?

A. 영화가 개봉했어요. 처음에는 재미 삼아 집어 들었는데 깊이
찔리고 말았죠.

꼬마 병정 다섯 명이 법률에 뜻을 두더니,
한 명이 대법원에 들어가 네 명이 남았다.

Q. 그때부터 책에 빠졌나요?

A. 중학교에 올라가기 전까지 손에 들어오는 책은 대부분 읽었던 것
같아요.

꼬마 병정 네 명이 바다에 갔는데,
한 명이 청어에 잡아 먹혀 세 명이 남았다.

Q. 책을 전혀 읽지 않았다고 했었는데 어떻게 그렇게까지 애거서
크리스티에 빠졌나요?

A. 그게… 저도 잘 기억이 안 나요.

꼬마 병정 세 명이 동물원에 갔는데,
한 명이 커다란 곰에게 안겨 두 명이 남았다.

Q. 2010년은 애거서 크리스티 탄생 120주년이었죠?

A. 서점에 갔다가 이벤트 중인 걸 봤어요. 거기에서 다시 애거서
　크리스티에 사로잡혀 다시 읽고 있는 중이에요.

꼬마 병정 두 명이 양지에 앉았더니,
한 명이 까맣게 타버려서 한 명이 남았다.

Q. 그래서요? 의문은 풀렸나요? 어떻게 그렇게 책에 불붙였는지에
　대한 의문 말이에요.

A. 네, 대표작을 다시 읽었더니 또 불이 붙었어요.

꼬마 병정 한 명이 마지막으로 남겨졌는데,
스스로 목을 옭아매어 그리고 아무도 없었다.

Q. 그러면 초심자에게 추천하는 애거서 크리스티의 작품은
　무엇인가요?

A. 음…, 『애크로이드 살인사건』은 숨도 쉬지 못할 만큼 경악스러운
　결말이고….

Q. 1권만 남긴다면?

A. 알겠습니다, 정하기 어렵지만 마음을 굳혀 봅시다. 『그리고
　아무도 없었다』입니다.

밀실에서 모든 사람이 죽는다면 미스터리는 성립하지 않는다. 그런데 이 선구적인 작품의 대단한 점은 '그렇구나, 이런 수법이 있었다니!'라고 지금도 여전히 감탄하게 만드는 미스터리 트릭이다.

무엇보다 애거서 크리스티는 쉽게 읽을 수 있다. 이 말은 소설을 '읽고 잘 이해한다'라는 의미가 아니다. 퀴즈나 게임처럼 읽히는 캐주얼 감각. 최적의 길이와 정보량. 등장인물은 비교적 많지만 심플하기 때문에 쉽게 익숙해진다. 그리고 가장 중요한 포인트는 살인을 다루고 있으면서도 기분이 침울해지지 않는 점이다. 물론 살인에 이르는 동기는 제대로 준비되어 있다. 하지만 그 원한과 증오로 뒤끝이 남지 않는다. 현대 미스터리와는 다르다. '사회파 드라마'가 아니다. 어디까지나 속임수와 트릭에 무게가 실려 있는 '지적인 게임'이다. 그리고 액션과 퍼즐 게임처럼 읽으면 읽을수록 독자의 실력도 높아진다. 읽어 가면서 작가의 특징을 알게 되어 이야기의 전개를 짐작할 수 있게 된다. 그렇게 쌓은 실력을 다음 작품에서 시험해 볼 수 있다. 그렇다고는 하지만 긴장을 늦추다가는 애거서 크리스티에게 완패하기도 한다. 그리하여 그녀와의 지혜 대결을 이어 가는 사이에 독자는 포와로를 능가하는 회색 뇌세포를 갖춘 자가 되고 동시에 대단한 책벌레가 되어 있는 것이다.

Q. 재미있을 것 같아요. 그런데 누가 10명을 죽인 건가요?

A. 아니오, 살인을 당한 사람은 11명이에요.

Q. 네? 10명이 모인 것 아닌가요?

A. 아니오, 모인 사람은 전부 11명이에요.

Q. 그건 이상하네요. 시체는 10구였던 것 아닌가요?

A. 『그리고 아무도 없었다』 후에 사실은 살인을 당한 사람이 또 한 명 있습니다.

Q. 누군가요?

A. 독자입니다.

Q. 뭐라고요?

A. 마지막에 크리스티 여사에게 뇌쇄惱殺 당한 피해자, 그 사람이 바로 저입니다.

Q. 아하. '그리고 책을 싫어하는 코지마 씨는 없었다?'

(2011년 2월)

『그리고 아무도 없었다』
애거서 크리스티, 김남주 옮김,
황금가지

교묘한 속임수가 돋보이는 범인이 존재하지 않는 연속 밀실 살인?

외딴섬에 모인 10명의 남녀. 과거에 저지른 죄를 의문의 목소리가 들춰낸다. 그들을 초대한 사람은 모습을 드러내지 않는 가운데 동요의 가사대로 사람들이 한 명씩 살해당하는데…. 본격 추리에서 정석이 된 '클로즈드 서클'을 사용한 미스터리의 고전이면서 구성과 심리 묘사는 그야말로 발명이라고 할 수 있다.

겁 많은 자존심과
거만한 수치심이 한때의
내 모습을 보는 것 같다

『산월기山月記』
나카지마 아쓰시

나는 호랑이가 되었다.

　호랑이는 호랑이지만, "호랑이다! 호랑이다! 너는 호랑이가 될 것이다!"라는 대사로 유명한 인기 애니메이션 《타이거 마스크》* 같은 히어로가 아니다.

　내가 변한 호랑이, 그것은 『산월기』에 등장하는 사람을 잡아먹는 호랑이였다.

● 1968~1971년에 발표된 동명 만화를 애니메이션으로 제작해 1969년 10월~1971년 9월에 니혼 TV에서 방영했다.

나의 털가죽이 젖은 것은 밤이슬 때문만은 아니다.

이렇게나 훌륭한 완곡 화법에 지금까지의 인생을 부정당한 것처럼 느껴질 정도의 충격을 받았다. 지금도 일본 전국 고등학교의 교과서에 게재되어 있는 나카지마 아쓰시의 『산월기』에서 인용한 한 문장이다.

세상 물정 모르고 줄곧 해외 SF와 미스터리만 읽으며 만족하던 고교 시절, 나는 현대 국어 수업 시간에 이 문장을 만나고 입이 떡 벌어졌다.

이렇게 아름답고 결정적인 대사가 있어도 되는 걸까! 질투도 뭣도 아닌 이 일본어가 내뿜는 순수한 아름다움에 몸이 떨렸다. 그 후로는 교실에서도 집에서도 시도 때도 없이 이 단편을 소리 내어 읽으며 모든 문장을 암기해 버렸다.

'『산월기』를 제일 처음부터 마지막까지 암기하는 인간이 또 있을 리가 없어'라고 오랫동안 자만하고 있을 무렵, 무려 『산월기』의 창작 속편 『호랑이와 달』을 쓴 인기 작가 야나기 코지도 마찬가지로 학창 시절부터 암기하고 있었다는 사실을 어떤 인터뷰에서 말해서 알게 되었다.

『산월기』는 중국 당나라 시대의 기담 소설인 이경량李景亮의 『인호전人虎傳』을 나카지마 아쓰시가 번안한 변신 기담이다.

이 소설을 소리 내어 읽다 보면 귓가에 들려오는 음과 리듬이 각별하다는 것을 알 수 있다. 한자는 애초에 상형문자다. 한자 뫼산山자를 뇌가 해석할 때 도형을 담당하는 우뇌에서 처리를 한다고 알려져 있다. 그러므로 『산월기』는 일본 문화 특유의 만화와 극화를 읽을 때와 같은 뇌의 작용을 촉진한다. 다시 말해 텍스트이면서도 그림과 음을 오가듯이 좌우의 뇌를 균형 있게 사용하며 음미할 수 있다. 고대 중국의 문어체에서 변환된 일본어와의 조화, 그리고 나카지마 아쓰시의 뛰어난 번안 센스. 그 모든 것이 『산월기』를 이만큼이나 아름다운 문체로 끌어올렸다고 말할 수 있다. 번역가를 흉내 내듯이 한자음을 달고 소설가라도 된 것마냥 구는 소년이었던 나는 『산월기』에게 보기 좋게 녹다운되었다.

내가 본격적으로 소설을 쓰기 시작한 계기가 된 사건이 있다. 중학교 때 선생님이 유명한 한자 문장을 칠판에 쓰시고는 과제를 내 주신 일이다.

"이 한자 문장을 현대문으로 변환하고 디테일을 보완한 소설을 써 오세요."

나는 겨우 몇 줄 되지 않는 한자 문장을 곱씹고, 소화시키고, 보완하고, 확대 해석한 것을 원고지 10장 정도로 완성시켰다. 이렇게 제출한 과제가 평소와 다르게 선생님의 눈길을 끌어 모두의 앞에서 거창하게 다뤄지며 좋은 평가를 받았다. 이전까지는 말하자면 영화 플롯 같은 접근으로 이야기를 기록했었는데, 이 일이 있은 후부터는 진

지하게 소설을 의식하면서 글을 쓰게 되었다. 생각해 보면 그 과제는 나카지마 아쓰시가 『산월기』를 만들어 낸 수법을 그대로 따라간 것이었다.

사실 그 후에도 『산월기』와는 깊은 인연이 있다.

『산월기』를 만난 후에도 나는 소설을 계속 썼다. 누구에게 지도를 받는 것도 아니면서 입시에 휘둘리는 동급생을 옆에서 비웃고 우월감 같은 사치를 부리며 불평불만을 쌓아가면서 마음속에 가득 차고도 발산되지 않는 소설을 써 나갔다.

나는 시로 성공해 이름을 알리고자 하면서도 스스로 스승을 찾아가거나 애써 시 친구와 교제하며 절차탁마에 힘을 쏟는 일을 하지 않았다. 그렇다고 해서 속물의 대열에 나란히 서는 것 또한 떳떳하게 여기지 않았다. 모든 것은 나의 겁 많은 자존심과 거만한 수치심 때문이다.

처음에는 문학상 등에 응모해서 자신의 작품을 세상에 내고 싶다는 큰 목표가 있었다. 그런데 고등학교에 올라가면서부터는 새로운 작품을 써도 응모는 하지 않았다. 그 원인이라고 하면 『산월기』에서 호랑이가 된 이징李徵이 토로한 '겁 많은 자존심'과 '거만한 수치심'과 다르지 않다.

지금 생각해 보면 정말이지 나는 내가 가지고 있는 얼마 안 되는 재

능을 낭비했던 것이다. (중략) 재능 부족이 드러날지도 모른다는 비겁한 걱정과 애쓰지 않으려는 태만이 나의 전부였다. 나보다도 훨씬 빈약한 재능을 가지고 있으면서도 그것을 온 힘을 다해 갈고닦아 당당하게 시인이 된 사람은 얼마든지 있다.

어느샌가 나는 호랑이가 되었다. '게임 디자이너', 이것이 호랑이가 된 나의 모습이다.

작품이 잘 만들어졌는지 어떤지도 모른 채, 아무튼 재산을 모두 잃고 마음이 이상해질 지경까지 자신이 생애 그 자체에 집착했던 것을 그 일부조차도 후대에 전하지 않는다면 죽어도 죽지 못할 것이다.

하지만 호랑이로 변한 것까지는 같았지만 결말에서 포효하는 의미에 대해 말하자면 이징과 나는 아주 많이 다르다. 나는 호랑이가 된 순간 수치심과 자존심이 완전히 사라졌기 때문이다.

호랑이가 된 탓에 나는 고집해 오던 것과는 다른 전달 방식을 찾아냈다. 그러므로 호랑이가 되어서도 다음 세대에 계속 포효할 각오다. 이것은 소설의 문체와는 다른 게임이라는 새로운 밈이 될 것이다. (2011년 4월)

**『산월기』나카지마 아쓰시,
김영식 옮김, 문예출판사**

정경과 애처로운 인간의 모습을 빼어난 문장으로 정교하게 그린다.

가도카와문고에서 나온 문고판에는 33세로 요절한 1930년대의 뛰어난 인재가 코지마 감독에게 영향을 준 『산월기』를 포함해 인간이란 무엇인가를 선명하고 강렬하게 그린 6편의 단편이 수록되어 있다. '최소한으로 줄인 궁극의 문체에서 느껴지는 질주감. 소리 내어 읽었을 때 느껴지는 기분 좋은 리듬과 애수 띤 선율. 정교하고 치밀함에 한숨이 새어 나온다'라고 코지마 감독은 절찬한다.

한큐 전철은 고향과 추억을 이어 주는 타임머신

『사랑, 전철阪急電車』
아리카와 히로

간사이 지역에는 대형 민간 철도 그룹인 한큐 전철이 있다. 검붉은 차체에 레트로한 내장의 개성적인 차량이 각 선로를 달린다. 철도 마니아에게 인기가 높은 것은 물론이고, 젊은 여성들에게서도 '예쁘다'는 호평을 받고 있다. 여성 관광객들은 '멋쟁이!'라며 깜짝 놀랄 정도다.

내게 '전철의 이미지는 무엇인가?' 묻는다면 '검붉은 색 전철'이라 하겠다. 간사이 지방의 산간을 달리는 '연지 색'의 클래식한 전철, '한큐 전철' 말이다. 나는 오다큐 노선이 지나가는 세타가야 구 소시가야에서 태어났다. 그 후 세 살까지 JR도카이도 노선에 위치한 쓰지도에서 살았다. 하지만 철이 들기 전에 간사이로 이사했기 때문에 오다큐

를 비롯한 도쿄에서의 전철에 대한 기억은 거의 없다.

아버지의 일 때문에 도쿄에서 멀어진 나는 한큐교토 노선이 지나가는 이바라기로 거처를 옮겼다. 이바라기에는 JR당시 국철도 있었지만 집이 한큐이바라기시 역에서 가까웠기 때문에 교토나 오사카, 센리로 이동할 때는 반드시 한큐 전철을 이용했다. 그래서 야마자키 산토리 공장이나 아와지 콘크리트 공장 등 인상적인 교토선 풍경은 지금까지도 소년 시절의 마음속 풍경으로 물들어 있다.

초등학교 5학년이 되었을 때 효고 현의 주택가인 가와니시로 이사했다. 거기에서는 교토선을 대신해 가와니시노세구치 역노세 전철과 연계 환승을 한다을 경유해 한큐다카라즈카 선을 이용하게 되었다. 다카라즈카에 갈 때도 고베산노미야, 오사카우메다, 교토가와라마치, 아라시야마에 갈 때도 미노오미노오 선나 이타미이타미 선에 갈 때도 한큐다카라즈카 선을 이용했다.

그 후 사회인이 되면서 고베의 오카모토에서 하숙했다. 가장 가까운 역은 한큐고베 선의 오카모토 역이었다. JR 셋쓰모토야마 역도 있었지만 한큐에서 자란 나는 가능한 익숙한 한큐고베 선을 이용해 출퇴근했다.

내 생의 절반을 한큐 전철과 함께했다. 학원에 다닐 때도, 통학도, 출퇴근도, 놀러 갈 때도, 데이트를 하러 갈 때도, 영화도, 쇼핑도, 여행도, 절에 새해 기도를 갈 때도, 비행기를 타러 갈 때도다카라즈카 선 호타루가이케 역, 본가에 돌아갈 때도, 전부 한큐 전철을 이용했다. 그러므

로 내 마음속에서는 검붉은 빛 차체가 전철을 가리키는 색인 동시에 청춘의 색이기도 하다.

바로 그 '한큐 전철'을 다룬 소설이 있다. 아리카와 히로의 작품, 제목도 있는 그대로 『한큐 전철』인 연작 소설이다. 나는 그 제목과 표지만 보고 구입했다. 처음에는 그리운 추억에 이끌려 페이지를 넘겼지만 머지않아 그 '한큐 전철'이라는 모성과도 닮은 부드러운 향수에 젖어 특급 속도로 끝까지 읽어 버렸다.

신기한 소설이다. 한큐이마즈 선편도 8개 역, 왕복해도 겨우 30분 정도이라는 간사이에서도 상당히 국지적인 노선을 무대로 한 군상극인데, 거기에 더해 러시아워를 피한 시간대의 일상적인 에피소드만 이어진다. 이전에 많이 봤던 살인사건이나 테러, 역사상 없었던 대재앙을 그린 '열차 소설'과는 다르다.

전철을 이용하는 등장인물은 다양한 연령대의 여성들이다. 약혼자에게 배신당한 직장 여성, 사랑을 음미하는 독서를 좋아하는 여성, 아들 부부와 미묘한 관계에 있는 노년 여성, 폭력을 휘두르는 남자 친구를 둔 여대생, 이웃 주민과의 인간관계가 고달픈 중년 여성.

역마다 각 여성의 주관적 시선으로 그려지는 에피소드는 다른 역에서 교차하면서 계속 달려간다. '한큐 전철'에 우연히 함께 탄 여성들은 제각기 도중에 내리거나 살아가는 속도를 바꿔 가면서 인생의 포인트를 전환해 새롭게 출발한다. 각각의 캐릭터가 안고 있는 독립된 드라마는 차량처럼 연결되어 이마즈 선 모든 역을 왕복한다. 그 후 서

로 관련 없어 보이던 작은 에피소드들은 커다란 치유의 이야기로 완결된다. 거기에는 도시 사람들이 빠지기 쉬운 '치열한 삶'이라는 감각에 경종을 울리는 무언가가 있다.『한큐 전철』은 현대 여성에게 바치는 '완행열차' 같은 인생의 찬가 소설인 것이다.

나처럼 한큐 전철에 추억이 있는 사람은 물론이고 한큐 전철 자체를 모르는 사람도 이 책을 읽으면 무조건 한큐 전철을 타고 싶어질 것이 분명하다. 출퇴근이나 통학 등 매일 만원 전철에 시달리는 사람도, 평소에 전철을 타지 않는 사람도, 문득 전철에 타서 잊고 있었던 고장의 거리 풍경과 주변 사람들의 온기를, 그리고 지극히 일상적인 인생의 절묘함을 이 '한큐 전철'처럼 공유하고 싶어질 것이 분명하다.

2월, 출장 가는 길에 본가 근처에 있는 아버지 산소에 들르기 위해 1년 만에 한큐 전철을 탔다. 차량 안에 아는 사람은 한 명도 없었다. 차창 밖에 흘러가는 풍경도 내가 살던 시절과는 모습이 상당히 변해 있었다. 차량도 개량되어 꽤 하이테크 분위기가 느껴졌다. 그럼에도 그리운 기분은 여전했고, 차내는 요람처럼 편안하면서도 부드러운 느낌마저 들었다. 내게 '한큐 전철'은 단순한 이동수단이 아니다. 고향과 추억을 이어 주는 타임머신이기도 하다.

『한큐 전철』이라는 소설은 전철이 지역을 이어 주기만 하는 것이 아니라 각각의 세대를 이어 주는 밈 그 자체라는 사실을 알려 주었다.

(2011년 5월)

『사랑, 전철』
아리카와 히로, 윤성원 옮김, 이레

**우연히 같은 전철을 탄 사람이 그려 내는
16개의 이야기.**
한큐이마즈 선의 8개역, 편도 15분의 차내
에서 일어나는 사랑과 이별의 조짐, 인간
관계의 미묘한 사정을 유머와 애수가 흘
러넘치는 필치로 그렸다. 첫 번째 이야기
는 책을 계기로 만난 남녀 이야기. 읽고 있
는 책을 보면 그 사람이 어떤 사람인지 상
상할 수 있다. 책의 취향이 닮은 사람과는
사랑에 빠지기 쉬울지도 모르겠다.

일본의 모든 사람이
알아 둬야 하는 장소가 있다

『오르골オルゴォル』
슈카와 미나토

2011년 3월 11일 14시 46분. 산리쿠오키 해역 깊이 약 24킬로미터 지점에서 매그니튜드 9.0이라는 관측 사상 4번째로 큰 거대한 지진이 일어났다. 누구도 체험한 적 없는 크기의 지진 해일이 1만 4,000명 이상의 목숨을 앗아 갔다. 행방불명자는 1만 3,804명에 이르고 재해지에는 지금까지도 약 16만 명의 사람들이 어쩔 수 없는 피난 생활을 하고 있다수치는 2011년 4월 20일 오전 10시 시점의 통계다.

이 초유의 재해를 어떻게 마주해야 좋을까.

미래를 빼앗긴 사람들의 원통함을 어떻게 받아들이면 좋을까.

남겨진 우리의 이 생명을 어떻게 이어 가면 좋을까.

이렇게 망연자실한 시기에 슈카와 미나토의 『오르골』이라는 소

설을 읽었다.

　슈카와 미나토는 내가 좋아하는 작가 중 한 사람이다. 그가 자신 있어 하는 작풍은 쇼와 30~40년대1955~1974년 변두리를 무대로 하는 '노스탤직 호러'다. 그 시절 그 환경에서 어린 시절을 보낸1963년 출생, 오사카에서 성장 나와 같은 쇼와 시대1926년 12월 25일~1989년 1월 7일의 간사이 사람이라면 특히 더 눈물이 날 것이다.

　사실 처음에는 그런 풍경을 그린 슈카와 미나토의 대표작인 단편집『꽃밥』김난주 옮김, 민음사의 「도까비의 밤」이나,『한 번만』의 「한 번만」이나,『추억의 노래』의 「책갈피 사랑」 중 한 작품을 여기에서 소개할 생각이었다. 만약 그날 3.11의 일이 일어나지 않았더라면.

　지진이 일어난 후 책꽂이에서 쏟아져 나와 바닥에 흩어져 있던 책더미 속에서 우연히 발견한 책, 그것이『오르골』이었다.

　『오르골』은 쇼와 시대를 추억하는『꽃밥』같은 기존의 슈카와 미나토 작품과는 전혀 다르다.

　'사람 인人'자는 긴 막대가 짧은 막대에 기대어 있다. 짧은 막대가 최선을 다해 긴 막대를 받치고 있는 것처럼 보인다. 말하자면 서로를 지지해 준다고 하지만 결코 평등한 것이 아니라 강한 자가 약한 자를 부려 먹고, 약한 자는 평생 고생만 하다 끝나는 것이다.

　다시 말해 이것이 히토미 씨가 자주 말하는 '위너'와 '루저'라는 것 ― 그리고 나는 '루저'의 아이.

서두에 나오는 주인공 소년 하야토의 독백에서 발췌했다. 하야토는 노후화된 공단 주택에서 어머니 히토미 씨와 단둘이 살고 있는 초등학교 4학년이다. 히토미 씨는 하야토의 급식비를 좀처럼 내주지 않는다. 하야토의 아버지는 회사를 내부고발한 일로 직장을 잃고 그 이유로 히토미 씨와 이혼했다. 어머니는 그런 친아버지를 하야토 앞에서 '루저'라고 칭하며 매도한다. 하야토의 학급에서는 음습한 집단 괴롭힘이 횡행하는데 하야토도 그 집단 괴롭힘에 가담하고 있다. 여기에는 전쟁 후 일본의 고도 성장을 지탱해 온 쇼와의 미덕과 향수는 없다. 번영의 정점에서 정체하는 것에 마비된 헤이세이 닛폰의 잔혹하기까지 한 현실이 그려진다.

"가고시마에 살고 있는 친구에게 전해 줬으면 하는 물건이 있어."

어느 날 하야토는 단지에 사는 노인, 톤다 할아버지로부터 '세상에서 단 한 사람만 들을 수 있는' 소리가 나오지 않는 오르골을 맡게 된다. 그런데 하야토는 교통비로 받은 2만 엔을 게임기를 사는 데 써버린다. 그리고 얼마 후 노인이 아무도 모르게 고독사한 것이 발견된다. 죄의식에 사로잡혀 괴로워하던 하야토는 봄방학을 이용해 노인과의 약속을 지키기 위해 여행을 떠난다.

하야토는 여행길에 만난 어른들에게 이런 말을 듣는다.

"어떤 심각한 사고였는지 자신의 눈으로 보고 많은 사람이 기억하지 않으면 안 돼. 그러지 않으면 죽은 사람들에게 미안한 일이야."

"그 사고는 쉽게 옛날 일로 치부해서는 안 되는 일이야. 일본의 모든 사람이 그 현장을 보고 마음에 분명하게 새겨 두어야만 해."

"우리 아버지가 나와 동생에게 자주 말씀하셨어. 너희에게 히로시마와 나가사키를 보여 주는 것은 부모의 의무라고."

한신 아와지 대지진, 후쿠치야마 선 탈선 사고 현장, 히로시마 평화기념 자료관, 지란특공평화회관. 아야토는 다양한 트라우마를 안고 있는 어른들을 차례로 만난다. 약속했던 오르골을 전해 주기 위한 길이었던 여행은 재해와 사고, 전쟁으로 세상을 떠난 생명의 잔재를 돌아보는 여행으로 변해 간다. 이윽고 그는 '루저'도 '위너'도 아닌 삶과 죽음, 사람과 시간의 연결에 귀를 기울이는 것이 중요하다고 깨닫는다.

『오르골』은 어른들의 세계에 귀를 기울이지 않았던 소년이 어른의 아픔을 느끼며 성장하는 소설이다. 또한 헤이세이 시대●인 지금을 미래로 이어 가고자 한 내가 읽은 책 중에 처음 접한 슈카와 작가의 작품이기도 하다.

● 1989년 1월 8일~2019년 4월 30일, 2019년 5월 1일부터 새로운 연호 '레이와'가 사용되고 있다.

우리는 지금 시험받고 있다. 그리고 전 세계가 일본이 다시 기적을 일으킬 것인지 주목하고 있다.

대지진이라는 시련 속에서 우리는 무엇을 할 수 있을까? 미래를 어떻게 이어 가야 할까? 우리는 그것을 시험받고 있다. 비록 단 한 사람만 들을 수 있는 '밈'조차도 한 사람 한 사람이 귀를 기울여 세계로 전해야 하는 것이다. 하야토가 톤다 할아버지에게 부탁받은 것처럼.

그 인연이 우리에게 맡겨진 또 하나의 오르골인 것이다.

(2011년 5월)

『오르골』
슈카와 미나토

부탁받은 오르골을 가고시마에 전해 주러 떠나는 여행에서 초등학교 4학년 소년은 엄청난 변화와 성장을 겪는다.

나오키상 수상 작가가 그린 초등학교 4학년인 하야토의 도쿄에서 가고시마까지 이어지는 여행 이야기를 읽다 보면 어느새 마음 따뜻해지고 때로는 눈시울이 뜨거워진다. 하야토는 열차 사고 현장, 원폭 돔, 특공대 기지 같은 많은 사람이 세상을 떠난 장소를 목격한다. 그곳은 '모든 일본 사람이 몰라서는 안 되는 장소'였다. 동일본 대지진을 우리가 어떻게 받아들이고 행동해야 할지 부드러운 지침을 전해 주는 성장 스토리다.

국경과 문화의 경계를 넘어
자신의 세계를 만들면 돼

『사토리Satori』
돈 윈슬로

어렸을 때는 누구나 장래에 '점잖고 고상한 남자'가 되고 싶다고 생각한 적이 있을 것이다. 하지만 내가 목표로 한 것은 일반적인 '점잖고 고상한 남자'가 아니었다. 내가 동경한 것은 '점잖고 고상한 멋을 체득한 남자'였다. 『시부미』는 일본인 쇼군에게 가르침을 받은 니콜라이 헬이라는 암살자가 동양적 정신과 '기'를 무기로 CIA를 상대로 대활약을 한다는 통쾌한 오락 소설이다. 저자는 필명으로 활동한 트레바니안2005년 사망. 순수하게 일본에서 태어나고 자란 사람도 이해하기 어려운 '와비, 사비, 시부미●'라는 독특한 정신세계를 미국인 작가

● 侘び 寂び 渋み: 각각 간소하고 차분한 정취, 예스러운 멋, 점잖고 고상한 멋이라는 의미가 담긴 일본의 미학적 표현으로 일본 문화를 세계에 알릴 때 자주 사용한다.

가 치밀하게 그려 내어 전 세계에서 칭찬을 받은 첩보 소설의 금자탑이다. 학창 시절 서양 문화에만 주목했던 내게 있어 『시부미』는 예로부터 전해 내려오는 일본의 '渋み=시부미'를 소개해 준 '밈'이 되었다.

　우연인지는 모르겠지만 『시부미』의 세계관과 〈메탈 기어 솔리드〉 시리즈는 상당히 유사한 부분이 있다. 〈메탈 기어 솔리드 3〉에서 채택한 최첨단 근접 전투술 'CQC'는 『시부미』에서 주인공이 사용하는 '나-살裸-殺'이라는 기술과 통하는 부분이 있다. 또한 〈메탈 기어 솔리드 4〉에서 스카우트 훈련을 받을 때 설명하는 '어웨어니스'나 '베이스라인'●이라는 닌자 스타일이라고도 말할 수 있는 초감각 개념은 『시부미』의 '기'를 운용한 '근접 감각'을 연상시킨다. 게임 시범 운영 후인 2006년에 참고 삼아 문고본으로 다시 읽어 보고 깜짝 놀랐을 정도다. 그때 『시부미』를 재평가하며 제작 스태프에게도 추천했던 기억이 있다. 또한 시부미는 주인공이 총애하는 마음에서 '부모 살인'을 일으키게 된다는 서양인에게는 이해하기 힘든 자비에 따른 살인을 소재로 삼고 있다. 이것은 〈메탈 기어 솔리드〉 시리즈의 아버지BIG BOSS나 어머니THE BOSS의 이야기에도 담겨 있는 긍지와 배려의 정신이다.

● 게임에서는 이런 지각 능력을 스레트링Threat Ring이라는 원형으로 시각화하였다.

올해 4월에 『시부미』의 프리퀄에 해당하는 『사토리』가 출간되었다. 저자는 인기 작가 돈 윈슬로다. 트레바니안이 만들어 낸 독특한 풍미를 과연 돈 윈슬로가 재현할 수 있을까? 전 세계에 있는 『시부미』 팬들과 마찬가지로 일말의 불안을 안고 『사토리』를 손에 들었다.

니콜라이 헬은 가지에서 떨어진 단풍잎이 산들바람에 날리며 살포시 지면에 떨어지는 것을 보았다. 아름다웠다.

이것이 서두의 두 문장이다. 얼마나 정감 있고 운치 있는 시작인지. 이어지는 두 번째 페이지.

가을이 되어 단풍잎이 떨어지는 것은 단풍잎의 본성이다. 자신이 아버지와 마찬가지인 기시카와 쇼군을 죽인 것은 그것이 아들의 본성이며 의무이기 때문이다.

이렇게 윈슬로는 서두에 단풍잎을 묘사하면서 이 책이 '시부미'의 정신을 계승했다는 것을 우리에게 선언한다. 내가 품고 있던 진부한 걱정은 겨우 2페이지만에 말끔히 사라졌다. 아무튼 질주감이 대단하다! 마치 영화를 보는 것처럼 느껴질 정도로 시각적이다! 오페라 극장에서 일어나는 암살 장면에 이르러서는 소리까지 더한 영상이 머릿속에 떠오를 정도였다. 마치 영화로 만들기 위해 준비된 콘티 같다. 플

롯은 지극히 심플하다. 냉전 시대의 첩보 소설로 많이 사용된 '브리핑, 잠입, 고문, 탈출, 배신, 반전, 반격'이라는 왕도를 화려하게 모방한다. 그렇지만 오히려 질리지 않고 끝까지 단숨에 읽게 만든다.

가장 중요한 '시부미' 요소라고 말할 수 있는 일본인에 대한 충분한 연구와 깊은 이해도 트레바니안의 『시부미』에 뒤지지 않을 만큼 섬세하다. 예를 들어 스쳐 지나가는 상대에게 폐를 끼치지 않도록 뒷짐을 지고 걷는 것이라든지 우리가 평소 의식하지 않고 있는 세세한 부분까지 자세히 묘사된다.

"바둑은 철학자와 전사가 겨루는 게임이고 체스는 회계사와 상인이 겨루는 게임이다."

이것은 『시부미』에 나오는 니콜라이의 대사인데, 『사토리』에서도 바둑의 사고방식으로 첩보전을 생각하는 장면이 여러 번 나온다.

"네가 체스라면 나는 바둑으로 간다."

이것은 『사토리』에서 나오는 니콜라이의 대사다. 암살 대상자인 체스 챔피언 보로세닌과 니콜라이가 벌이는 체스적인 사고방식과 바둑적인 사고방식의 수색전 대결은 참신하고 무척 재미있다.

니콜라이 헬 같은 일본인보다 더 일본인다운 혜안을 갖춘 인물을

만나면 나 자신이 얼마나 일본인다운지 생각하게 된다.

　　동일본 대지진 이후 나는 전 세계 관계자와 팬들로부터 어떤 의견을 받았다. '세계를 위해 지금 바로 일본을 떠나서 작품을 만들어야 한다, 그것이 당신이 선택해야 할 미래다. 과거의 부흥에 인생을 소비하는 것은 잘못된 선택이다'라는 것이었다. 하지만 나는 일본을 떠나지 않았다. 일본의 부흥과 자신의 사명을 따로 생각할 수 없었기 때문이다. 그때 깨달았다. 나는 글로벌 인간이라고 생각하고 있었지만 그 속은 어디까지나 토종 일본인이었다는 것을. 그 후부터 '나는 누구인가?', '누구를 위해 창작을 해야 하는가?'라는 질문을 계속하다 스스로에게 던지는 질문에 갇혀 움직일 수 없게 되었다. 『사토리』에는 서양도 동양도 아닌 두 사람의 이단자동양에서 태어나 자란 니콜라이와 서양에서 태어나 자란 드 랜드가 제각각의 미래에 대해 의견을 나누는 장면이 있다.

**　　"우리 둘 다 다른 이들의 경계 밖으로 영원히 내몰린 상태일 거야. 우리는 두 가지 태도 중에 하나를 취해야 해. 경계 밖에서 그들의 세계를 계속 바라볼 것인가, 자신의 세계를 만들 것인가."**

　　그렇다. 서양도 동양도 일본도 아니다. 나는 코지마 히데오다. 내가 만드는 게임이 국경이나 문화의 틀을 뛰어넘어 많은 사람들이 즐기기 때문에 '세계의 코지마'라고 불리는 일도 있다. 하지만 그런 딱지에 휘둘릴 필요는 없다. 자신의 세계, '코지마 히데오의 세계'를 만

들면 된다. 그것을 세계로 발신하는 것, 그것이 나 자신의 '업=카르마'이다.

그러므로 나는 '사토리'는 필요하지 않다. 그렇게 업에 파묻혀 살아가기로 결심했다.

(2011년 7월)

『사토리』
돈 윈슬로

〈메탈 기어 솔리드〉 시리즈와 비슷한 부분이 있다. 그것은 바로 『시부미』의 세계관. 1951년 도쿄. 트레바니안이 쓴 『시부미』에 등장했던 고고한 암살자 니콜라이 헬은 스가모 구치소에 구류 중이었으나 CIA의 의뢰로 베이징에 잠입하게 된다. 미션은 중국과 소련이 서로 대치하도록 만들기 위한 KGB 간부 암살이었는데…. 제로년대 모험소설의 새로운 경지를 개척한 작품이다.

어느샌가 자신의 손으로
다투라를 만들고 있었다

『코인로커 베이비스コインロッカー・ベイビーズ』
무라카미 류

어렸을 적 레몬은 유일하게 손에 넣을 수 있는 폭탄이었다. 소설 『레몬』에서 가지이 모토지로가 '황금색으로 빛나는 무시무시한 레몬'을 교토 마루젠에 놓아두고 온 것처럼 싫어하는 장소에는 반드시 캘리포니아산 레몬을 몰래 가지고 나갔다. 레몬은 언제라도 세계를 산산조각낼 수 있고, 자유롭게 가지고 다닐 수 있고, 자신만이 다룰 수 있고, 세계를 끝낼 수 있는 최종 병기였다.

 고등학교에 들어간 후 레몬 폭탄에는 세계를 멸망시킬 정도의 파괴력이 없다는 것을 깨달았다. 그런 때에 『레몬』을 대신할 폭탄 소설이 있다는 이야기를 다른 사람으로부터 전해 들었다. 그 정보원인 어릴 적 친구 다쓰오그 소설에도 다쓰오 데 라크루스라는 필리핀 사람이 등장한다가

가지고 온 새로운 병기는 과실이 아닌 나팔꽃 꽃잎이었다. 그것이 '나'와 '다투라Datura'와의 만남이다.

다투라Datura

독말풀의 총칭, 악마의 나팔꽃이란 별명으로도 불린다. 알칼로이드를 전체에 함유하고 있어서 환청, 환각, 기분 변화, 망상, 인지 기능 상실을 일으키는 맹독 식물이다. 특히 중남미에서 보라첼로라고 불리며 재배되는 것은 트로판계 알칼로이드의 아트로핀과 스코폴라민의 주요한 의료 자원으로 여겨지고 있다.

친구는 책갈피를 끼운 페이지를 펼쳐 "파괴하고 싶어졌을 때 외우는 주문이야. 다투라, 닥치는 대로 사람을 죽이고 싶어지면 다투라라고 외치면 돼"라고 등장인물인 가젤의 대사를 흉내 냈다. 그리고 "재미있어"라는 한마디를 덧붙이며 내 가슴팍에 책을 디밀고는 어딘가로 사라졌다.

친구가 빌려준 책은 막 출간된 무라카미 류가 3인칭으로 쓴 장편소설 『코인로커 베이비스』였다.

아무튼 탐하듯이 먹지도 마시지도 않고 읽어 나갔다. 문장은 난잡했지만 음향도 영상도 아닌 지금까지 경험해 본 적 없는 맹렬한 에너지가 발산되고 있는 것이 느껴졌다. 위가 따끔따끔거렸다. 귀가 웅웅울렸다. 가슴이 쿵쿵 뛰었다. 머리가 어질어질했다. 두 다리 사이가 찌

릿찌릿 뜨거워졌다. 몇 번이고 구역질이 났다. 이 책은 '나'를 범하고 상처를 입히고 강렬하게 끌어안았다. 거친 애무에 능욕당한 '나'는 처음으로 세계를 파괴하는 폭탄의 필요성을 느꼈다.

이 책에서 '다투라'는 '대량 파괴 병기'의 아이콘으로 그려진다. 주인공 중 한 사람인 하시가 보컬을 맡고 있는 밴드의 멤버는 이렇게 말한다.

"넌 그런 류의 가수로는 초일류야, 듣는 사람 안에 몰래 들어가 신경을 쓰다듬어, 마약과 똑같아, 하지만 군중을 지배하고 어떤 높이까지 끌어올리기 위해서는 마약만으로는 부족해, 폭탄이 필요해, 청중이 마약으로 세운 백일몽을 한순간에 날려버릴 폭탄이 필요하다고."

그렇다. 한순간에 모든 것을 날려 버리는 폭탄! 그것이 '다투라'이고 그 파괴 충동이야말로 이 책에 흐르는 록 정신이다. '나'는 무정부주의자도 자유주의자도 아니다. '나'는 단지 록 신자일 뿐이다.

록이란 기존의 규칙을 거부하는 삶의 방식, 과거에 끌려 다니지 않기 위한 저항, 전임자가 만들어 낸 시스템을 붕괴하기 위한 테러, 미래를 선별하기 위해 세대가 몸으로 익힌 밈의 제어 장치다.

영화로 말하자면 이시이 소고2010년 1월에 이시이 가쿠류로 개명했다의 《폭렬도시BURST CITY》나 츠카모토 신야의 《철남》, 만화라면 오토모 가츠히로의 『아키라AKIRA』가 바로 그렇다. 젊은이들의 세계를 새롭게

만들기 위해 기존에 있던 세계를 파괴한다. 그러기 위해 먼저 구세대를 멸망시킨다. 규범과 도시, 국가를 파괴한다. 부모와 선조, 선주민들을 죽인다. 밈을 잇는다는 것은 곧 살육으로 이루는 세대교체다.

다투라가 뭐야? (중략) 도쿄를 새하얗게 만드는 약이야, 키쿠는 이렇게 대답했다.

그렇다. 『코인로커 베이비스』는 청춘 록 소설이다. '나'도 모르는 사이에 그들의 삶의 방식에 동화되어 버렸다. 그래서 '다투라'를 계속해서 찾는 것이 록이라고 믿었다.

하지만 '다투라'는 아무리 찾아도 찾을 수 없었다. 결국 '나'는 사회인이 되었고 가정을 만들면서 남아도는 에너지를 일과 육아로 돌렸다. 세계는 버블 붕괴라는 도깨비불에 재로 변하면서도 파괴는 면했고, '나'는 '록의 시대는 끝났다'라며 포기하고 살 수밖에 없었다.

30년 만에 『코인로커 베이비스』를 다시 읽었다. 옛날의 '나'는 몰랐던 것을 3인칭으로 그려진 히데오는 알고 있었다. 히데오는 찾아도 찾을 수 없는 '다투라'를 어느새 스스로의 손으로 만들고 있었던 것이다. 소설의 마지막에 키쿠와 아네모네가 '다투라'를 도쿄에 흩뿌린 것처럼 히데오는 지금, 내가 만든 '다투라'라는 폭탄을 전 세계를 향해 확산시키고 있다! 히데오가 흩뿌리는 '다투라'는 '나'와 세계가 함께 끝난 후에 새로운 '나'를 탄생시키기 위한 밈이었다.

책을 덮은 히데오는 록의 시대가 아직 끝나지 않았다는 것을 생각해 낸다.

우리는 『코인로커 베이비스』다.

자, 눈을 뜨자. 부수자, 죽이자, 모든 것을 파괴하자.

(2011년 10월)

『코인로커 베이비스』
무라카미 류, 양억관 옮김, 북스토리

분출하는 에너지를 완전히 녹아웃시킨다.
파괴와 해방의 청춘소설.
코인로커에서 태어난 소년 키쿠와 하시. 폐허에 사는 남자에게서 들은 '다투라'라는 말이 머릿속에서 사라지지 않는다. 어머니를 찾기 위해 도쿄로 향하는 하시를 쫓아 간 키쿠는 악어와 함께 사는 미소녀 아네모네를 만난다. 그리고 오가사와라의 심해에 잠든 '다투라'를 손에 넣은 키쿠는 그 힘으로 도쿄를 '파괴'한다.

자연을 경시한
우리 인류가 범한 잘못

『부활의 날復活の日』
고마츠 사쿄

무슨 이유로, 그리고 무엇이….

대체, 어떤 난폭하고 불길한 존재가 이런 재앙을 이 아름다운 별 위에 초래했는가?

동일본 대지진이 일어났을 때 나는 무심코 중얼거렸다.

이 재앙을 초래한 것은 누구지?… 한 사람의 미치광이인가? 아니면 그때의 인류 기구機構 그 자체인가? 어느 시기에 저지른 누군가의 실수인가?… 누군가가 그리고 무언가가 그것을 초래했다는 것은 이미 알고 있는 사실이다.

그로부터 7개월. 나는 진전이 없는 부흥에 다시 중얼거렸다.

어찌하여, 그리고 무슨 이유로….

이것은 일본 SF계의 거성 고마츠 사쿄가 1964년에 발표한 SF 소설 『부활의 날』의 프롤로그이기도 하다. 그는 2011년 7월 26일에 지진 후의 부흥을 보지 못하고 향년 80세로 세상을 떠났다.

사실은 그 전날 서점의 특설 코너에서 『일본 침몰』을 발견하고 구입했다. 아이러니하게도 지진을 겪은 후 고마츠 사쿄라는 천재가 재평가되기 시작한 무렵이었다. 무언가 운명 같은 것을 느꼈다.

그는 사상 초유의 지진에 대해 어떻게 생각했을까? 어떻게든 그것을 알고 싶어서 다시 그의 작품들을 사 모았다. 『끝없는 시간의 흐름 끝에서』, 『부활의 날』, 『계승하는 자는 누구인가?』, 『고르디우스의 매듭』, 『결정성단』….

그의 최고 결작을 고른다면 틀림없이 『끝없는 시간의 흐름 끝에서』가 될 것이다. 하지만 『부활의 날』을 다시 읽고 큰 충격을 받았다. 읽은 후 느낌이 처음 읽었을 때와는 전혀 달랐다. 주인공인 요시즈미가 물속에서 대 도쿄의 잔해와 대면하는 장면은 3.11과도 겹쳐져 참지 못하고 눈물을 글썽이고 말았다.

내가 처음 『부활의 날』을 읽었을 때는 1970년대 중반이었다. 당시 세균 병기로 인한 팬데믹을 그린 작품은 드물지 않았다. 하지만 이 소

설이 1964년에 집필되었다는 것을 생각하면 새삼 놀라지 않을 수 없다. 마이클 클라이튼의 『안드로메다 스트레인』2008보다도, 다나카 코지의 『위대한 도망』1978보다도, 팬데믹 영화의 원조라고 불리는 조지 로메로 감독의 《분노의 대결투》1973나 조지 코스마토스 감독의 《카산드라 크로싱》1977보다도 훨씬 이전에 나온 작품이다. 너무나도 이른 시대에 나왔기 때문에 SF로 가볍게 다뤄진 불운한 작품이다.

스케일이 엄청나게 거대하다. 정교하고 치밀한 과학 고증, 당시의 정치 배경, 세계 각국에 흩어져 있는 등장인물들을 콜라주해 인류 멸망의 과정을 지극히 소설적으로 치밀하고 아낌없이 묘사한다. 백신 생산을 위해 필요한 달걀 가격이 치솟거나 텅 빈 전철 안에 보이는 하얀 마스크, 진실에 어두운 미디어 등의 묘사는 사스SARS나 돼지 인플루엔자 같은 최근 있었던 일을 떠올리게 하는 리얼리티가 넘친다. 지금 읽으면 이 책이 '공상과학 소설'이 아니라는 것을 알 수 있을 것이다.

일본 소설이지만 대부분 외국 풍경을 그리고 있다. 그런데 당시는 냉전 중인 시대였다. 국가 간의 교류나 항공망이 정비가 덜 되어 있어 해외는 먼 곳이었다. 하지만 고마츠 사쿄의 작품은 신기하게도 지구 전체를 무대로 하는 작품이 많다. 그만의 글로벌리제이션이 두드러진다. 전쟁에서 패한 후, 미군의 점령 아래에서 자라며 꿈을 꾸던 청년이 반전 반핵을 주창하며 지구를 무대로 한 이야기를 만들어 간다. 시공을 초월한 세계를 그리는 SF 작가이기 때문에 자연스럽게 만들

어 낸 작품일지도 모른다.

　SF에 푹 빠져 있던 무렵 나는 '이런 사회라면 차라리 멸망했으면 좋겠다' 하는 생각에 세상을 시기하면서 멸망이나 세기말을 주제로 한 작품을 즐겨 읽었다. 하지만 현실과 마주하며 살아가다 보니 그런 생각이 잘못되었다는 것을 깨달았다. SF는 현실도피를 위한 도구가 아니라 국가와 시대를 뛰어넘어 미래에 닥쳐올 변화와 위기에 대한 경종을 울리기 위해 만들어진 미디어였다. 이 나이가 되어 『부활의 날』을 다시 읽어 보니 거기에 그려진 고마츠 사쿄의 강한 메시지를 느낄 수 있었다.

　의학은 사람의 생명을 구하는 반면 저주스러운 세균 병기의 연구에도 이용되고 있다. 핵무기도 전자공학도 마찬가지다. 한쪽에서는 인류를 구하려고 노력하고 다른 한쪽에서는 인류를 죽이려고 노력하고 있다.

　작품 속에서는 세균 병기와 지진, 미국과 소련 사이의 핵전쟁이 함께 일어나며 세계는 두 번 멸망한다. 3.11에서는 지진과 지진 해일, 그리고 원자력 발전소 사고에 따른 대참사가 연이어 일어났다.

　보통 '대참사'라고 불리는 일은 불행한 우연이 말도 안 될 정도로 연달아 일어나 다양한 안전장치가 도미노처럼 쓰러지면서 한꺼번에

벌어진다.

　그렇다. 3.11은 천재지변이 아니다. 이 작품과 마찬가지로 자연을 경시했던 우리가 범한 인류의 잘못이다. 과연 그런 우리에게 부활의 날은 올 것인가?

　"아니… 부활되어야만 하는 세계는 대재앙과 같은 모습의 세계여서는 안 된다. 특히 '질투의 신', '증오와 복수의 신'을 부활시켜서는 안 될 것이다."

　만약 우리에게 그 기회가 찾아온다면 그것은 지금까지와는 다른 번영의 길, 지금까지의 믿과는 다른, 새로운 인류의 선택을 결정한 때, 그때야말로 『부활의 날』이 되지 않을까.

(2011년 10월)

『부활의 날』
고마츠 사쿄

오만한 인류가 불러온 비극에서 새로 태어나기 위한 방법을 모색하는 이야기.

생물화학병기로 개발된 MM-88균이 유실되었다. 경악할 정도의 속도로 전 세계로 감염이 퍼지면서 인류는 남극에 겨우 1만 명도 안 되는 정도만 남기고 멸망한다. 과연 인류는 다시 살아갈 수 있을까…. 수많은 책을 읽고 다양한 지식을 익힌 작가가 과학기술 진보의 명암, 비대한 인간의 욕망과 오만함을 그려 낸 장대한 스토리. 저자가 쓴 '초판 후기'도 반드시 읽어 볼 만하다. 앞으로 일본과 세계가 나아가야 할 방향성에 대한 시사점이 풍부하게 담겨 있다.

목숨을 건 MEME을 남기기 위한 도전, 그것이야말로 '생환'

『표류漂流』
요시무라 아키라

'Truth is stranger than fiction현실은 소설보다 기이하다'라는 말이 있듯이 세상에는 실화를 바탕으로 하는 기담에 가까운 이야기가 수없이 많다.

그중에서도 나는 '탈출 이야기'를 좋아한다. 올해도 재상영한 영화 《대탈주》와 《빠삐용》을 영화관에서 감상했다. 또 '탈출 이야기'는 아니지만 《127시간》 같은 서바이벌 신작 영화도 봤다. 앞에서 말한 작품의 공통점은 실제 사건을 바탕으로 만든 '생환 다큐멘터리'라는 점이다.

이번에 소개하는 작품은 요시무라 아키라의 논픽션 소설 『표류』다. 사실 이 책을 알려 준 사람은 햐쿠타 나오키 작가였다. 이것도 기

묘한 우연이었는데, 내가 쓴 영화 에세이집 『내 몸의 70퍼센트는 영화로 되어 있다』의 《빠삐용》편을 읽고 나서 본인이 직접 '서바이벌 스토리를 좋아한다면 요시무라 아키라의 『탈옥』이나 『표류』를 꼭 읽어보시길!'이라는 조언을 해 주었던 것이다.

　『표류』는 에도 후기에 일어난 해난 사고를 바탕으로 그린 소설이다. 덴메이연간*, 도사노쿠니*의 뱃사람 초헤이 등 4명을 태운 배가 폭풍우를 만나 난파되어 표류하다 하치조지마의 남쪽에 있는 외딴섬 도리시마에 도착한다. 그곳은 식물도 자라지 않고 시냇물도 샘물도 없는 무인도였다. 이런 참혹한 환경의 활화산 섬에서 12년 동안 이어진 장렬한 서바이벌의 과정이 치밀하고 교훈적으로 그려진 논픽션 소설이다.

"이런 곤경에 처하고 말았으니 어쩔 수 없어. 열심히 이 섬에서 살아 나갈 궁리를 하자."

　과거 자신들이 살던 세계에 대한 미련을 버리지 못한 채 현실을 살아갈 생각이 없는 뱃사람들에게 초헤이는 이렇게 말한다. 지나가는 배의 모습이 전혀 보이지 않는 이 섬에서는 구조될 가능성이 없다.

● 덴메이는 일본 에도시대에 사용한 연호 중 하나로 덴메이연간은 1781년 4월 2일~1789년 1월 25일을 가리킨다.
● 에도시대 일본의 한 지방 행정구역.

그래서 초헤이는 현재 상황에 적응해서 살아가야 한다고 주장한다. 섬에서 볼 수 있는 유일한 동물인 신천옹을 잡아먹고 그 알의 껍데기에 빗물을 모아 마실 물을 확보한다. 신천옹이 철새라는 것을 알아채고 새가 다시 돌아올 시기까지 고기를 말려 식량을 비축해 두기도 한다. 초헤이는 뛰어난 통찰력과 행동력으로 모두를 이끈다.

그런데 신천옹 고기만 먹고 동굴 안에서 잠만 자는 생활을 한 탓에 초헤이 이외의 사람들이 모두 병에 걸려 숨을 거두고 만다.

몸을 움직이지 않으면 문제가 발생한다. 인간이란 움직이지 않으면 안 되도록 만들어져 있는 것이다.

이런 교훈을 얻은 초헤이는 조개와 생선 등도 균형 있게 먹고 햇볕을 쬐고 몸을 움직이면서 삶을 이어 간다. 이것은 무인도에서 살아남기 위한 이야기만은 아니다. 현대 도시인에게도 해당되는 일이다. 생존 욕구만을 좇아 목표 없이 나태한 생활을 이어 간다면 사람은 건강하게 살아갈 수 없다.

『표류』의 재미는 자신이 살던 과거의 세계를 버리고 사람이기를 포기한 채 동물로 살아가는 모습을 그린 전반부와 섬을 탈출할 계획을 세우며 사람으로 살아가는 후반부의 2부 구성에 있다.

표류 생활로부터 5년이 지난 어느 날, 삿슈 지방의 배가 난파되어 6명이 합류한다. 생존자로서의 권위가 있는 초헤이는 이번에도 '생

존'한 사람들의 마음가짐을 가르친다. 하지만 그들은 초헤이의 생존 방식에 경의를 표하면서도 반발한다.

"우리 뱃사람들은 모두 나이가 마흔이 넘어서 남은 생이 그다지 길지 않습니다. 어떻게든 이 섬에서 탈출해 고향으로 돌아가고 싶어요."

초헤이는 이 사람들의 결사적인 각오의 말을 듣고 '살아간다'는 것의 본질을 깨닫는다. 수동적으로 살아가면서 시간을 보내기만 했을 뿐인 본능만 따르는 '죽은 자'의 이야기는 살아서 고향으로 돌아가려는 능동적인 목표를 가진 '살아 있는 자'의 이야기로 변모한다.

"우리는 한 번 죽은 몸이다. (중략) 죽은 자가 힘을 합쳐 인간이 살아 있는 장소로 돌아간다면 그걸로 충분하지 않을까."

후반부 '생존'을 둘러싼 이야기의 색조는 완전히 달라진다. 삿슈에서 온 사람들은 배를 만들기 위한 목공 도구를 갖추고 있을 뿐만 아니라 수준급 기술까지 갖추고 있었다. 동물적인 감각과 본능, 체력으로 살아남았던 초헤이와는 전혀 다른 모습이다. 그들은 회반죽을 만들고 빗물을 모으는 저수지를 만들었으며, 팥으로 술을 담갔다. 불을 피울 때 바람을 일으키는 도구인 풀무도 만들었다. 이것이야말로 인간의 지혜를 모은 문화적인 삶의 방식이었다. 그들은 재료가 부족한

상태에서도 초헤이와 함께 흘러온 목재로 배를 만든다. 오래된 못과 닻을 녹여 새로운 못을 만들고, 옷을 이어 붙여 돛을 제작했다. 그리하여 십여 명이 탈 수 있는 배를 완성시킨 것이다.

　자신들의 힘으로 몇 년의 세월을 들여 누덕누덕하게 배를 완성시켜 살아 돌아가기 위한 도전을 하는 남자들의 뛰어난 지혜와 집념에 감동을 느끼지 않을 사람은 없을 것이다.

　초헤이 일행은 도리시마를 탈출할 때 나중에 올지도 모를 조난자들을 위해 생존하기 위한 도구와 노하우를 남기고 떠난다. 이것들은 생존자뿐만 아니라 살아서 돌아간 자가 과거에 있었다는 것을 보여주는 긍정적인 희망의 증거가 된다. 여기에는 두 가지 의미의 밈이 남겨져 있다. '생존'과 '생환'이다.

　'종의 보존'이 생존 본능이라면 이기적인 유전자의 역할은 이미 끝났다. 그렇다면 어째서 그들은 목숨을 걸면서까지 살아서 돌아가려고 했을까?

　'생환'에는 동물이 아닌 인간으로 남으려는 의지밈가 담겨 있기 때문이다. '살아간다'로 끝나지 않고 '살아서' 인간의 세계로 '돌아간다.' 본능을 뛰어넘은 목숨을 건 밈을 남기기 위한 도전, 그것이야말로 '생환'이다.

　'생환'이란 밈을 전하는 '이야기' 중 하나다. 그러므로 '생환 다큐멘터리 소설은 서바이벌 소설보다도 더한 기쁨을 준다.'

(2012년 1월)

『표류』
요시무라 아키라

세계적인 걸작과 어깨를 나란히 하는 일본 표류민의 무인도 서바이벌&생환 다큐멘터리 소설.

'모험 소설과 서바이벌 소설은 해외 작품밖에 없다'라고 단정 지어서는 안 된다. 다큐멘터리 소설의 명인이 써낸 이 작품은 오래된 작품으로는 『로빈슨 크루소』 현대 작품으로는 『파리 대왕』 같은 걸작과 함께 앞으로도 계속 사랑받을 것이다. 철저한 리얼리즘적인 시각에서 무인도에서의 서바이벌 생활과 등장인물들의 감정 변화, 그리고 생환에 대한 열정과 뛰어난 지혜를 훌륭하게 그린다. 내일에 대한 희망이 사람을 살린다는 것을 보여 주는 작품이다.

띠지 문구를 쓰는 일은
창작과는 다른,
MEME을 전달하는 또 하나의 수단

『살렘스 롯Salem's Lot』
스티븐 킹

'스티븐 킹 절찬!' 띠지에 이 문구가 있는 것만으로 신간 번역본이 날개 돋친 듯 팔리던 시절이 있었다.

하지만 번역 소설이 부진한 요즘에는 거의 볼 수 없게 되었다. 그래도 나는 '스티븐 킹 절찬!'이라는 띠지를 발견하면 바로 구입한다.

이렇게 말하지만 사실 나는 스티븐 킹의 열렬한 지지자는 아니다. 물론 스티븐 킹 원작의 영화는 상당수 봤지만 원작은 거의 읽지 않았다. 끝까지 다 읽은 것은 『다크 하프』 정도밖에 없다. 일본에서 '모던 호러의 3대 대가'라고 불리는 스티븐 킹, 딘 쿤츠, 로버트 매캐먼 중에서도 내가 특별히 좋아하는 사람은 스티븐 킹이 아니라 로버트 매캐먼이다. 그러므로 스티븐 킹의 『스탠드』를 읽기 전에 그 오마주 작품

인 『스완 송』에 감동했었고, 모든 현대 흡혈귀 작품의 원조라고 불리는 『살렘스 롯』은 읽지 않고 먼저 매캐먼판 흡혈귀 이야기인 『그들은 목마르다』를 읽었다.

다시 말해 내가 지금까지 만난 스티븐 킹의 문장은 모두 소설이 아닌 겨우 몇 줄밖에 되지 않은 추천사였다. 스티븐 킹은 읽지 않고, 킹의 뒤를 쫓는 이들의 작품만 읽고 있었던 것이다. 그리고 묘하게도 나는 조 힐의 애독자이기도 했다. 그가 스티븐 킹의 아들이라는 사실을 밝힌 것은 2007년의 일이다.

지난 달 『살렘스 롯』이 십여 년 만에 개정신판으로 부활했다. 표지 일러스트는 모던 호러 세대라면 누구나 좋아하는 일러스트레이터 후지타 신사쿠가 담당했다. 띠지에는 '스티븐 킹이 현대 미국에 고전적인 몬스터를 훌륭하게 부활시켰다'라는 오모리 노조미 평론가의 멋진 카피 문구가 게재되어 있었다.

스티븐 킹의 책에 자신이 쓴 추천사가 적혀 있을 리 없다. 그런데도 '스티븐 킹'이라는 글자를 띠지에서 보고 반사적으로 구입했다.

『살렘스 롯』은 19세기 이전부터 이어지는 흡혈귀 전설을 현대에 되살린 선구적 작품이라는 말을 듣는다. 하지만 그 설정이나 플롯, 트릭 모두 흡혈귀 이야기로는 상당히 정통적이다. 그렇다면 왜 좋은 평가를 받는 것일까? 그것은 다른 스티븐 킹의 작품과 마찬가지로 편집적일 정도로 치밀하게 써넣은 설정의 리얼리티가 있기 때문이다.

미국 메인 주에 있는 인구 1,300명이 사는 가공의 시골 마을 '샬렘

스 롯'이 소설의 무대다. 이야기는 흡혈귀와 대치하는 주인공들을 중심으로 진행된다. 하지만 굳이 말하자면 이 곳에 사는 사람들의 군상극이 펼쳐지는 시골 마을 그 자체가 주역으로 그려지고 있다. 이 소설이 영화 《페이튼 플레이스》의 흡혈귀판이라 이야기되는 이유다. 마을의 역사, 토지, 인물, 건물, 그것들을 지키기 위해 둘러싸고 있는 해자 등을 해설하는 데 페이지의 대부분을 할애하고 있다. 중심 줄거리에서 크게 벗어난 배경 설명은 이야기의 템포를 떨어트리는 듯 보이지만 오히려 독자가 초자연적인 것을 받아들일 때까지 깊이 있는 지식과 정보를 계속 제시하는 역할을 한다. 이렇게 철저하게 만들어진 무대 설정은 픽션인 이 작품에 흔들리지 않는 리얼리티를 부여해 준다. 한편으로 흡혈귀가 현대에 존재하는 이유에 대한 설명은 조금도 하지 않는다. '흡혈귀의 원인은 바이러스다'라고 과학적인 근거를 제시한 리처드 매드슨의 『나는 전설이다』와는 전혀 다른 접근 방식이다.

그리고 또 하나는 교묘한 텍스트 콜라주의 탁월함이다. '마을은 일찍 잠에서 깨어난다'라는 대목으로 시작하는 3장에 주목했으면 한다. 이 장의 이야기꾼은 마을 그 자체다. 새벽 4시부터 최초의 희생자가 나오는 심야 11시 59분까지 그 사이에 일어난 모든 사건을 극명하게 콜라주해 놓았다. 주인공의 시점이 아닌 마을의 각 장소로 시점을 점프시켜 마을이 잠에서 깨어났을 때부터 잠들기까지의 시간을 장면과 장면을 이어 조감하는 방식으로 묘사해 영상을 보는 듯한 즐거움을 준다.

　　마찬가지로 최후의 대결 장면 또한 짜릿하다. 일몰까지 남은 시간을 챕터별로 짤막하게 계속 카운트해 가는 식이다. 휘발유 주유 5시 15분, 보안관과 헤어짐 5시 30분, 성수 준비 5시 45분, 아지트 도착 6시 10분, 지하실 6시 23분, 움막 6시 40분, 관 6시 45분, 흡혈귀 6시 51분, 대결 6시 53분. 그리고 일몰 6시 55분. 이렇게 계속 시간을 언급하기 때문에 신경이 쓰이면서 자연스레 손에 땀을 쥐게 된다. 심지어 숨이 막힐 것 같은 느낌마저 든다. 책을 덮고 싶은데 마치 흡혈귀에게 조종당하는 것처럼 몸이 마음대로 페이지를 넘긴다. 바닥이 어딘지 모를 늪에 빨려 들어가는 감각. 이것이야말로 스티븐 킹이 '킹 오브 페이지 터너'라는 찬사를 듣는 이유다.

　　뒤늦게나마 개정판 『살렘스 롯』에 마음을 빼앗긴 나는 작가 스티븐 킹의 노예, 아니 문자 그대로 '종'이 되어 버렸다.

　　최근 소설 띠지에 들어갈 추천사를 써 달라는 부탁을 받는 일이 늘었다. 원래 작가로서 칭찬받을 만한 행위는 아니다. 하지만 띠지 하나로 마치 흡혈귀의 눈처럼 소설과의 만남을 유인할 수 있다면 그것도 밈을 계승하는 훌륭한 행위가 아닐까? 하는 생각도 한다.

　　이 글을 쓰고 있는 「다빈치」에서 책을 추천하게 된 것도 띠지로 스티븐 킹을 만날 수 있었던 덕분이다. 창작과는 다른, 밈을 전달하는 또 하나의 수단이 띠지라면, 이것 역시 '내가 사랑한 밈'일 것이다.

(2012년 2월)

『**살렘스 롯**』
스티븐 킹, 한기찬 옮김, 황금가지

**평온한 마을을 침식하는 공포를 치밀하게
그린 흡혈귀 소설.**
미국의 시골 마을을 뒤흔든 의문의 연쇄
살인사건은 흡혈귀가 부활하며 일어난 것
일까? 일상을 조금씩 침식하며 다가오는
공포는 원초적이지만 지금도 여전히 가까
이에 존재하는 이야기다. '스티븐 킹의 작
품은 너무 길다'라며 멀리하는 사람도 있
을지 모른다. 하지만 마지막에 무섭게 밀
려오는 큰 파도 같은 전개의 흥분을 맛보
기 위해서는 철저하고 치밀한 저자의 표
현을 몸에 진하게 물들여 둘 필요가 있다.

발견하는 기쁨과 힘들게
발견했을 때의 카타르시스

『너도 보이니?Can you see what I see?』 시리즈
월터 윅

이 페이지 안에 펭귄이 있어.

개구리가 여덟 마리, 캥거루, 얼룩말, 그 외에도 더 많은 동물들이 숨어 있어.

작년 크리스마스, 아이에게 어떤 그림책을 사 줬다. 숨은그림찾기 책 『너도 보이니?』의 크리스마스 편이었다. 그림책을 펼치는 것만으로 주위가 순식간에 은빛 세계로 변했다. 그것이 이 그림책을 발견한 이유였다. 사실은 구입할 때는 제목도 내용도 파악하지 못했었다. 그런데 이 책에 빠지고 말았다. 아이와 함께 숨은그림찾기 놀이를 시작한 것이다.

그날부터 매일 밤 아이와 둘이서 『너도 보이니?』를 했다. 우선 한 권을 끝내면 또 다음 한 권을 구입하기를 반복했다. 그러는 사이 올해 초에 시리즈 전체를 갖추게 되었다대담하게 베낀 비슷한 종류의 책도 있으므로 고를 때 주의하자.

사람을 사로잡는 『너도 보이니?』의 매력, 그것은 한 번 해 보면 바로 찾을 수 있다. 같은 종류의 시각 탐색 그림책인 그 유명한 『월리를 찾아라』와는 전혀 다른 책이다. 『월리를 찾아라』는 찾는 대상이 되는 '정답 그림'이 준비되어 있는 다른 그림 찾기와 비슷한 게임 책이다. 그에 비해 『너도 보이니?』는 그림이 아닌 '말'만 제시되어 있다. 예를 들어 '개구리'. 어떤 '개구리'일까? 색은? 크기는? 장난감일까? 그림일까? 그런 것을 연상하면서 모든 '개구리'를 찾을 때까지 그림책 속을 헤맨다. 자신에게 구체적으로 굳어진 '개구리'에 대한 이미지가 있으면 찾지 못하기도 한다. 선입견을 버리고 거기에 있는 '개구리'를 찾아내는 것이 『너도 보이니?』 특유의 재미다.

또한 찾는 대상은 눈에 파묻혀 있기도 하고, 그림자일 때도 있고, 사진이기도 하고, 희미하기도 하고, 다리나 건물에 동화되어 있거나 테두리 밖에 교묘하게 숨어 있는 경우도 있다. 크기도 제각각이다. 장난감 세계이기 때문에 무엇 하나 실제 크기가 아니다. 찾아내기 위해서는 자신의 크기 감각을 자유롭게 바꿔야 한다.

『너도 보이니?』는 답을 이끌어 내기 위한 문제집도, 성적을 겨루기 위한 기존의 게임 책도 아니다. 그 증거로 『너도 보이니?』에는 정

답을 싣지 않았다. 모든 시리즈가 규칙에 준해 그렇게 만들어져 있다. 또 해답 대신 덤으로 숨바꼭질출제이 준비되어 있고, 거기에 더해 스스로 독자적인 문제를 낼 수 있는 등 다양한 장치를 마련해 놓았다. 말하자면 혼자 놀 수도, 부모와 자녀가 함께 자유롭게 몇 번이고 놀이를 즐길 수도 있는 발명품인 것이다.

장난감 상자를 쏟아부어 놓은 것 같은 각 페이지를 가득 채운 잡동사니들. 그것이 아이들의 흥미를 끌어들이고 어른들의 향수를 불러일으킨다. 저자 스스로가 세계 각지에 있는 골동품 가게에서 모았다는 산더미처럼 쌓인 보물의 정체는 인형, 구슬, 미니카, 인형 같은 장난감에서부터 새의 깃털, 조개껍데기, 나무 열매 같은 어디선가 주워온 것들, 캔디, 쿠키 같은 과자, 가위, 클립 등 익숙한 문구용품까지 이 모든 것이 아이라면 서랍에 넣어 뒀을 법한 것들이다. 저자는 이것들을 준비해 매번 촬영했다고 한다. 페이지를 펼칠 때마다 익숙한 기분을 느끼는 것은 그런 이유 때문일 것이다. 책을 볼 때마다 찾아야 한다는 사실을 잊고 자신도 모르게 멍하니 바라보게 된다.

노안인 나도 즐길 수 있으니 시력은 전혀 관계가 없다. 미간에 힘을 쥐어야 하는 분별력이나 인내심도 필요 없다. 오히려 평범하게 봐서는 쉽게 눈에 띄지 않도록 작가가 의도한 '시각 트릭'과 '미스리드 mislead'를 꿰뚫어 보는 것이 주된 목적이다. 눈이 아닌 머리를 사용하는 지혜 대결이다.

지금은 검색 엔진의 시대다. 무언가를 자신의 힘으로 찾아내는 시

대는 끝났다. 무언가를 찾고 싶으면 컴퓨터로, 휴대폰으로 간단하게 검색만 하면 된다. 전 세계의 인기 있는 가게, 요리, 영화, 소설, 패션을 쉽게 찾을 수 있다. 모든 것을 수동적으로 찾는 생활. 하지만 그것으로는 원래 우리가 알고 있던 발견하는 기쁨과 힘들게 찾아냈을 때의 카타르시스를 느낄 수 없다. 그렇기 때문에 더욱 『너도 보이니?』를 추천하고 싶다. 흘러넘치는 잡동사니 속에서 필요한 보물을 '찾고', '발견한다.' 물론 '발견하기' 위해서는 어느 정도의 센스척라고도 말할 수 있는 시선가 필요하다. 세련된 시선으로 볼 때 밈이 깃든다. 그런 시선으로 스스로 찾아낸 경험은 반드시 플러스로 작용할 것이다. 그럴 때 나는 감사하고 싶다. 『너도 보이니?』를 발견한 자신에게.

인생 전부가 숨바꼭질.
눈을 크게 뜨면
마음도 크게 열린다.
리듬을 타면
눈은 MEME으로
자, 찾아보자!

『너도 보이니?』 시리즈
월터 윅, 이현정 옮김, 달리

『너도 보이니?』 시리즈를 전부 가지고 있다.
코지마 감독의 추천은 『내가 찾을래! 보물
찾기』와 『너도 보이니? 신나는 보물선 탐
험』이다. 『내가 찾을래! 보물찾기』는 제작
하는 데만 9개월이 걸렸다는 투시화가 훌
륭하다. 또 시각 트릭과 미스리드가 가장
두드러진 작품이다. 『너도 보이니? 신나는
보물선 탐험』은 시작 페이지부터 마지막
페이지까지 카메라가 점점 멀어지는 영화
적인 수법을 사용한 점이 마음에 든다.

나에게도 늘 깃들어 있었을 아버지의 '목소리'를 들었다

『별자리의 목소리星やどりの声』
아사이 료

쇼와 52년1977년, 여성 3인조 아이돌 캔디즈가 은퇴 선언을 한 여름. 제약회사에 근무하시던 아버지 긴고는 평소와 다르게 일찍 퇴근해 "머리가 아프다"라고 호소하셨다. 집에는 나와 어머니만 있었다. 형은 동아리 활동으로 아직 학교에서 돌아오지 않았다. 어머니가 이른 저녁을 준비하고 있을 때 갑자기 "아악!" 하고 크게 외치는 소리가 들렸다. 살펴보니 아버지가 바닥에 쓰러져 거품을 물고 경련을 일으키고 있었다. 나는 119에 전화를 한 다음 놀라서 당황한 어머니를 남겨 두고 구급차를 기다리기 위해 밖으로 나갔다. 해질녘 하늘을 배경으로 사이렌 소리가 들려왔다. 수건 몇 장과 지갑만 챙겨 구급차에 같이 타고 응급실로 향했다.

"코지마 씨, 들립니까? 코지마 긴고 씨? 여기가 어딘지 아시겠어요?"

구급대원이 끊임없이 의식이 있는지 확인하는 구급차 안에서 아버지는 응답도 하지 못한 채 경련을 일으키며 그저 나를 바라보고 계셨다. 마치 내게 무언가를 알리려는 듯한 눈빛이었다. 다음 날 저녁, 아버지는 유언도 남기지 못하고 숨을 거두셨다. 급성 뇌 지주막하 출혈이었다. 향년 45세, 그때 나는 13살이었다.

아버지는 하얀 선반에 놓여 있는 사진 속과 하얀 상자 안에 있다.

그때 아버지는 내게 무엇을 전하려고 하신 것일까? 나는 그것만 생각하며 그 의문을 품고 지금까지 살아왔다.

비를 잠시 피해 그치기를 기다리는 것을 '비를 긋다'라고 하잖아. 그러니까 당장이라도 떨어져 내릴 것 같은 별빛을 받아들이기 위해 '별을 그은 자리'라는 의미로 '별자리'라고 해.

젊은 작가 아사이 료가 쓴 『별자리의 목소리』라는 걸작 소설이 있다. 가마쿠라를 연상시키는 '렌가하마'라는 가상의 바닷가 마을을 무대로 한 어느 대가족의 이야기다. 4년 전에 암으로 세상을 떠난 아버지 호시노리가 남긴 찻집 '별자리'를 꾸려 나가는 어머니와 남겨진 아

이들, 장녀 고토미 회사원 4년차, 장남 미쓰히코 대학 4학년, 쌍둥이 자매 고하루와 루리 고등학교 3학년, 차남 료마 고등학교 1학년, 삼남 마호 초등학교 6학년의 성장과 가족의 정을 그린 작품이다. 보통 이런 설정이라면 흔한 가족소설이 될 법하지만 그렇지 않다. 섬세한 감수성이 결정이 된 것처럼 반짝거리는 문체와 재핑[●]이라는 아사이 료 특유의 연작 수법, '세대의 배턴 터치'라는 보편적인 주제가 절묘한 조화를 이루며 탄생한 청춘의 장거리 이어달리기 같은 가족소설이다.

아무도 손을 대지 않은 흰색이 아니라 더 이상 어떻게 할 수 없게 된 온갖 것들을 억지로 감추고 있는 듯한 흰색.

이 책에는 이야기 전체에 걸쳐 흰색의 이미지가 상징적으로 사용된다. 새하얀 우유, 커튼, 디자인 노트… 이 모든 것이 아버지 호시노리가 좋아했던 색이다. 새하얀 병실, 침대, 환자복… 이들은 새하얀 계절에, 새하얀 천에 덮여, 새하얗게 세상을 떠난 아버지 호시노리가 남긴 임종의 색이다. 반면 검은색의 이미지도 빈번하게 등장한다. 가게의 인기 메뉴인 비프스튜, 융 드립으로 내린 커피, 조문객의 검은 복장, 아이들의 교복. 렌가하마를 위에서 내려다본 풍경에 '카레라이스

[●] 텔레비전 채널을 이리저리 자주 바꾸거나 비디오를 재생할 때 고속 회전으로 화면을 자주 바꾸는 일.

같아'라는 비유가 사용된 것처럼 바닷가 마을을 무대로 하면서도 오히려 색을 억제하며 컬러 코디네이트한 흑백 소설인 것을 알 수 있다.

색의 변화는 단골손님인 '브라운 아저씨'가 가게에 오지 않게 되었을 때부터 시작된다. 가족은 결국 깨닫는다. 잃어버린 것은 '브라운'뿐만이 아니었다는 것을. 컬러 코디네이터를 꿈꾸는 차녀, 알록달록한 보석을 취급하는 가게에 근무하는 장녀, 가족의 색채를 필름에 남기는 카메라를 좋아하는 삼남. 그들은 건축가였던 아버지가 남긴 새하얀 '가족 그림'에 제각각의 색을 입혀 가족의 새로운 배색을 모색한다. 다시 말해 이 소설은 한 집안의 기둥을 잃고 잿빛으로 섞여 버린 가족의 색조와 노출을 보정하는 이야기다. 언뜻 보기에 제각각인 것처럼 보이는 아이들 한 명 한 명을 그린 각 장은 다음 장으로 교묘하게 배턴을 이어 준다. 그 이야기들이 그대로 찻집 '별자리' 천장에 있는 별 모양 채광창으로 하나가 되어 호시노리가 남긴 뜻밈을 향해 기적처럼 아름다운 조화를 보여 준다.

"아버지는 여전히 너희들에게 보여 주고 싶은 것, 전하고 싶은 것, 가르쳐 주고 싶은 것이 아주 많아. 이 마을이 아닌 다른 어딘가로 나아갈 너희들의 모습을 보고 싶었어."

그 여름 어느 날, 나는 아버지의 유골과 함께 아버지를 잃었다는 생각에 빠졌다. 하지만 그것은 틀린 생각이었다. 아버지는 지금도 내

안에 계신다. 내 안에 깃든 목소리, 그것은 바로 그때, 아버지 긴고가 전하고 싶었던 것이었다. 그로부터 35년, 나는 이 책에서 자신에게도 늘 깃들어 있었을 아버지의 '목소리'를 들었다.

"모두를 잘 부탁해."

어느 날엔가 나도 아이들에게 배턴*밈*을 전달할 날이 찾아올 것이고, 그때 나도 마찬가지로 아이들을 향해 이렇게 전할 것이다.

너희는 내 아이들이니까 괜찮아.

(2012년 4월)

『**별자리의 목소리**』
아사이 료

바다가 보이는 마을에 사는 삼남 삼녀와 어머니에게 아버지가 남긴 기적.

바닷가 마을에서 각자의 고민과 갈등을 안고 살아가는 삼남 삼녀가 제각각의 첫걸음을 내딛는 여름 이야기. 밈은 다양한 물건이나 형태로 표현된다. 토지와 풍경 그리고 색깔에서도. 작가인 아사이 료는 와세다 대학 재학 중인 2009년에 『내 친구 기리시마 동아리 그만둔대』로 제22회 소설 스바루 신인상을 수상했다. 이 작품은 대학 졸업논문으로 제출되었다.

저자의 날카로운 집도에
내 마음은 쾌감과 함께 열릴 뿐

『열게 되어 영광입니다開かせていただき光栄です - DILATED TO MEET YOU』
미나가와 히로코

"그럼, 열게 되어 영광입니다." delighted to meet you − 만나 뵙게
되어 영광입니다 − 를 dilated to meet you로 바꿔 말하며 클래런스
는 남자의 주검에 고개를 숙여 인사했다.

　작년 연말, 매년 열리는 「이 미스터리가 대단해!」 2012년 수상작
이 발표되었다. 예전만큼은 아니지만 역시 순위가 궁금했다. 책을 소
개받고 싶었던 것은 아니다. 자신이 선택한 책밈이 들어 있는지 확인
하고 싶었다.

　국내 편 1위는 『제노사이드』. 출간 전에 읽고 띠지에 추천사까지
쓴 작품이다. 2위는 『부러진 용골』. 이 작품을 읽어 보지는 않았지만

작가 요네자와 호노부의 '고전부 시리즈'는 전부 독파했다. '내 센스밈도 그다지 나쁘지 않군' 하며 득의의 미소를 지은 나는 이어지는 제목에 굳어 버렸다. 『열게 되어 영광입니다』? 작가는 미나가와 히로코. 이름은 들어 본 적이 있었지만 읽은 작품은 한 권도 없었다. 매일같이 서점에 들르는 나의 자존심은 깊은 상처를 받았다.

이 작가는 대체? 상처가 낫지 않은 채로 검색하다가 미나가와 히로코를 인터뷰한 기사를 발견했다.

'작가는 81살에도 여전히 작품 활동을 하고 있으며 매일 서점에 다닌다고 한다. "밖으로 나가 걷는 것을 싫어하다 보니 그나마 서점 안에서 걷는 거죠." 바로 읽지 않더라도 마음이 끌린 책은 구입한다'.

(2011년 10월 21일 자 아사히신문 디지털)

깜짝 놀랐다. 미나가와 작가는 무려 나의 어머니와 같은 세대인 82세, 대 베테랑 현역 작가였던 것이다.

망설일 것도 없이 나는 소녀만화 스타일로 표지가 디자인된 『열게 되어 영광입니다』를 펼쳐 보았다. 미나가와 히로코의 날카로운 집도에 내 가슴은 쾌감을 느끼며 활짝 열렸다. 그리고 마취라도 당한 것처럼 『죽음의 샘』, 『거꾸로 선 탑의 살인』 같은 대표작을 읽어 나갔다.

모든 작품의 기본은 미스터리지만 환상, 탐미, 시대, 관능소설이

기도 했다. 환상과 사실, 그로테스크와 에로티시즘, 이단과 배덕. 수술대 위에 누운 나는 이 콘트라스트가 엮어내는 형식미에 도취되었다.

『열게 되어 영광입니다』는 18세기 런던을 무대로 불법 해부를 모티브 삼아 그린 대중적인 본격 미스터리다.『죽음의 샘』은 제2차 세계대전 당시 나치스의 인체실험 시설에서 일어나는 부모 자식 간의 사랑과 복수를 그린 이야기다.『거꾸로 선 탑의 살인』은 종전 전후의 도쿄에 자리한 한 미션스쿨에서 펼쳐지는 참과 거짓이 서로 뒤얽힌 라이트노벨 스타일의 도착 미스터리다.

어느 작품 할 것 없이 모두 취재를 통한 치밀한 정보, 자신의 경험과 지식, 작가성이라고 할 수 있는 센스와 공상, 주장이 빠짐없이 꽉 들어차 있다. 이것은 내과 의료적인 처방이 아니다. 이국의 미술, 음악, 문학 등 박학다식을 외과적 봉합을 이용해 강제로 이어 붙여 놓은 풍부하고 윤택한 미의식으로 노래하는 서사시다.

게다가 미나가와의 작품은 1970년대의 소녀만화와 닮은 궁극의 '캐릭터 소설'이다. 작가는 1930년에 태어났다. 동시대 작가로는 탐미와 이단의 밈을 계속 발신한 시부사와 다쓰히코1928년, 미시마 유키오1925년 등이 있다. 이 세대에 영향을 받은 작가들이 탐미와 이단과 동성애를 모티브로 한 소녀만화 붐을 담당하게 되는 하기오 모토, 다케미야 게이코, 오시마 유미코 등 '24년생 팀'이라고 불리는 만화가들이다. 미시마와 시부사와가 세상을 떠난 후 '24년생 팀'의 패턴은 헤이세이 시대의 젊은 작가들에게 확실하게 계승되었다.

이들에게 마음을 연 나는 또 다른 과거 작품을 찾아 나섰다. 대형 서점을 돌아다니며 겨우 단편집 『나비』를 입수했지만 그 외의 다른 작품은 찾을 수 없었다. 미나가와 히로코 작가의 작품은 중쇄를 찍는 일이 적다고 한다. 현대 독자는 외국을 무대로 비일상을 그린 소설은 멀리하는지도 모르겠다. 자신이 모르는 세계의 문화, 관습, 토지, 시대, 사상을 이해하기에는 읽는 사람의 노력과 체력이 필요하기 때문이다.

안타깝게도 요즘은 번역물은 물론이고 일본인이 쓰는 소설이라고 해도 외국을 무대로 한 비일상을 그린 소설은 인기가 없다. 현대의 어디에나 있는, 누구나 감정이입할 수 있는 흔한 일상을 그린 작품이 사랑받는다. 하지만 우리 세대는 그렇지 않았다. 번역물을 읽으며 모르는 세계와 문화, 사상을 이해하려고 애썼다. 미지에 대한 지적인 흥분을 느꼈다. 자신이 모르는 세계를 보여 주었기 때문이다. 그것이 독서의 참다운 즐거움이었다. 하지만 미나가와의 특징인 다른 나라, 다른 세계, 전쟁, 젠더 같은 소재는 현대 젊은이들에게는 익숙하지 않다.

그럼에도 82세의 작가는 지금도 활동을 멈추지 않고 21세기 독자들을 향해 직접 배턴을 이어 주고 있다. 나는 여기에 커다란 감동을 느꼈다.

25년 전에 나는 게임에 불필요하다고 여겨지던 '이야기'와 '메시지'를 가미했다. 하지만 그런 지향은 소셜 게임의 등장과 함께 조금씩 사라지고 있다. '게임은 시간 때우는 걸로 충분하지 컬처까지 되지는

않아', 이것이 '시대'가 내린 결론일지도 모른다.

그래도 나는 80세가 넘어서도 일을 계속할 생각이다. 자신의 밈을 게임에 담는다. 이것이 미나가와 작가에게 받은 배턴 밈이다.

미나가와 히로코 님, 제 눈을 뜨게 해 주셔서 감사합니다.

그리고 늦었지만 당신을 뵙게 되어 영광입니다.

(2012년 5월)

『열게 되어 영광입니다』
미나가와 히로코, 김선영 옮김,
문학동네

18세기 런던을 무대로 해부 교실에서 벌어지는 스승과 제자의 우당탕 미스터리.
미나가와 작품을 처음 만나는 독자라면 구하기 쉽고 읽기 쉬우면서도 특별히 재미있는 『열게 되어 영광입니다』부터 시작하는 것을 추천한다. 무대는 18세기 사법 당국의 눈을 피해 런던에서 몰래 이뤄지는 해부 교실. 부잣집 딸의 시신이 사지절단된 소년의 시신과 바뀌었다? 당시 런던의 분위기와 작가만의 유머와 미의식이 넘쳐흐르는 미스터리다.

우리는 '타인의 말' 속에서
살아갈 수 있을까

『존재의 세 가지 거짓말Le Grand Cahier, La Preuve, Le Troisième Mensonge』
아고타 크리스토프

만약 나의 나라를 떠나지 않았다면 내 인생은 어떤 인생이 되었을까?
더욱 괴롭고 더욱 빈곤한 인생이었을 것이다. 그렇지만 이렇게 고독하
지는 않고 이렇게 마음이 찢어지는 일은 없었겠지.

(『문맹: 자전적 이야기』 중에서)

3.11 동일본 대지진으로부터 1년, 여전히 거대 지진과 방사능 오
염에 대한 불안을 완전히 떨쳐 내지 못하고 있다. 일본이라는 국가
를 잃어버릴지도 모른다. 일본인이라는 귀속을 잃어버릴지도 모른
다. 그런 근심 걱정을 품고 지낸 1년이었다. 대체 고국을 잃는다는 것
은 어떤 것일까?

이런 생각이 들 때 『비밀노트』를 쓴 아고타 크리스토프가 떠올랐다. 그녀는 1935년 헝가리에서 태어났다. 1956년 헝가리 혁명 때 난민으로 오스트리아를 경유해 스위스로 망명한 후 2011년에 세상을 떠나기 전까지 프랑스어권인 뇌샤텔 시에서 살았다. 그러는 사이 프랑스어를 습득해 모국어가 아닌 타국의 언어로 작품을 발표한 '난민 작가'가 되었다.

● '우리들'의 『비밀노트』

1986년에 출간된 첫 번째 소설은 세계대전 말기 작가가 살았던 오스트리아와 인접한 마을을 무대로 한다. '마녀'라고 불리는 할머니가 계신 곳으로 피난하게 된 쌍둥이 '우리들'이 주인공이다. 미숙하고 해맑은 그들이 전쟁 속에서 당차게 살아가는 모습이 일인칭 '작문 형식'으로 그려진다. 감정적으로 조금도 꾸밈없이 지은 작문이다. 사실만을 남기도록 '우리들'이 깨끗하게 다시 썼다는 설정이다. 그렇기 때문에 지극히 심플하고 예리한 객관적인 문체로 이루어져 있다. 이 한 편만 읽으면 전쟁 중에 냉철하게 살아간 '우리들'이 겪은 부조리를 그린 선명하고 강렬한 순문학 작품이라고 할 수 있다.

● '루카스와 클라우스' 『타인의 증거』

그런데 2년 후에 나온 『타인의 증거』에 모두 놀랐다. 두 번째 작품은 '작문 형식' 대신 '우리들'을 '루카스와 클라우스'로 칭하며 3인칭으

로 쓴 것이다. 속편은 전작과 시계열이 이어진다. 일심동체였던 형제
가 국경을 뛰어넘어 제각각의 삶을 사는 동안 남겨진 루카스가 '우리들'
의『비밀노트』를 '수기'로 계속해서 써 나가는 구성이다. 하지만 마지막
에 'LUCAS'와 'CLAUS'는 애너그램으로 이야기 담당인 루카스는 존재
하지 않고, '수기'는 클라우스가 지어 낸 창작물이었다는 사실이 밝혀진
다. '우리들'이 쓴『비밀노트』의 진실을 파헤치는 이야기는 새로운 국
면을 맞이하며 쌍둥이가 함께했다는『타인의 증거』마저도 부정한다.

● '나'의『50년간의 고독』

그리고 1991년에 나온『50년간의 고독』. 여기에서도 독자는 경악
하게 된다. 완결편은 '나'라는 1인칭으로 이야기를 이어 간다. 그런데
지금까지 그렸던 '우리들'과 '루카스와 클라우스'는 '나'가 창작한 망
상픽션이라는 다른 설정이 밝혀진다. 즉 제3의 '나'의 고백으로 악동들
의 텍스트는 작가의 자전적인 이야기로 보완되어 간다. 이것이야말
로 작가 자신이 체험한 진실이라고 말하는 것처럼.

이 세 가지 거짓말에서 탄생한 중층구조 속에서 아고타 자신의 깊
은 상실감이 서서히 떠오른다. '우리들'은 국경을 넘어 두 개의 인격 '루
카스와 클라우스'로 나눠진다. 그리고 다른 나라로 건너간 빈껍데기인
'나'는 새로운 땅에 적응하지 못하고 고향에 돌아와서도 '나'가 있을 장
소를 발견하지 못한다. 아이덴티티를 복수 공유할 수밖에 없었던 '나'

는 국민의 한 사람이 아닌 방랑민이 된다. 그리고 제각각 나눠졌던 인격은 '나'로 돌아왔다고 해도 이미 이전의 '우리들'은 아니었다.

첫 작품만 읽었을 때, 두 번째 작품까지 읽었을 때, 세 번째까지 전부 읽었을 때 그때마다 감상이 전혀 달라졌다. 이 작품 이전에도 이후로도 이렇게 아크로바틱한 구성으로 쓴 소설 3부작은 보지 못했다.

사실 아고타가 살던 마을은 세계대전 중 독일군의 점령 하에서 독일어 사용을 강요받았다. 소련의 개입으로 해방된 후에는 학교에서 러시아어가 정규 과목으로 강제로 지정되었다. 작가는 전쟁 중에 몇 번이고 모국어인 헝가리어를 빼앗겼던 것이다. 그런 그녀가 '적의 언어'라고 부르는 익숙하지 않은 다른 언어로 집필해 '말을 잃어버린 비극'을 문학으로 승화시킨 것이 이 3부작이다. 다시 말해 그녀가 거짓말의 밈을 쓴 이유는 바로 이 주제를 드러내기 위해서였다.

모국어를 잃는다는 것은 어떤 것일까? 일본에는 '공용어'가 없다. 사용하는 언어가 거의 하나이기 때문이다. 일본인에게 있어 일본어는 아이덴티티 그 자체이다. 전쟁이나 천재지변으로 국민이 담기는 그릇이 되는 국가state나 국토country를 잃는 것과는 다르게 일본어라는 국민성nationality을 잃어버린다면 우리는 '타인의 언어' 속에서 살아갈 수 있을까?

우리는 국가를 잃을 위기에 직면해 있다. 정부state는 내일이라도 붕괴할지도 모르지만 일본은 부흥할 것이라고 믿고 싶다. 그리고 그 결의를 확고하게 하기 위해 아고타 크리스토프가 남긴 텍스트밈를 지

금 다시 한번 읽어 봐야 한다.

(2012년 6월)

『존재의 세 가지 거짓말』
아고타 크리스토프, 용경식 옮김, 까치

책을 읽을 수 있다.
그리고 쓸 수 있다.
이 세계는 이야기로 가득 차 있다.
세 권 중 쉽게 읽을 수 있는 『비밀노트』만이
라도 읽어 봤으면 한다. 그 후에 마음에 든
다면 『타인의 증거』와 『50년간의 고독』도
읽어 보기를 바란다. 더욱 흥미가 생겼다면
네 번째 소설 『어제』와 자전적 이야기 『문
맹』도 읽어 보면 좋겠다. 픽션에 숨겨진 그
녀의 슬픔이 더욱 직접적으로 느껴질 것이
다. 코지마 감독은 이번 원고를 쓰면서 모든
작품을 단숨에 다시 읽었다고 한다.

모든 것을 버리더라도
'그것'을 계속할 수밖에 없다

『신들의 봉우리神々の山嶺』
유메마쿠라 바쿠

"Because it's there." 그것이 거기에 있으니까.

영국의 등산가 조지 말로리의 명언 '산이 거기에 있으니까'가 시작된 원문이다. 사실 이 말은 뉴욕 타임스 기자가 '왜 에베레스트에 오르고 싶다고 생각하는가?'라는 질문을 하자 '그것이 거기에 있으니까'라고 대답한 말로리의 말이 곡해되어 확산된 것이다.

어느 시대나 모험가들은 사람의 발길이 닿지 않은 땅에 가고 싶어 했다. 대항해 시대의 '그것'은 신대륙이었고, 냉전시대의 아폴로 계획에서 '그것'은 달이었다. 그리고 20세기 중반 마지막 미답의 땅으로 지구상에 남아 있는 '그것'은 '봉우리'였다.

애초에 산을 오르는 것은 인생 그 자체에 비유되는 일이 많다. 사람에게는 제각각의 '산'이, '그것'이 있기 때문이다. 하지만 나는 이 나이가 되어 자신의 '그것'에 대한 확신을 잃어버릴 것 같은 상태가 되었다.

그런 때에 「다빈치」 편집부의 요코사토 편집자당시가 소설 한 권을 소개해 주었다. 시바타 렌자부로상을 수상한 결작 산악소설, 유메마쿠라 바쿠의 『신들의 봉우리』였다.

인생에서 방황하고 있는 사람, 하산을 생각하고 있는 사람에게 무조건 이 소설을 추천하고 싶다. 영하 40도의 대기, 고산병, 강풍, 눈사태, 낙석, 동상, 배고픔과 목마름… 지구상에서 생명 활동을 유지하기 위해 이보다 더한 극한상황을 견뎌야 하는 무대는 없다. 가차 없는 가학적인 묘사가 감각이 사라질 때까지 철저하게 이어진다. 소설이라는 것을 알면서도 추위와 숨 막히는 답답함, 통증과 떨림을 견디지 못하고 '부탁이야! 이제 그만해!'라고 큰 소리로 외치고 싶어진다. 하지만 이야기에 등장하는 오로지 정상만을 바라보는 남자들은 꿈을 버리고 하산하지 않고 꿈을 안은 채로 산과 하나가 되는 길을 선택한다. 확실히 제멋대로인 사람들이 벌이는 어리석은 행위처럼 보인다. 하지만 모든 것을 내던지고라도 '그것'을 계속해서 좇는 남자들의 장렬한 의지에 누구나 마음을 사로잡힐 수밖에 없다. 상하권 합쳐 1,000페이지에 달하는 두 개의 산을 그저 소름끼치는 그들과 함께 기어오른다. 그렇게 해서 나는 지금까지 '그것'과 새롭게 마주할 수 있었다.

『신들의 봉우리』에는 산악인 두 사람이 등장한다. 한 명은 49살로 여전히 아무도 가 본 적 없는 '에베레스트 남서벽 동계 무산소 단독 등정'을 목표로 하는 전설의 천재 산악인 하부 조지다. 아무도 등반한 적 없는 산꼭대기, 계절, 루트, 장비를 고집해 온 고고한 산악인이다.

그것은 다른 사람이 갔던 루트를 모방하는 행위일 뿐이다. 아직 아무도 시도해 보지 않은 직등 루트야말로 나만의 루트다. 이 암벽에 내가 새길 수 있는 일이다.

나에게 있어 '그것'은 다름 아닌 하부가 생각하는 '그것'과 같았다. 아무도 해 본 적 없는 일을 누구보다도 먼저 실현해 왔다. 게다가 아무도 다니지 않는 위험한 길을 굳이 선택하면서 기어 올라왔다고 생각한다. 그것이 나의 산이기도 했다.

『신들의 봉우리』에는 주인공이 또 한 명 있다. 소설의 서술자이기도 한 카메라맨 후카마치 마코토다. 그는 불가사의한 것을 찾아 하부를 뒤쫓던 사이 그에게 자극을 받으며 점점 산에 이끌린다. 자신감이 부족한 후카마치는 '산에 내버려질 것이다'라는 열등감과 강박관념을 항상 갖고 있다. 그렇기 때문에 하부의 뒤를 쫓아 등반을 결심한다. 머지않아 후카마치는 산에 계속 가는 것이 자신의 '그것'이라고 이해한다.

나는 반드시 살아서 돌아갈 것이다.

살아서 돌아가, 다시 산으로 돌아올 것이다.

그것을 계속 반복할 것이다.

그것이 내가 할 수 있는 일이다.

그것만이 내가 할 수 있는 일이다.

하부처럼 선두에서 달려가고 있다고 생각했던 나는 후카마치의 각오라고 부를 만한 독백에 충격을 받았다. 그렇다. 지금 나이를 먹은 나는 하부가 아닌 후카마치였던 것이다.

내가 제일 처음 '그것'을 만들어 낸 지 이미 25년이 지났다. 지금 돌아보면 내게는 '그것'밖에 없었다. '그것'을 잃는 것은 자신을 잃는 것이다. 그러므로 나는 모든 것을 버리더라도 '그것'을 계속할 수밖에 없다.

거기에 산이 있기 때문이 아니다. 거기에 내가 있기 때문이다. (중략) 이것밖에 없었다. 다른 사람들처럼 이것도 할 수 있고, 저것도 할 수 있는 상황에서 그중에 산을 고른 것이 아니다. 이것밖에 없기 때문에 산을 오른다.

나의 '그것'은 '게임 창작'을 말한다. 산에 이끌린 그들과 마찬가지로 나는 정도에서 벗어나는 계기가 된 '그것'으로부터 구원받았다. 그

렇다고는 해도 시대는 변한다. 내가 등반해 온 '게임 창작'은 지각 변동을 일으키며 모습을 바꾸고 있다. 그렇다고 해도 나는 계속해서 오를 것이다. '그것이 거기에 있기 때문'이 아니다. 오히려 앞으로는 '그것이 거기에 없기 때문'에 계속 오를 것이다.

(2012년 7월)

『신들의 봉우리』
유메마쿠라 바쿠, 이기웅 옮김, 리리

오직 산밖에 없었던 천재 산악인의 장렬한 삶의 방식.

그들이 목숨을 걸면서까지 도전한 지상에서 가장 하늘에 가까운 에베레스트 정상. 그 신들의 봉우리를 '어떻게 해서라도 자신의 눈으로 직접 보고 싶다'라고 생각하는 사람도 있을 것이다. 그런 사람에게는 다니구치 지로가 만화로 그린 『신들의 봉우리』를 추천하고 싶다. 치밀한 터치로 그려진 만화판에서는 원작 소설과는 또 다른 압도적인 '신들의 봉우리'를 만나 볼 수 있을 것이다.

있을 수 없는 이야기를
있을 수 있는 이야기로

『이중 도시The Cty & The City』
차이나 미에빌

『이중 도시』라는 말도 안 되는 발상을 승화시킨 SF 소설이 있다.

발칸반도에 자리한 '베셀'이라는 가공의 도시국가. 거기에서 타살로 보이는 신원불명의 젊은 여성의 시신이 발견된다. 이야기는 살인 사건을 쫓는 형사, 볼루 경위의 1인칭 시점으로 그려진다.

'뭐야? 흔하디 흔한 하드보일드 소설이잖아'라고 생각할지도 모르겠다.

그런데 읽기 시작하고 33페이지. **'우리가 보지 않도록 하고 있는 저쪽에서는 그렇지 않다는 것을 흘끗 엿보고 어느 정도는 눈치 채고 있었다'**라는 대목이 나온다.

이어서 45페이지. **'폰트 마에스트는 이쪽과 저쪽이 모두 사람들로**

붐볐다'라는 표현이 다시 등장한다.

그리고 69페이지. **'이번에는 이웃한 도시를 보았다. 불법이었지만 그래도 나는 본 것이다'**라는 대목에서 드디어 힌트가 밝혀진다.

즉 이 세계는 '베셀'과 '울코마'라는 국가가 모자이크 형태로 교차되고 있다는 설정으로 베를린 장벽처럼 물리적으로 나뉜 것이 아니라 길과 토지를 공유하는 이중 도시라는 특이한 모습으로 존재한다. 상대 쪽에서는 서로의 모습이 보이고 들리지만, 그것을 오랜 시간 동안 '안 본다', '보이지 않는다', '들리지 않는다'라는 것을 강요받아 오면서 사람들의 머릿속에 국경을 세우고 서로 존재하지 않는 것처럼 여겨왔다는 설정이다. 그리고 그 도시 사이에 금지되어 있는 국경을 넘는 행위를 단속하기 위해 만들어진 의문의 조직 '블리치'에 대한 두려움이 이러한 '보이지 않는' 국경 시스템을 여전히 작동시키고 있다.

계속 읽다 보면 피해자는 '저쪽'에서 죽은 다음 '이쪽'으로 옮겨졌다는 사실을 알게 된다. 볼루 경위는 사전 훈련^{풍토 순응 교육}과 절차^{국경}를 거쳐 '저쪽'인 '울코마'로 입국한다. 거기에서 조사를 진행하는 사이 도시와 도시의 사이에 있다는 제3의 도시 '올시니'의 존재에 다가간다. 고고학을 전공한 피해자는 바로 그 제3의 도시를 조사하다가 사건에 휘말린 것이었다. 범인 찾기^{후더닛}의 여정은 이 이중 도시의 존재 방식을 둘러싼 SF 미스터리로 '크로스 해치'한다.

이렇게 기발한 아이디어를 실제로 성립시킨 소설은 찾아 보기 어렵다.

이 책에서는 '분할선', '완전', '이질', '돌출', '크로스 해치', '분쟁지구', '블리치'라는 SF적인 조어가 다수 등장한다. 그런데 극중에는 '아이폰', '아마존', '마이스페이스', '해리포터', '파워레인저'처럼 현재 우리가 일상적으로 접하는 익숙한 것들도 등장한다.

애초에 불가능한 이야기를 가능한 이야기로 시프트 체인지하는 것이 바로 픽션의 묘미이다. 이 작품은 터무니없는 있을 수 없는 이야기픽션를 있을 수 있는 이야기팩트로 일상화해서 납득시키는 역접근을 취한 소설이다. 판타지와 오컬트 현상을 과학 증거로 논파해 온 20세기형 SF와는 다르게 일상을 치밀하게 짜 넣어 리얼리티 구축에 성공했다.

제1부에서 '베셀' 쪽에 있던 나는 도시 경찰 소설이라고 가볍게 생각했다. 제2부에서 '울코마' 쪽으로 건너간 나는 도시가 판타지였다는 사실에 놀랐다. 제3부의 '블리치' 쪽에 선 나는 도시 문학이라는 것에 몸이 떨렸다.

이 책은 미스터리인 동시에 독자가 장르를 '블리치'하면서 더욱 깊이 즐길 수 있는 '크로스 해치' 소설이었던 것이다.

현재 '코지마 프로덕션 LA 스튜디오'의 준비를 시작하고 있다2012년 당시. 이것이 완성되면 아마도 도쿄와 LA를 빈번하게 오가게 될 것이다. 양쪽 스태프 사이의 '돌출'도 긴밀해질 것이다. 목표를 '세계'라고 정한 시점에서 스튜디오가 '어느 쪽'에 있는지는 상관없어진다. '도시와 도시의 사이에' 스튜디오가 존재하기 때문이다.

도시란 밈의 집적물이다. 하지만 내 스튜디오는 도쿄와 LA의 사이, 제3의 '세계'에 존재하는 진정한 글로벌 스튜디오가 된다. 거기에서는 지금까지 존재했던 미국형 로컬의 모자이크화된 밈이 아닌 진짜 의미에서의 '세계'를 향한 글로벌로 '블리치'한 밈을 '돌출'해 가고 싶다.

소설의 마지막 부분에서 볼루 경위는 이렇게 마무리한다.

내가 있는 장소에서는 모두가 철학자이고 다양한 사항에 대해 논쟁하는데, 그 한 예가 자신들이 살아가는 장소는 어디인가 하는 문제다. 그 문제와 관련해서 나는 대범한 사고방식을 갖고 있다. 분명히 나는 도시와 도시의 틈에서 살고 있지만 두 개의 도시 양쪽에서 살고 있다.

(2012년 8월)

『이중 도시』
차이나 미에빌, 김창규 옮김, 아작

미스터리? SF?
장르를 뛰어넘은 '크로스 해치' 소설.
'도시란 밈의 집적물'이라고 감독은 말한다. 같은 공간을 공유하는 이중 국가에서 밈은 어떻게 집적될까? 이 책은 미스터리, SF, 하드보일드 등 기존의 장르를 뛰어넘은 새로운 엔터테인먼트의 가능성을 보여 준다. 가즈오 이시구로가 절찬하고 휴고 어워드 최우수 장편상, 월드 판타지 어워드 최우수 장편상, 아서 C. 클라크 상 등 SF&판타지 주요 상을 모조리 휩쓴 경악할 만한 소설.

MEME은 낡은 껍질을 벗어 버리며 새로운 미래를 만든다

『화차火車』
미야베 미유키

온갖 것들이 디지털화되어 간다. 지금까지 '거기에 존재하는' 물질이었던 다양한 '물건'이 '거기에 존재하지 않는' 어딘가 먼 곳에 놓여진다. 모든 것은 질량을 가진 '물건'이 아닌 가상공간에 '수치'화되어 직접 만질 수 없게 된다.

이런 디지털 시대보다도 빨리 비물질화라는 편의성이 도입된 것이 있다. 화폐, 돈이다. 일본에서 신용카드가 실용화된 것은 고도 성장기인 1960년대 초반이었다. 머지않아 일반인들에게까지 보급되면서 젊은이들의 카드 남용에 따른 '자기 파산'이 커다란 사회문제가 되었다. 1990년대 '다중채무'라는 사회적 폐단의 한가운데를 파고든 추리소설이 있다. 미야베 미유키의 『화차』다. 나의 올 타임 베스트 50

에도 들어가는 걸작 중의 걸작 소설이다.

인간은 흔적을 남기지 않고 살아갈 수는 없다. 벗어 버린 옷에 체온이 남아 있는 것처럼.

나는 『화차』야말로 헤이세이판 『모래그릇』이라고 사람들에게 자신 있게 말해 왔다. 마쓰모토 세이초의 『모래그릇』이 특별한 '숙명'에 이끌리는 '지옥화차'을 다룬 소설이라면 미야베 미유키의 작품은 일상의 '생활'에 잠재한 '지옥화차'을 그려 냈다. 그렇다. 이것은 행복해지기 위해 고통에 발버둥 치다 범죄에 발을 담그고 마는 평범했던 한 여성의 '흔적밈'을 더듬어가는 이야기다. 동시에 그 과정에서 여성이 벗어던진 장렬한 '사회밈'를 마주하는 이야기이기도 하다. 밈이란 전파되는 것이다. 하지만 유전자GENE가 DNA의 조합으로 이루어지듯 밈도 낡은 껍데기를 벗어던지고 새로운 미래를 만든다.

『화차』가 나온 지 20년. 시대는 몇 번이고 밈의 탈피를 꾀하며 새로운 '상처'를 만들어 왔다. 온갖 '놀이'와 '일상'이 디지털화된 지금, 새로운 '화차'가 될 수 있는 불씨가 피어오르기 시작했다. 얼마 전에 화제가 되었던 소셜 게임의 '컴플리트 가챠 규제'•도 그 징후 중 하나

• 2012년에 일본 소비자청이 게임 내에서 랜덤으로 아이템을 얻는 '컴플리트 가챠'를 경품표시법 위반으로 지적하며 게임 회사를 규제 조치한 일.

라고 생각한다. 그러므로 『화차』는 지금까지도 여전히 독자의 마음에 꽂히는 것이다.

화폐가 실체를 잃자 연쇄적으로 확대된 카드론 지옥. 그 지옥에서 도망치기 위해 과거ㅁ를 버린 여성. 그 껍데기ㅁ의 잔해를 주워 모아 여성을 다시 실체화시키려고 시도하는 형사. 『화차』가 지금도 사회파 추리소설로서 높은 평가를 받는 이유가 거기에 있다.

내가 수많은 미야베 미유키의 작품 중에서 이 소설을 가장 사랑하는 이유는 시대를 내다보는 사회파적인 시각에만 있지 않다. 살기 위해 과거를 지우고 타인의 인생ㅁ을 뺏을 수밖에 없었던 불운한 여성. 그 여성의 흔적ㅁ이 특별한 감정을 느끼게 했기 때문이다.

"뱀이 탈피하는 이유를 아세요? (중략) 몇 번이고 몇 번이고 탈피하다 보면 언젠가 다리가 생겨나지 않을까 믿기 때문이래요."

이 작품에서는 여성의 말이나 행동, 성격, 비주얼이 직접적으로 묘사되어 있지 않고, 이력서와 단체 사진을 통해서만 그녀를 짐작할수 있다. 다른 사람이 말하는 애매하고 추상적인 표현으로 그 모습이 엿보일 뿐이다. 본인의 말이나 기분을 토로하는 부분은 전혀 나오지 않는다. '세키네 쇼코'라는 탈을 쓴 '신조 교코'라는 여성이 무엇을 생각하고 어떤 범행에 이르렀을까? 추리소설에서 가장 중요한 해답 찾기 부분은 마지막까지 드러나지 않는다. 그런데도 나는 페이지를 넘

기는 동안 그녀의 형태 없는 다리가 계속 보였다.

특별히 주목하고 싶은 부분은 마지막 장면이다. 사건을 추적하는 형사가 범인과 대면할 기회를 얻는다. 하지만 흉악범을 체포해 온 베테랑 형사는 추리소설의 상식^밈을 뒤엎는 심정을 이야기한다.

머리에 떠오른 것은 질문뿐이었다. 분노는 느껴지지 않았다. (중략) 이런 일은 한 번도 없었다. 단 한 번도.

그랬다. 지금까지 미스터리를 읽어 오면서 마지막에 내막을 공개하는 장면에서 이런 기분이 들었던 적은 한 번도 없었다. 단 한 번도.

만약 네가 도망쳐 준다면 내 마음이 편하겠다고 생각했어.

이 감각도 그렇다. 지금까지 읽어 온 추리소설에서 범인이 도망치는 편이 마음 편하다고 생각한 적은 없었다.

나는 널 만나면 네 이야기를 듣고 싶다고 생각했어.
지금까지 아무도 들어주지 않았던 이야기 말이야. 네가 혼자 짊어지고 온 이야기를. 도망치려고 애쓴 세월을. 숨어서 살아온 세월을.

작가는 존재하지 않았던 그녀를 굳이 마지막에 등장시켜 『화차』라

는 이야기의 미래를 '사물'도 '수치'도 아닌 독자의 '저쪽'과 접속한다.

마지막 페이지, 마지막 세 줄을 나는 지금도 잊을 수 없다.

시간이라면 충분해.

신조 교코 ―

그 어깨에 지금, 혼마가 손을 얹었다.

그리고 나는 『화차』의 페이지를 덮었다. 하지만 다리는 생기지 않았고, 그 자리에 멈춰 선 여자의 어깨에는 지금도 내 손이 놓여 있다.

(2012년 10월)

『화차』
미야베 미유키, 이영미 옮김, 문학동네

환영처럼 사라진 아름다운 여자가 원했던 소박한 행복.

휴직 중인 형사 혼마는 먼 친척 청년의 부탁으로 카드론 지옥에서 개인파산이 발각된 직후에 사라진 친척의 약혼자 세키네 쇼코를 찾아 나서게 된다. 하지만 그녀는 자신의 과거를 철저하게 지우고 있었다. 그렇게까지 해야 했던 이유는 무엇일까? 빚 때문에 궁지에 몰린 그녀가 평범한 행복을 얻기 위해 한 일은 과연 무엇일까? 스스로 사회를 버린 여성의 애절한 이야기를 그린 작품이다.

철벽같은 완전범죄 맞은편에 있는 '대의'와는 동떨어진 달성감

『섀도 81Shadow 81』
루시앙 나훔

"이것이 바로 나의 올 타임 베스트! 이것을 뛰어넘는 플롯은 만나 본 적이 없다."

내 눈앞에 복각판『섀도 81』이 있다. 지금 막 35년 만에 이 책을 읽었다. 위의 문장은 2년 전당시의 '코지마 히데오를 만든 하야카와문고 페어'에서 띠지 카피로 쓴 문장이다.

중학교 2학년 봄, 나는 이 '터무니없는 이야기'를 만났다. 그야말로 요행이었다. 내가 즐겨 읽었던 SF나 해외 번역물 대부분은 하야카와문고이거나 소겐추리문고에서 나온 책이었다. 그런데 어느 날 신간 코너 평대에 누워 있는 신초문고에서 나온『섀도 81』에 눈길을 빼

앗기고 말았다. 당시 신초문고라고 하면 문학과 고전 작품을 다루는 딱딱한 이미지가 있었다. 그런 출판사에서 해외 오락 모험소설이, 그것도 하야카와에서만 보여 주던 아름다운 표지●를 걸치고 있었기 때문에 흥미를 느낀 것이다.

아무튼 『섀도 81』은 읽으면서 힘이 쭉 빠졌을 정도로 특별히 재미있는 작품이었다!

로스앤젤레스에서 호놀룰루로 향하는 747 점보기PGA81편가 최신예 가변익 수직 이착륙 전투 폭격기TX75E에 하이재킹당한다. 제목 『섀도 81』은 'PGA81편을 뒤쫓는 비행기의 그림자'라는 의미로 하이재킹기의 콜사인을 가리킨다. 아무도 생각하지 못한 대범한, 아니 혹시라도 생각했다고 해도 아무도 손을 대지 못한 기상천외한 플롯을 나훔은 지나칠 정도로 치밀한 디테일을 구사해 완벽한 작품으로 완성시켰다. 그 증거로 이전에도 이후에도 이 아이디어를 흉내 낸 작품은 하나도 없다. '전투기의 하이재킹'을 구상해 낸 유일무이한 오락소설인 것이다.

순수하게 미스터리 면에서만 보더라도 훌륭하다. 몸값을 건네주는 것에서부터 마지막에 밝혀지는 주범의 정체와 동기에 이르기까지 지금으로 말하자면 제프리 디버급의 반전과 미스터리의 연속이

● 복간된 하야카와판의 표지는 비행기 그림자 앵글이 수평 위치로 변경되어 있지만 신초문고판의 이미지와 상당히 비슷하다.

다. 베트남 전쟁 당시 미국의 어두운 부분을 풍자하는 사회파적인 측
면도 있다. 그렇다고는 하지만 개성 있는 등장인물들, 위트 넘치는 대
사와 말투가 여기저기에서 보이는 '그림자'의 이야기는 그 모티브와
는 달리 철저하게 밝다.

전무후무한 착상에 '하이재킹 매뉴얼'이라고도 불릴 정도로 리얼
리티를 살려 현실에 일어날 법한 모험소설로 승화시킨 것도 훌륭하
다. 예를 들어 범인이 범행의 흔적을 바다에 투기하는 시퀀스.

**테이블, 덱 체어 일곱 개, 에어 매트리스 여섯 장, 비치파라솔 두 개,
휴대용 아이스박스, 맥주, 청량음료, 여분의 통조림류.**

이런 식으로 투기 리스트를 개수까지 상세하게 기술하고 있다.
이 범인의 주도면밀한 준비와 실행 과정의 치밀한 묘사가 놀라울 정
도로 재미있다.

당시 내가 가까이했던 모험소설 대부분은 주인공이 경찰관이나
군인, 정부의 에이전트 등 체제 측이었다. 빛=선, 그림자=악이라는 암
묵적인 규칙에 따라 법의 질서와 정의를 '대의'로 그린 모험소설뿐이
었다. 그렇기 때문에 법을 위반하는 측의 '대의'를 미화한 것 같은 느
와르 소설은 일부러 피했었다. 이 작품은 법을 깨는 측인 '그림자의 이
야기'이다. 하지만 뭐라고 말할 수 없는 상쾌한 기분이 든다. '그림자'
안에 밝은 '빛'이 보인다. 그것은 범인들이 어느 한 사람 상처 주지 않

을 뿐만 아니라 범인 자신을 포함해 한 방울의 피도 흘리지 않겠다는 '자세'가 있기 때문이 아닐까? 사람의 목숨을 방패 삼는 종래의 '하이재킹 소설'이라기보다는 머리를 써서 풀어야 하는 수학적인 사기에 가깝다. 결국 독자는 이 솜씨 좋고 시원시원한 결말에 가슴이 후련해지는 느낌마저 느낀다. 그리고 범인들의 동기와 주장까지도 마음을 울린다. 철벽같은 완전범죄의 맞은편에 있는, 느와르 소설에서는 맛본 적 없는 '대의'와는 동떨어진 달성감에 휩싸인다.

　그 정도로 걸작이면서도 신초판이 절판되면서 '그림자'의 밈은 끊기고 말았다. 그런데 2008년 이 환상적인 소설이 하야카와문고에서 복각되어 다시 빛을 받게 되었다. 게다가 그 띠지를 내가 쓴 추천사로 장식하게 될 줄이야!

　밈의 배턴을 건네받은 나는 새로운 세대를 향해 주저하지 않고 '이것이 바로 나의 올 타임 베스트!'라고 썼다. 그 이상 가는 추천의 글은 아무것도 떠오르지 않았다.

　내 눈앞에 2012년에 갓 중쇄4쇄된 하야카와문고판 『섀도 81』이 있다. 나는 그 옆에 손때가 묻은 신초문고판 초판본헌책방에서 다시 구입했다을 나란히 놓았다.

　항속시간이 극히 긴 전투 폭격기로 극비 개발된 TX75E섀도 81는 신초판의 표지보다 조금 고도를 낮춰 내 머리 위를 지금도 계속 날고 있다.

(2012년 11월)

『섀도 81』
루시앙 나홈

일본 번역 소설의 출판 스타일을 바꾼 하이재킹 소설.

미국 정부와 군을 농락하며 솜씨 좋게 2,000만 달러의 금괴를 낚아 챈 하이재킹 범죄자. 지금은 당연해진 번역 소설의 문고 오리지널이라는 스타일을 만든 것도 이 작품이다. 일본의 번역소설 팬의 저변을 넓히고 출판 형태를 변혁시켰으며 거기에 더해 아이디어와 플롯의 모방작이 나오는 것을 허용하지 않는 모험소설이다. 스릴 넘치고 통쾌한 이 작품의 매력은 지금도 여전히 그 색이 바래지 않았다.

이 세계는 자그마한
이야기의 집합체다

『메탈 기어 솔리드:
건즈 오브 더 패트리어트メタルギア ソリッド ガンズ オブ ザ パトリオット』
이토 게이카쿠

앞으로 수많은 창작자가 나올 것이다. 다름 아닌 코지마 감독의 '무서운 아이들Les Enfants Terribles'●이. 그리고 나 역시도 코지마 감독의 무서운 아이들 중 하나다. 아니, 그렇게 봐 줬으면 좋겠다, 그렇게 되고 싶다고 생각한다. 그러므로 여러분도 무서워하지 말고 이야기했으면 한다.
(이토 게이카쿠『코지마 히데오, 신을 잃은 우리 시대에 신의 말을 전하는 자로서』중에서)

　　이토 사토시는 '코지마 원리주의자'로 알려질 정도로 나의 창작물

● 게임 〈메탈 기어 솔리드〉 내에 '무서운 아이들 계획'이라는 내용이 등장한다.

밈을 가장 깊이 이해해 주는 팬 중 한 사람이었다. 작가 이토 게이카쿠라는 이름으로 데뷔한 후에는 같은 취향을 가진 크리에이터로서 서로 존경하는 친구가 되었다. 그런데 2009년 봄, 작가로서 전성기가 찾아왔을 무렵 세상을 떠나고 말았다. 나는 갑작스레 밈을 전할 소중한 아들이자 '무서운 아이들' 중 한 명을 잃어버렸다.

이토 게이카쿠가 세상을 떠나기 1년 반 전에 그에게 게임 〈메탈 기어 솔리드 4〉의 노벨라이즈를 부탁했다. 신인 작가를 기용하면 집필료가 적게 든다고 생각해서가 아니었다. 나의 밈을 공유하고 있는 재능 있는 젊은 작가가 밈의 이야기를 게임과는 다른 미디어로 만들어 주길 원했기 때문이다.

내가 '메탈 기어'의 이야기를 쓰는 의미를 말하는 이야기이고, 이야기에 대한 이야기이고, '메탈 기어 사가'란 대체 무엇이었고 그것이 우리가 살아 있는 세상의 시스템과 어떻게 상징적으로 관련되어 있는가를 보여 주는 '메탈 기어'에 대한 '비평'이기도 한 이야기였다.

이토 게이카쿠는 기대에 어긋나지 않았다. 단순히 이야기와 비주얼을 따라가기만 하는 노벨라이즈로 만들지 않은 것이다. 대사도 거의 게임 속에 나오는 것이고 최종장을 제외하고는 추가 에피소드도 없다. 그런데도 이토 게이카쿠만이 표현할 수 있는 감성과 성실한 문체를 사용해 '이토라이즈'되어 훌륭하게 결실을 맺은 이야기밈가 되

었다. 게임을 플레이해 본 사람은 물론이고 플레이하지 않은 사람이나 〈메탈 기어 솔리드〉 시리즈를 모르는 사람에게도 똑같이 밈은 전해진다.

이것이 소설 『메탈 기어 솔리드: 건즈 오브 더 패트리어트』다.

그래도 역시 나는 스네이크와 만나서 다행이라고 생각한다. 왜냐하면 스네이크와 싸우는 나날 속에서 인간이 살아가는 의미를 배웠기 때문이다. 사람이 살아가면서 다른 사람 안에 그 인생을 새기는 것의 의미를 알았기 때문이다.

오타콘〈메탈 기어 솔리드〉에 등장하는 캐릭터 할 에메리히의 애칭의 말을 빌려 이토 게이카쿠가 뜨겁게 이야기하는 것이 느껴진다. 이 세상을 떠나더라도 그의 밈은 독자의 가슴에 새겨질 것이다. 다른 사람의 밈을 받아 이어 가는 것, 그것까지가 살아가는 것이라고.

나의 밈을 이어받은 이토가 서술자가 되어 재구축한 〈메탈 기어 솔리드 4〉는 이토 자신의 이야기이기도 하다. 병마와 싸우고 있던 그가 놓인 상황이, 〈메탈 기어 솔리드 4〉에 대한 마음이, 오타콘이나 라이덴과 싱크로하며 탄생한 것이 이 이야기다. 밈이라는 테마를 밈이라는 전도 수단으로 유전자를 남길 틈도 없었던 이토가 문자 배열밈이라는 형태로 남긴 영원의 '유전 정보GENE'다.

인간이 살아 있는 것은 어떤 형태로든 다른 인간의 기억에 남기 위해서다. 사람은 죽는다. 하지만 죽음은 패배가 아니다. (중략) 그 사람이 이루어 낸 것의 의미는 동전처럼 사람에게서 사람에게로 전해져 간다.

이토 사토시라는 육체가 세상을 떠나도 이토 게이카쿠라는 이야기는 계속 살아간다. 내가 발신한 밈이 이토 소년에게 뿌리내린 것처럼 이토 게이카쿠가 뿌린 '밈의 씨앗'은 세계로 흩어졌다. 그 속에서 제2의 이토 게이카쿠가 또 태어날 것이다.

나는 올해로 50살이 된다. 체력적으로도 현장에서 창작을 하기에는 힘에 버겁다. 보통 후계자를 찾아 은퇴를 생각하는 시기일 것이다. 하지만 배턴을 넘겨받을 사람이 먼저 떠나 버렸으니 이토의 유지밈를 이어받을 수밖에 없다. 그렇기 때문에 나는 앞으로도 이야기를 계속할 것이다. 왜냐하면 이토가 말했듯이 이 세계는 자그마한 이야기 밈의 집합체이기 때문에. 그리고 이야기로 전달하는 것의 소중함이야말로 이토에게 받은 밈이기 때문이다.

인간은 소멸하지 않는다. 우리는 그것을 이야기하는 자의 내부에서 계속 흐르는 강과 같다. 사람이라는 존재는 모두 물리적 육체인 동시에 구전되는 이야기이기도 하다.

　　이토가 떠난 후 나는 밈의 새로운 수신자를 찾기 위해 잡지 「다빈치」에 연재를 시작했다. 사람의 생명과 마찬가지로 연재에도 끝이 있다. 하지만 '내가 사랑한 밈'이라는 이야기도 여기에서 소개한 사랑받아 마땅한 작품밈들도 이토 게이카쿠라는 이야기밈와 마찬가지로 앞으로 영원히 구전될 것이다.

　　이토 사토시가 코지마 히데오가 되고, 다시 코지마 히데오가 이토 게이카쿠로 돌아가는 밈이 중개하는 이야기의 기적에 나 스스로 감동을 느끼지 않을 수 없다.

(2013년 1월)

『**메탈 기어 솔리드:
건즈 오브 더 패트리어트**』
이토 게이카쿠

코지마 히데오와 이토 게이카쿠의 밈이 자아낸 이중나선.

노벨라이즈를 위한 회의 직후에 이토는 긴급 입원했다. '나는 오타콘이면서 개조되어 병원에 묶여 있는 라이덴이기도 하다'라고 하면서 침대 위에서 이 책을 단숨에 써 냈다. 이토는 이 작품을 자신을 투영할 수 있는 오타콘의 이야기[11]로 만들었다. 그렇게 모든 것이 정해졌다. 서술자 이토 게이카쿠는 이 책에 확실히 새겨져 있다.

마음과 정신을 다음 세대에
이어 가는 것으로
고독과의 싸움에서 해방된다

『가면 라이더 1971 컬러 완전판 BOX』
이시노모리 쇼타로

니혼바시 미쓰코시 백화점 본점 신관 7층 갤러리 앞에 거대한 가면 라이더가 걸렸다. 포스터에는 역대 가면 라이더들의 모습이 가득 채워졌다. 라이더들의 머리 위에는 '변신!'이라는 커다란 두 글자가 적혀 있었다. 아이를 동반한 가족이 휴대폰으로 기념사진 촬영을 이어 갔다. 포스터를 배경으로 아버지와 아이들은 제각각 '변신 포즈'를 취했다. 이곳은 탄생 40주년을 기념해 개최된 '가면 라이더 전시회' 현장이다. 기념 촬영에 신이 난 사람들은 40대 부모부터 유모차가 필요할 나이의 유아들까지, 쇼와에서 헤이세이 라이더에 이르는 세대를 아우르는 폭넓은 팬들이었다. 나도 《가면 라이더 오즈》를 좋아하는 아들을 앞세워 변신 포즈가 없는 구舊 1호처럼 "변신!"이라고 외치며

아이폰을 터치했다.

그때 파인더 너머로 포스터에 적힌 카피 문구가 보였다.

'용기와 정의는 라이더가 가르쳐 주었다.'

기념 촬영을 끝낸 한 무리가 전시장 안으로 밀려들어 갔다. 이 과정에서 대부분 세대를 짐작할 수 있다. 유소년 시절을 함께 지내 애착이 가는 '가면 라이더'가 제각기 다르기 때문이다. 원작을 모르는 젊은이들은 그대로 직진한다. 반면 나처럼 고참인 사람들은 들어가자마자 바로 전시되어 있는 이시노모리 쇼타로 선생님이 애용한 팔레트 앞에서 걸음을 멈춘다. 팔레트에는 당시 사용한 물감이 선명하게 그대로 남아 있었다. 순간 나도 모르게 아들의 손을 놓고 그 앞에 전시된 컬러 원고를 넋을 잃고 보았다. 「주간 우리들의 매거진」에 연재되었던 『가면 라이더』의 당시 육필 원고였다. 컷 분할, 구도, 스피드감이 대단했다. 그리고 감탄을 자아낼 정도로 아름다웠다. 만화와 극화, 방드 데시네와 망가각각 만화를 의미하는 프랑스어와 일본어의 사이라고 말해야 할까. 아니 이것이야말로 이시노모리 아트라고 말해야 할 것인가. 정신을 차리고 보니 아들을 포함한 헤이세이 라이더 부모와 아이들은 '라이더 슈츠 코너'로 직행했고, 나 같은 쇼와 세대만 이시노모리 선생님의 만화 원작을 눈부신 듯이 바라보고 있었다.

거기에서 나는 40년 만에 첫 변신에서 그 씩씩한 모습을 드러낸

성스럽기까지 한 그 장면을 볼 수 있었다. 두꺼운 종이에 붙은 말풍선에는 이렇게 적혀 있었다.

"인류의 평화를 지키기 위해, 대자연이 파견한 정의의 전사 가면 라이더"

『가면 라이더』 만화판이시노모리 선생님 본인이 그린 것은 1호, 2호가 등장하는 6화까지은 텔레비전판과는 달리 이시노모리 선생님의 작가성이 더욱 두드러진다. 무엇보다 가장 두드러지는 것은 텔레비전판처럼 한 번에 '변신'하는 것이 아니라 스스로 가면을 쓰고 슈트를 입는 장면에 있다. '가면'은 히어로에게 흔히 있을 법한 정체를 감추기 위한 '편리한 도구'가 아니다. 분노와 슬픔을 느낄 때마다 나타나는 개조 수술의 상처를 감추기 위한 '가면'이다.

만화판에서만 볼 수 있는 인상적인 장면제3화 되살아나는 코브라 남자이 있다. 개조인간이 된 혼고 다케시는 거울 앞에서 가짜 얼굴과 몸이 '가면'에 지나지 않는다는 것을 혼자 한탄하며 괴로워한다.

나는 인간이지만 인간이 아니다. 게다가 나의 동족이라고 부를 수 있는 '괴물사이보그'들은 모두 적이 될 운명에 놓였다! 나는 이 넓은 세상에 외톨이로 남겨진 것이다!

하지만 외톨이이기 때문에 더욱 나는 싸워야만 한다! 세계를 지배하려는 '조커'와 맞설 수 있는 사람은 나 한 명뿐이기 때문에!

만들어진 괴물, 괴이한 자만의 고독과 갈등. 그 압도적인 고립에서 자라난 사명감. 그것이 가면을 쓸 수밖에 없었던 히어로의 동기다.

만화 속에서 '정의'라는 말은 많이 사용되지 않는다. 오히려 '평화와 자연을 지키기 위해'라는 대사가 사용된다. 『가면 라이더』는 권선징악이라는 구도를 빌리면서도 평화를 지키기 위해 혼자서라도 맞서는 '용기'를 전하는 이야기다.

가면 라이더 1호인 혼고 다케시가 '제4화 13명의 가면 라이더'에서 쓰러지고 이치몬지 하야토가 그의 유지를 이어받아 라이더 2호가 된다. 마음과 정신을 다음 세대로 이어 가는 것으로 라이더 자신도 고독과의 싸움에서 해방되는 구성으로 되어 있다. 라이더들이 세대를 이어 가는 것처럼 독자인 우리들도 부모로부터 아이들로 이어진다.

텔레비전 프로그램은 세태를 짙게 반영한다. 그러므로 40년간 이어진 『가면 라이더』에서 전해 온 '정의'라는 배턴의 색은 시대와 함께 계속 변하고 있다.

원화를 다 본 후 나는 헤이세이에 태어난 아들의 손을 다시 잡고 이시노모리 선생님의 말버릇이었다고 하는 그 말을 곱씹었다.

'가면 라이더는 인류의 미래를 위해 싸우고 있습니다.'

『가면 라이더』는 '우리들의 히어로'였다. 그리고 지금은 우리 '부모와 자식 2세대에 걸친 히어로'이기도 하다. 나와 아들은 각자 맡겨진 색이 다른 배턴믐을 서로 보여 주면서 미래를 향하는 쪽으로 발걸음을 내딛었다.

(2011년 8월)

『**가면 라이더 1971 컬러 완전판 BOX**』 이시노모리 쇼타로

컬러판에서는 지금까지 단 한 번밖에 발행되지 않았던 환상의 원고가 완전 복간되었다. '가면 라이더 전시회'에서 대면하고 자신도 모르게 멈춰 섰던 만화판 원고가 B5판으로 복간되었다. 오래 전 고단샤 컬러 코믹스를 통해 단 한 번 발행된, 팬들 사이에서 구전되어 온 환상적인 컬러 원고의 엄청난 표현력은 압권이다. 텔레비전판과 달리 홀로 싸우는 '이형의 남자'의 애절함과 강함에 히어로란 무엇인가를 다시 생각하게 하는 작품이다. 전2권 + 별책 구성으로 이뤄진 총 900페이지에 달하는 호화 애장판.

'표류'하면서 새로운 삶의 방식을 찾을 수밖에 없다

『표류교실漂流教室』
우메즈 가즈오

'종의 보존'이 생존 본능이라면 이기적인 유전자의 역할은 이미 끝났다. 그렇다면 그들은 왜 목숨을 걸고 생환하려고 했을까?

　'생환'에는 동물의 측면이 아닌 인간으로서 남겠다는 의지밈가 담겨 있기 때문이다. 단순한 '생존'에 멈추지 않고 '생존'해서 인간의 세계로 '돌아간다.' 본능을 뛰어넘어 밈을 남기기 위한 목숨을 건 도전, 그것이 '생환'이다.

　이는 요시무라 아키라의 소설 『표류』를 소개했을 때 쓴 원고다.

　3.11 이후 우리가 직면하고 있는 지금의 불안한 상황은 고마쓰 사쿄의 『일본 침몰』에 자주 비유된다. 다만 일본은 결코 '침몰'한 것이

아니다. 오히려 주목을 받으면서도 세계에서 고립되어 '표류'하고 있는 상태라고 말할 수 있다. 일본인은 '표류'하면서도 새로운 삶의 방식을 찾을 수밖에 없다.

그 힌트가 되는 만화를 소개하고 싶다. 바로 호러 만화의 일인자 우메즈 가즈오가 1970년대 전반에 연재한 『표류교실』이다.

초등학교 6학년 남학생인 다카마쓰 쇼가 이 만화의 주인공이다. 어느 날 아침 쇼는 엉뚱한 일로 엄마와 말다툼을 하고 "다시 집에 안 돌아올 거야!"라고 마음에도 없는 소리를 내뱉고 집을 뛰쳐나온다. 학교에 도착하자마자 대규모 지진이 일어나는데 정신을 차리고 보니 학교는 황량한 사막 가운데 고립되어 있다. 학교와 함께 이세계異世界로 이동한 862명은 물도 음식도 질서도 없는 미래의 땅에서 '생존'을 강요받는다. 하지만 정작 의지가 되어야 할 어른들은 '상식의 모순'에 견디지 못한 나머지 미쳐 가기 시작한다. 발작을 일으켜 쓰러지는 여교사, 절망해 자살을 시도하는 남교사, 음식을 독점하는 급식실 남자, 교사와 학생들을 끔찍하게 죽이기 시작하는 담임. 순식간에 어른들은 거의 대부분 죽음에 이른다.

남겨진 어린아이들은 "앞으로 우리의 구호는 '다녀왔습니다'야! (중략) 정말로 우리가 '다녀왔습니다'라고 말할 수 있을 날이 오기를 바라면서, 그날을 맞이할 수 있도록 힘내기 위해서야!"라며 자신들이 원래 있던 세계로의 '생환'을 빌며 '생존'을 이어 나간다. 그런 아이들에게 다양한 위기가 가차 없이 닥쳐온다. 소름 끼치는 괴물들의 습격과 전염

병. 학교 내의 권력 다툼. 식량 쟁탈전. 위기는 안과 밖을 가리지 않고 나타난다.

소년만화라고 생각할 수 없을 만큼 리얼리티가 넘치는 무시무시한 묘사가 넘쳐 난다. 극한 상황에 놓인 인간의 형상과 괴물의 조형은 그저 꺼림칙한 것에만 머무르지 않는다. 작가는 어떻게든 살아남으려고 분투하는 아이들을 가차 없이 죽인다. 그 죽이는 모습마저도 철저하게 묘사하며 보여 준다. 게다가 좌우 페이지에 리듬감 있게 대사를 가득 채워 공포영화처럼 사람을 놀라게 하며 공격한다. 몇 페이지를 넘길 때마다 온몸에 소름이 돋는 구성이다. 급기야 작가 특유의 그림체 덕분에 아무것도 아닌 배경사막, 비, 홍수, 벼랑, 지하도, 집중선까지도 무섭게 보인다. 하지만 『표류교실』에서 가장 무서운 것은 배경도, 광기를 보이는 어른들도, 들이닥치는 이형의 괴물도, 흑백으로 강조된 절망도 아니다. '생존'하기 위해 어른 이상으로 냉철한 괴물로 변해 행동하는 아이들의 모습이 무엇보다 가장 무섭다. 맹장염에 걸린 주인공이 마취도 하지 않고 맹장을 잘라 내는 장면은 지금까지도 생생하게 기억하고 있다. 맹장이라는 말을 들을 때마다 그 수술 장면이 떠올라서 '맹장염은 절대 걸리고 싶지 않아' 하고 빌었었다. 내게 그 장면은 영화 《블랙 호크 다운》의 소름끼치는 '대퇴동맥을 손으로 잡는 장면'보다도 훨씬 임팩트가 강했다.

어렸을 적에는 비 오는 날의 학교를 좋아했다. 악천후가 학교에 커튼을 드리우면 외부 세계와 단절된 것 같은 착각이 들었기 때문이

다. 은은한 형광등 불빛 아래에 늘 보던 선생님과 친구들이 있었다. 학교 자체가 어둠 속을 나아가는 우주선이 된 것 같은 감각. 신기하게도 고요하고 쓸쓸한 느낌은 들지 않았다. 태풍이 올 때는 같은 학년 친구들끼리 '표류'하는 상황을 상상했다. 어른이 준비한 사회에 그대로 내보내지는 것이 아니라 아이들끼리 자신들의 세계규칙를 만드는 상상, 그 '표류'적인 논의가 필요 없는 성장 환경을 동경했다. 그렇기 때문에 내게 『표류교실』은 단순한 만화로 끝나지 않았다. 쥘 베른의 『15소년 표류기』나 윌리엄 골딩의 『파리대왕』과 비슷할 정도의 영향력을 가진 소년문학 작품이었다. 거기에서는 '생환'이 아닌 '표류'라는 강한 메시지가 전해졌다.

　『표류교실』은 가족, 친구, 문명, 사회 등 '현재 세계'와의 결별을 그린 이야기이다.

　나는 이전에 '생환'이란 믿음을 전달하는 '이야기'의 하나라고 결론지었다. 하지만 '다녀왔습니다'가 성립하지 않는 '이야기'도 있다. 『표류교실』에서 초반에는 '생환'이 '생존'의 동기이기는 했지만 마지막에는 요시무라 아키라의 『표류』와는 달리 용기와 미래를 표현하는 모습이 그려진다. 이 마지막 장면에서의 아이들의 모습은 거룩하다. 이 때의 대사가 3.11 이후 우리의 마음을 깊이 울린다.

더 이상 우리가 이전 세계로 돌아가는 것은 힘들어! (중략)

세계에 무슨 일인가 일어났어! 그리고 모두가 엉망진창이 되고 말

앉어!

그리고 우리만 살아남았어! (중략)

우리는 미래에 뿌려진 씨앗이야!

여기가 바로 우리의 세계인 거야!

어쩌면 우리가 지금 시험받는 '종의 보존'이란 이전 세대와는 분리된 '표류'라는 새로운 삶의 방식임일지도 모른다.

(2012년 9월)

『표류교실』
우메즈 가즈오, 장성주 옮김,
세미콜론

모든 '공포'가 그려진 디스토피아 만화.
공포와 광기의 최고 표현자, 우메즈 가즈오. 이 작품에는 다양한 '공포'가 묘사되어 있다. 초등학생의 사체가 쓰레기처럼 그려질 정도로 모든 장면이 잔혹하지만 읽다 보면 그 독특하고 기묘한 세계관에 빨려들어 간다. 총 3권으로 구성된 빅 코믹 스페셜판은 완전판으로 잡지에 처음 발표되었을 때의 속표지 그림을 수록했다. 인쇄도 선명해 작가의 묘사력을 문고판보다 만족스럽게 감상할 수 있다.

변하지 않는 소중한 것을
떠올리게 하는 특별한 '다이어리'

『바닷마을 다이어리海街 diary』
요시다 아키미

매미 울음소리가 그칠 무렵 나는 그 바닷마을을 떠올린다.

나는 3살 무렵까지 가나가와에 있는 쓰지도라는 곳에서 자랐다. 자전거가 금방 녹슬 정도로 바다가 가까웠다. 가마쿠라, 기타카마쿠라, 에노시마에 자주 갔고, 조개잡이를 하거나 대불상을 보러 가는 등 가족이 함께 자주 놀러 다녔다. 이후 간사이로 터전을 옮겼지만 1996년에 상경한 후로는 아직 어렸던 장남과 함께 나의 기억에 남아 있는 바닷마을을 몇 번이고 찾아갔다. 가마쿠라에서 에노덴을 타고, 수족관에서 물고기를 보고, 에노시마로 건너가 신선한 해물덮밥을 먹고, 언덕 중간에서 후카시만주를 먹고, 바가지요금처럼 느껴질 정도로 비싼 에스컬레

이터를 타고 정상에 올라 식물원을 돌아보고, 동굴 쪽에서 배를 타고 돌아와 마지막으로 역 앞에 있는 서던 올스타즈의 음악이 흐르는 찻집에서 나는 커피를, 장남은 주스를 마셨다.

나는 한낮의 달을 보고 싶다고 생각했다.

『바닷마을 다이어리』는 가마쿠라를 무대로 한 네 자매와 그 가족을 둘러싼 청춘들의 이야기다. 거기에 그려지는 사건과 에피소드 자체는 흔히 있을법한 이야기다. 하지만 이 작품은 그 일상생활 너머에 있는 어쩐지 덜 세련된 가족과 인간관계, 청춘과 연애의 본질을 만화라는 수법으로 파헤치려 했다. 이야기가 아닌 일기로 가족 이야기를 그린 의욕 넘치는 작품이다.

네 자매 중 차녀 요시노의 남자 친구가 고쿠라쿠지에 있는 자매의 집을 방문했을 때 할머니로부터 물려받은 크고 오래된 주택을 보고 이렇게 중얼거린다.

"많은 이야기가 쌓여 있는 느낌이 들어."

이 대사야말로 이 작품을 한마디로 표현한 것이다. 한 지붕 아래에 살면서 다양한 문제를 안고 있는 복잡한 관계의 네 자매. 서로 미워하면서도 조상에게 물려받은 집과 정원, 밈을 지키며 가족의 존재

방식을 모색해 가는 모습을 활기차고 해학적이고 산뜻하게 그렸다. 그야말로 만화판 무코다 구니코[•]다.

『바닷마을 다이어리』는 소설과도 영화와도 다르다. 기존의 만화 표현을 넘어선 작품이기 때문이다. 원래 만화는 정지된 그림을 시간 축에 따라 나열한 것이다. 정지된 그림을 연속시켜 흐름과 동작을 만들어 내고 말풍선과 의성어를 시각적으로 변환하면서 청각도 자극한다. 하지만 이 작품은 거기에서 더 나아가 모놀로그와 가마쿠라의 아름다운 풍경을 배치하고 그림과 문자를 머릿속에서 보완시켜 시간뿐만 아니라 마을의 냄새와 온도, 표정, 인물들의 마음속 풍경까지 입체적으로 드러냈다.

예를 들어 1권의 첫 번째 이야기에서 넷째스즈가 아버지를 회상하며 처음으로 대성통곡하는 장면이 있다. 그 묘사가 대단하다. 겨우 이세 페이지에 나는 눈물을 흘릴 만큼 매료되었다. 처음 58페이지. 클로즈업된 스즈의 눈, 프레임 가득 얼굴을 찡그린 스즈, 다음으로 조금 물러나 울부짖는 스즈의 상반신을 그린 프레임이 이어진다. 다음 59페이지에는 얼굴을 손으로 덮은 스즈와 배다른 동생스즈을 지켜보는 언니들, 스즈의 옆얼굴이 세로로 레이아웃되어 있다. 거기에 시적인 모놀로그가 들어 있다.

● 1929년에 태어나 1981년에 세상을 떠난 일본의 극작가이자 소설가.

세차게 퍼붓는 듯한 매미 울음소리로도 감출 수 없을 정도로 스즈의 울음소리는 격했다.

책장을 넘겨 60페이지.

이 아이는 이 여름 몇 번이나 여기에서 눈물을 흘렸을까? 이제 가망이 없는 아버지를

상단에 톤을 긁어서 그려 낸 한여름 나무 사이로 비치는 햇살과 무너져 내릴 듯 울고 있는 스즈의 모습을 담은 고독하게 잘린 프레임이 이어진다. 페이지 전체에 '맴~'이라는 매미 울음소리가 부드러운 손 글씨로 들어 있다. 그리고 가운데 단 아래는 스즈에게 바짝 다가간 네 자매의 뒷모습을 그린 줌 아웃된 컷이 3연속으로 그려져 있다. 첫 프레임에는 스즈의 등에 얹은 첫째사치의 손이 두 번째 프레임에서 끌어안는 형태로 바뀌고 그 옆에 있던 둘째가 가까이 다가가 스즈에게 손수건을 건넨다.

지금까지 혼자서 감당해 온 것이다.

매미 울음소리가 들리는 가운데 세 사람과 한 사람이었던 그들의 관계는 개별 프레임에서 가로로 긴 하나의 프레임으로 맺어진 네 사

람이 되었다. 더 이상 혼자가 아니다. 네 자매인 것이다. 그렇구나! 이 것을 위해 만화에는 '프레임 분할'과 '콘티'가 있었던 것이구나! 이것 이 바로 요시다 아키미만의 수법! 서정적인 이 연출이 『바닷마을 다 이어리』를 몇 단계 높은 차원의 작품으로 만들어 준다.

햇살이 비치는 언덕길로 나는 다시 돌아가고 싶다.

가마쿠라. 내가 자란 언덕길이 있는 바닷마을. 장남이 성장하면서 함께 소원해지고 말았다. 고베. 또 하나의 내가 자란 햇살이 비치는 바닷마을. 귀향도 마음이 내키지 않게 되었다. 잃어버린 것, 잃어버려 서는 안 되는 것. 변해 가는 것, 변해서는 안 되는 것. 잊어버린 것, 잊 어서는 안 되는 것. 『바닷마을 다이어리』는 대도시에서 살고 있는 내 게 변하지 않는 소중한 것을 떠올리게 해 주는 특별한 '다이어리'다.

돌아갈 수 없는 두 사람, 다시 돌아가는 두 사람.

여름의 끝에 차남과 하야마에 갔다. 전철이 가마쿠라를 지나갈 때 차창으로 오랜만에 바닷마을을 내려다볼 수 있었다. 거기에는 세 상을 떠난 아버지와 놀던 바다와 아직 어렸던 장남과 둘이서 찾아갔 던 마을, 나의 '다이어리'가 지금도 있었다. 나는 먼 길을 함께 여행할 수 있게 된 차남과 다시 이곳에서 '바닷마을 다이어리'의 다음을 이

어 가려고 한다.

(2011년 11월)

『바닷마을 다이어리』
요시다 아키미, 조은하 이정원 옮김,
애니북스

가마쿠라에 사는 네 자매와 사람들 사이의 유
대를 정성스럽게 그린 주옥같은 작품.
오래 전 어머니를 잃고 이번에는 아버지까지
잃은 중학생 스즈. 반면 스즈의 어머니에게 아
버지를 빼앗긴 배다른 언니 사치, 요시노, 치카.
네 자매는 야마가타에서 치러진 아버지 장례식
에서 처음으로 만나 가마쿠라의 오래된 집에서
동거를 시작한다. 세심하게 그린 가마쿠라의
풍경에 네 자매와 그 주위 사람이 엮어 내는 인
간관계가 엇갈렸다 다시 이어진다. 다시 읽을
때마다 다정하고 애달픈 감정이 마음에 젖어
들며 눈물이 흐른다. 2018년 완결, 전9권.

지구상 어딘가에 같은 '고독'을 공유하는 사람이 있다

『홀로Tout Seul』
크리스토프 샤부테

학창 시절 『고독의 탑』이라는 소설을 쓴 적이 있다. 무대는 버블이 무너지기 전 쇼와라고 불렸던 시대. 오사카 역 앞에 세계 최초의 전자동 제어형 거대 복합 상업시설이 오픈한다. 미디어 공개일인 크리스마스이브의 밤, 고독한 대학생 '나'는 인공지능에 완전히 제어받는 메인 타워에 초대받는다. 실수로 최상층에서 열린 파티에 참가한 '나'는 잔뜩 취하고 만다. 다음 날 아침 눈을 떴을 때는 탑에 혼자 갇혀 있었다. 고층에서 아래로 내려갈 엘리베이터나 비상계단은 전부 잠겨 있다. 강화유리로 덮인 제어 창은 열고 닫을 수 없고 깨트릴 수도 없다. 외부에 전화도 걸 수 없다. 불을 피우는 등 어떻게든 탑에서 탈출하려고 시도해 보지만 매번 AI에 제지당한다. 얼마 지나지 않아 고독해진 '나'는

'여기에서 나간다고 뭐가 달라질까? 여기에는 물과 음식, 지금 얻을 수 있는 최고의 환경과 정보, 오락 모든 것이 준비되어 있잖아!'라며 탈출을 단념하고 최첨단 시설과 AI가 제공하는 풍요로운 고립 생활을 받아들이고 누리게 된다. 1년이 흘렀을 무렵 '나'는 문득 옆 빌딩의 창을 들여다보다가 바깥 세계에 벌어진 이변을 알게 되는데….

SOLITUDE (n.f.)
고독. 혼자 살아가는 사람의 상태. 고립된, 사람이 없는 장소의 특징.
('홀로' 씨의 사전에서)

　　섣달의 어느 점심시간. 크리스마스 분위기로 활기찬 롯폰기의 서점에서 '고독'이라는 이름의 만화를 발견했다. 그것은 프랑스 작가가 그린 『홀로』라는 모놀로그 형식의 방드 데시네[BD]였다. 무언가에 이끌리듯 손에 들고 첫 페이지를 펼쳤다. 강약이 있는 터치로 첫 프레임에 해면이 그려져 있다. 파도가 솟아오르고 거기에 한 마리 바닷새가 날아온다. 먼 거리를 건너온 바닷새는 활공을 멈추고 난간에 날개를 접는다. 그러자 커다랗게 부서지는 파도가 바닷새의 휴식을 방해한다. 물보라를 뒤집어쓴 바닷새는 다시 하늘 높이 상승한다. 바닷새의 날갯짓에 맞추듯 프레임은 연속으로 돌아들어 가며 높은 곳에서 내려다보는 조감도로 이어진다. 그러자 바다 위에 등대 형태를 한 '그 탑'이 우뚝 서 있다.

'바로 그 『고독의 탑』이다!'

나는 대형 판형인 『홀로』를 문고본을 든 것처럼 가볍게 낚아채 계산대로 향했다. 돈을 내고 조급한 마음으로 회사로 돌아왔다. 아무에게도 방해받지 않기 위해 사무실 문에 '출입 금지' 팻말을 걸고 프롤로그를 읽었다. 정시에 퇴근해 기획에 전념하기 위해 따로 마련해 둔 아파트에 『홀로』를 들고 갔다. 그리고 아무도 없는 곳에서 혼자 두 번째로 찬찬히 읽었다. 이어서 앞뒤를 반추하며 한 번 더 읽었다. 세 번째 읽었을 때 눈물이 흘러나왔다.

'여기에도 『홀로』가 있다.'

30년 가까이 자택 서랍에 넣어 뒀던 소설 『고독의 탑』과 알자스 지방에서 태어난 프랑스인이 그린 BD 『홀로』가 너무나도 닮은 것에 실소에 가까운 눈물이 흘렀다. 우리가 똑같이 그린 것은 고립이라는 껍데기에 갇힌 공간이 만들어 낸 또 하나의 이상 세계. '습관적 고독'이라는 유전자GENE를 깊이 간직해 온 나는 프랑스에서 수입된 다른 '홀로'라는 밈MEME을 접하고 자신이 아직 '그 탑'에서 한 걸음도 나오지 않았다는 사실을 깨달았다.

SYNAPOMORPHIE (n.f.)

공유파생형질. 두 가지 이상의 분류군에 공유되는 파생형질. 유효한 과학적 학문군을 새롭게 확립할 때에는 그 분류군의 하나에만 가치를 부여한다.

　헤이세이 시대를 맞이하면서 '은둔형 외톨이'와 '니트족'이라는 새로운 '홀로'의 어휘가 생겨났다. 하지만 '고독'도 '홀로'도 특별한 감각은 아니다. 지구상 어디에나 같은 '고독'을 공유하는 사람이 있다. 나는 밖에서 '홀로'를 만나 안쪽에서 '고독'과 잘 지내는 방법을 알고 있었다. 그것은 외부 세계와의 싸움이 아니라 오히려 '홀로'라는 편한 마음가짐과의 결별이었다.

IMAGINATION (n.f.)
상상력. 비현실의 사물이나 느낌을 마음속에서 떠올리는 인간의 능력. 발명, 창조, 구상을 하는 능력.

　'홀로'이기 때문에 요구되는 것이 있다. '홀로'이기 때문에 탄생하는 것이 있다. '홀로'가 모이면 '고독'이라는 어휘는 사라지고 '홀로' 씨의 사전은 역할을 끝낸다.

VOYAGE (n.m.)
'홀로'를 뒤로하기 위한 모험. 혼자서 살고 있는 '탑'에서 한 걸음 내딛는 것.

(2011년 3월)

『홀로』
크리스토프 샤부테

방드 데시네라는 표현 수법이기 때문에 가능한 이매지네이션의 날갯짓.

사방이 바다로 둘러싸인 등대에서 태어나 자란, 한 번도 육지에 올라간 적이 없는 이 형의 남자 '홀로' 씨. 즐거움은 사전 놀이. 사전에 있는 단어에서 그는 무엇을 상상할까? 탁월한 그림을 구사하면서도 검은 선만으로 그려 낸 압도적인 고독감. 흑백의 세계인데도 선명한 색, 소리, 냄새까지 느끼게 하는 풍요로운 이매지네이션에 마음이 떨렸다.

내 엘리베이터에 대한 첫 기억은 흑백이었다

《사형대의 엘리베이터Ascenseur Pour L'echafaud》
루이 말 감독

태어나서 처음으로 엘리베이터에 갇혔다.

2010년 〈메탈 기어 솔리드 피스 워커METAL GEAR SOLID PEACE WALK-ER〉 발매 기념 월드투어 중에 있었던 일이다. 유니클로 NY점에서 사인회를 끝내고 다음 장소로 이동하기 위해 화물용 엘리베이터에 탔을 때 문이 닫힌 채 멈췄다. 갇힌 사람은 나를 포함한 스태프, 현지 유니클로 담당자, 오피셜 촬영팀, 그리고 보안팀까지 총 13명이었다.

사람으로 가득한 밀실에서 직립부동 상태가 이어졌다. 갑작스러운 사고를 즐기던 쾌활한 미국인들도 차츰 짜증이 심해져 갔다. 누군가 벽과 천장을 두드리기 시작했다.

겨우 안쪽에서 힘으로 문을 여는 데 성공! 하지만 맞은편에 보인

것은 빌딩의 철벽이었다! 엘리베이터가 마침 층과 층 사이에 멈춰 섰던 것이다. 몸을 움직일 수 없는 폐쇄 공간에서 공황을 일으켰을 때의 시큼한 냄새가 퍼졌다. '엘리베이터에 갇혔다!' 당신이라면 이럴 때 어떤 '엘리베이터' 영화를 연상하겠는가? 재난영화의 명작 《타워링》? 액션 영화의 정도 《스피드》? 아니면 좀비가 나오는 호러영화? 사람은 미지의 경험에 대해서는 대응하거나 예측하지 못한다. 그런 때에는 이전에 본 엘리베이터 사고 관련 뉴스나 영화에 의지한다. 다시 말해 무엇을 연상하는가에 따라 공포의 정도는 제각각 달라진다.

"이렇게 있다가 산소 부족으로 질식하는 거 아냐?" 함께 있던 비서가 이렇게 중얼거리자 엘리베이터 안의 분위기가 순식간에 변했다. 그녀는 그런 결말로 끝나는 영화를 떠올린 걸까?

그러는 사이 나도 한 영화를 떠올리고 있었다. 누벨바그의 귀재 루이 말 감독이 1957년에 처음 감독을 맡은 작품, 《사형대의 엘리베이터》였다. 어렸을 때 우연히 텔레비전에서 방영하는 것을 아버지께 떼를 써서 보고는 그 세련되고 부도덕한 세계관에 충격을 받았던 작품이다. 그 후 이 느와르 영화는 프랑스인에 대한 잘못된 트라우마로 강하게 남게 된다.

파리에 서로 사랑하는 남녀가 있다. 두 사람은 불륜 관계다. 허락될 수 없는 관계를 이어 가기 위해 두 사람은 여자의 남편인 회사 사장을 살해한다. 그런데 자살로 꾸며 사장을 살해한 직후 남자는 살해 현장인 회사의 엘리베이터에 갇히고 만다. 아침이 오기 전에 거기에

서 나가지 못하면 완전범죄가 성립하지 않는다. 남자는 여자와의 미래를 생각하며 필사적으로 탈출을 시도한다. 반면 공모자인 여자는 약속 장소에 나타나지 않는 남자를 걱정하며 거리에서 한참을 헤맨다. 음영이 드리운 파리의 밤거리, 자동차의 헤드라이트, 담배 연기. 유일하게 흑도 백도 아닌 잿빛으로 빛나는 여자잔느 모로의 울적한 얼굴. 전반부는 거의 대사가 없다. 마일즈 데이비스의 즉흥 연주로 들려오는 트럼펫 소리가 정취를 더한다. 쿨하고 스타일리시한 독특한 영상은 이전까지의 영화에서는 볼 수 없었던 틀림없는 '새로운 물결누벨바그'이라고 말할 수 있다. 그리고 이야기는 또 다른 분방한 커플이 등장하면서 생각하지 못한 방향으로 전개된다.

　　이 영화는 느와르 영화이면서 법을 집행하는 측의 시점으로 그려졌다. 규범보다도 도덕보다도 '쥬뗌므'라는 이름의 정의를 내세운다. 이 영화를 볼 당시 미취학 아동이었던 나는 그 부분까지는 이해할 수 없었다. 처음으로 엘리베이터를 탔던 것은 언제였을까? 분명히 기억하지는 못한다. 영화를 봤을 당시에는 도시에도 고층 빌딩이 적었고, 일상에서 엘리베이터를 탈 기회도 거의 없었다. 그러므로 영화를 본 것이 먼저인지, 실제로 엘리베이터를 탄 것이 먼저인지 모른다. 내 엘리베이터에 대한 첫 기억은 흑백이었다.

　　패닉이 금방이라도 일어날 것 같은 엘리베이터 안에서 이런 생각을 하다 보니 빨리 여기에서 나가 그 영화를 다시 한번 보고 싶어졌다.

　　결국 1시간 후에 달려온 구조원들이 천장에서 사다리를 내려 구

출해 준 덕분에 무사할 수 있었다. 마치 어떤 영화에서 본 것 같은 구출극이었다. 기진맥진한 사람들은 환성을 지르며 무사히 구출된 것을 기뻐했다. 귀국 후《사형대의 엘리베이터》DVD를 구입해 사십 몇 년 만에 다시 봤다. 그리고 깜짝 놀랐다. 인상이 전혀 달랐다. 마지막 장면에서 "아무도 우리를 떼어 놓을 수 없어"라고 선언하는 잔느 모로의 강한 대사에는 공감하지 않을 수 없었다. 처음으로 이 영화가 느와르가 아닌 사랑의 찬가라는 것을 깨달았다. 결국 나도 이 영화에 계속 사로잡혀 있었던 것이다. 태어나서 처음으로 갇힌 엘리베이터, 그것이《사형대의 엘리베이터》였다.

우연히 '엘리베이터'에 갇힌 덕분에 내 마음속에 오랫동안 걸려 있던 또 하나의 '엘리베이터'가 움직이기 시작한 기분이 들었다.

(2010년 10월)

《사형대의 엘리베이터》
루이 말 감독

"아무도 우리를 떼어 놓을 수 없어"라고 선언하는 잔느 모로의 강렬한 대사.
이 영화는 사랑의 찬가다.

불륜 관계에 있는 여자의 남편을 자살로 꾸미며 살해하고 카페에서 여자와 합류한다. 모든 것이 완벽한 계획이었다. 하지만 남자가 증거를 은폐하기 위해 다시 범행 현장에 돌아가던 도중 엘리베이터에 갇히는 바람에 두 사람의 톱니바퀴는 어긋나기 시작하는데⋯. 영화사에 남을 서스펜스 영화의 금자탑. 2010년 일본판 리메이크가 기치세 미치코, 아베 히로시 주연으로 제작되었다.

영화의 최후에 있는,
비극을 넘어선 곳을 향한 트래버스

《노스페이스Nordwand》
필립 슈톨츨 감독

1936년, 베를린 올림픽이 있던 해. 나치스는 아무도 가 보지 못한 아이거 북벽의 첫 등반자에게 금메달을 수여한다고 약속했다. 독일인의 우월성을 세계에 알리기 위해 그들을 정치적으로 이용한 것이다.

맹렬한 눈보라 속, 아이거 북벽에 매달린 등반자들. 한 사람이 동상으로 딱딱하게 굳은 자신의 왼팔을 다른 사람에게 보여 준다.

"팔이 얼어서 굽혀지지 않아."

긴자에 있는 단관 영화관에서 우연히 본 예고편. 그것이 2010년 가장 인상에 남는 영화 《노스페이스》와 만나는 계기가 되었다.

아무튼 엄청난 영화였다. 최근 상업 영화계에서는 제작할 수 없

게 된 '영화다운 영화'라고 말할 수 있다. 카메라워크와 CG, 연출을 극단적일 정도로 자제해 대자연과 인간을 담담하게 그려 나간다. 다큐멘터리 수법으로 잘려 나간 절망과 희망의 파도 속에 다양한 드라마와 메시지가 숨바꼭질한다. 그것이 하켄암벽 등산용 못처럼 마음에 깊이 박힌다.

또 하나의 특징은 영화의 양상이 산의 날씨처럼 변해 가는 부분이다. 사실은 시작하자마자 이 영화가 예고편에서 상상한 것 같은 '전쟁 영화'가 아니라는 것을 알게 된다. 주인공 토니와 앤디는 나치스를 위해서가 아니라 어디까지나 자신들의 가치관에 따라 '살인의 벽'에 도전하기로 결정한다. 두 사람은 등반을 위해 우선 산악병을 그만둔다. 그리고 아무에게도 지원받지 않고 직접 만든 장비를 준비한 후 자전거로 무려 700킬로미터를 달린다 열차표를 살 돈을 준비하지 못했기 때문이다. 이 시점에서 '전쟁 영화'의 안개는 걷히고 '산악 영화'의 모습이 눈앞에 나타난다.

먹구름이 자욱한 중반이 되면 웅장한 자연과 영웅과의 갈등을 그리던 '산악 영화'는 미디어 비판이라는 '풍자 영화'로 변한다.

그들의 첫 등반이 프로파간다로 편입될 때 '보도전'에 가담하는 미디어 측과 등반자 측과의 사이에는 뚜렷한 콘트라스트가 생긴다.

융프라우 철도를 타고 관광이라도 하러 온 기분으로 등장하는 미디어 관계자들. 등반 당사자들은 몇 번이고 타이어 펑크가 나면서도 자전거를 타고 달려 현지에 도착했었다. 우아한 기자들이 난방이 잘

된 호텔에서 호화로운 만찬을 즐기는 반면 지칠 대로 지친 등반자들은 텐트에서 노숙하며 반합에 끓인 보리스프를 마신다. 낮 동안 테라스에서 망원경으로 등반자 구경을 즐기는 방관자들. 밤에는 턱시도나 드레스를 차려입고 코스 요리에 입맛을 다신다. 그 무렵 북벽에서는 모험가들이 맹렬한 눈보라 속에서 몸을 바짝 붙이고 결사적으로 비박을 이어 간다. 구경꾼과 구경거리가 되는 사람 사이에는 서로를 연결해 줄 자일도 카라비너등산용 밧줄과 금속 고리도 없다.

　　출발한 지 4일. 악천후에 가로막혀 토니 일행은 등반을 단념한다. 그들이 하산하자 미디어의 태도는 표변한다.

'기사에 실리는 것이 영광일까? 비참한 결말이다.'
'무사히 하산했다는 기사를 누가 읽겠어? 3면 기사밖에 안 돼.'

　　이 부분부터 '풍자 영화'는 눈사태처럼 상황을 악화시키며 비극의 '조난 영화'로 전락해 간다.

　　지금까지 다양한 실화를 바탕으로 한 영화가 있었다. 하지만 이만큼 괴로운 '조난 영화'는 없었다. 이것은 과연 엔터테인먼트인가? 역사적 사실인가? 악몽인가? 고문인가? 눈을 돌리고 싶어진다. 도망치고 싶어진다. 숨 쉬기가 힘들어진다. 아픔이 느껴진다. 고통스러워진다. 괴로워진다. 더 이상 보고 있을 수 없다. 이것이 알프스 등반 사상 최대의 비극인 것인가! 아니, 그래도 봐야만 한다. 받아들이지 않

으면 안 된다. 이것은 이 영화가 현실에 일어났던 '조난 영화'이기 때문이다. 하지만 이 영화는 단순한 조난 사건의 기록 영상이 아니다. 영화의 마지막 비극을 넘어선 곳에 트래버스traverse가 준비되어 있다.

초반에 토니는 이렇게 말했다.

"암벽을 오르기 전에 정상을 올려다보며 생각해."

"이런 벽을 오를 수 있을 리가 없어. 분명 힘들 거야."

"하지만 몇 시간 후에 정상에 올라서서 내려다보면 모든 것을 잊어 버려."

"머릿속에는 소중한 사람만 떠오를 거야."

그것을 받아들인다는 듯 토니의 연인 루이제는 마지막에 이렇게 대답한다.

"누군가를 사랑한 시간이 정말로 살아 있었던 시간이야."

"그렇게 믿는 것이 힘들 때도 있어."

"그래도 나는 자신의 생명을 느껴."

"사람을 사랑했으니까. 사랑은 살아가는 이유니까."

그렇다. 장렬한 죽음의 등반을 그린 '조난 영화'는 '연애 영화'로 귀결된다. 모든 것을 집어삼킨 아이거 북벽에서 유일하게 무사히 생환

할 수 있었던 관객들은 최후의 최후에 '하산의 기쁨'과 '살아가는 것의 의미', 그리고 거기에서 본 또 하나의 정상인 '숭고한 사랑'에 대해 깨닫게 되는 것이다.

(2010년 11월)

《노스페이스》
필립 슈톨츨 감독

절망과 희망의 파도 속에서 숨바꼭질하는 드라마와 메시지.
그것이 하켄처럼 마음에 깊이 박힌다.

1936년 여름. 난공불락의 산 정상을 차례차례 제패하던 젊은 등산가 토니와 앤디. 개막 직전인 베를린 올림픽과 마찬가지로 나치스 독일의 국위선양에 이용된다는 것을 알고 있으면서도 아직 아무도 성공하지 못한 진짜 모험, '살인의 벽'이라고 불리는 아이거 북벽 등정을 시도한다. 순조롭게 고도를 높이던 중 날씨가 급변하며 절체절명의 상황에 몰리는데…. 유럽 알프스에서 일어났던 충격적인 실화를 바탕으로 한 산악 영화.

왜 쟤가, 어디에선가 좋아했던 것

「피피루스 papyrus」(겐토샤 발행)
2007년 4월 Vol.11~2009년 6월 Vol.24

신의 고독한 남자 Gods Lonely Man

《택시 드라이버Taxi Driver》
마틴 스코세이지 감독

언제나 고독이 나를 뒤쫓아 왔다.

어디를 가더라도.

바, 자동차 안, 도로 위, 가게, 어디까지나 말이다.

도망칠 수는 없다.

나는 신이 선택한 고독한 남자다.

이것은 마틴 스코세이지 감독이 1976년에 제작한 미국 영화《택시 드라이버》에서 로버트 드 니로가 연기한 택시 운전사 트래비스 비클의 독백 중 일부다.

이 글을 쓰고 있는 나도 어렸을 때부터 고독감에 시달려 왔다. 특

히 사춘기였던 10대 무렵에는 심각했다. 거리에서도 학교에서도 동아리 활동을 할 때도, 밤뿐만 아니라 한낮일 때조차도 트래비스 정도는 아니었지만 그야말로 어디에서나 고독을 느꼈다. 가까운 가족이 없기 때문에 그런 것은 아니었다. 가족도 있고, 친구도 있었다. 무인도에 살고 있는 것도 아니었다. 지금만큼 사람과의 관계가 가볍지 않았던 시대에 평범한 마을에 사는 지극히 흔히 볼 수 있는 평범한 소년이었다. 그렇기 때문에 물리적인 고독감이나 뛰어나게 훌륭해서 느끼는 고독감을 느꼈던 것은 아니다. 그런데도 내 안에는 찌릿찌릿 아파 오는 고독감이 항상 있었다.

그 통증이 찾아오는 때는 결코 혼자 있을 때뿐만이 아니었다. 친구들과 소란을 피우고 있을 때도 문득 스위치가 바뀌며 고독감이 비집고 들어왔다. 집단 내의 고독, 혼잡함 속의 고독. 집단 내에 있을 때일수록 고독은 힘을 키웠다. 어쩐 일인지 거리가 활기찬 연말에는 그 아픔이 반비례하며 최고조에 달했다. '언젠가 이 습관적인 고독 때문에 죽을지도 몰라'라며 불안과 초조함으로 잠 못 이루던 밤도 셀 수 없이 많았다.

그러면서도 내게는 고독에 틀어박히는 경향이 있었다. 고독에 몸을 놓아두는 자신에게 어딘가 평안함을 느끼는 부분이 있었던 것이다. 당시에는 아직 사회적으로 인간 심리가 공론화되지 않았던 시절이었다. PTSD나 조울증에 대응하기 위한 정신과 치료가 일반적으로 인지되지 못하던 시대. 다른 사람에게 상담을 받으려 해도 심리적 의

료가 아닌 문학의 범주로 여겨지던 때였다. 그렇기 때문에 나는 이 고독이라는 병을 누구와도 상담할 수 없었다.

언제부터 그렇게 되었을까? 대체 어떤 원인으로 그렇게 된 것일까? 분명한 이유는 떠오르지 않는다. 중학생 때 아버지가 갑자기 돌아가신 것과 관련 있을지도 모른다. 다만 머리에 떠오르는 것은 내가 어렸을 적, '열쇠아이'였다는 사실이다. 고도성장기였던 1970년대, 우리 부모님은 맞벌이를 하셨다. 나는 항상 털실에 걸린 열쇠를 개목걸이처럼 목에 걸고 다녔다. 철봉에 거꾸로 매달릴 때 열쇠가 걸리적거리기도 했지만 하루 종일 몸에서 떼어 놓지 않았다.

'열쇠아이'였던 나에게는 누군가가 데리러 와 줬던 기억이 없다. 비가 내려도 태풍이 와도 병이 나도 몸을 다쳐도 혼자 집으로 돌아가 목에 걸고 있던 열쇠로 집 문을 열었다. 집에 들어가도 아무도 없었다. 열쇠로 문을 열고 제일 처음 전등을 켜는 것도 나였다. 방에 냉방이나 난방을 트는 것도 나였다. 인기척 없는 방은 가족이 기다리고 있는 단란한 분위기와는 달랐다. 너무나 외로워서 어머니 화장대 앞에서 울었던 적도 있다. 그게 싫어서 길에서 딴짓을 하며 시간을 보내다 늦게 돌아간 적도 있다.

하지만 외로움을 잘 타던 '열쇠아이'도 그러는 사이에 지혜가 생겼다. 단란한 분위기를 가짜로 만드는 기술을 익힌 것이다. 집에 돌아오면 모든 방에 불을 켜고 텔레비전 소리를 크게 틀어 놓았다. 텔레비전을 틀어 놓은 것은 보기 위해서가 아니라 외로움을 달래기 위한

것이었다. 이 습관은 어른이 된 지금도 변하지 않았다. 여행이나 출장을 가서 호텔에 체크인할 때도 반드시 모든 실내등을 켠 다음 텔레비전의 전원을 누른다. 욕실에 들어갈 때도 잠을 잘 때도 텔레비전은 켠 채로 둔다. 그런 유소년기의 울적함이 나의 습관적인 고독을 더욱 조장했는지도 모른다.

청춘 시절 나는 이 고독감을 극복하고 이겨 낼 방법을 찾는 데 상당히 심혈을 기울였다. 그리고 다른 사람에게 고독을 들키지 않도록 겉으로는 가능한 한 쾌활하게 행동했다. 아이러니하게도 그런 행동은 다시 고독감을 더욱 강하게 만드는 일이 되고 말았다. 그런 때 나는 영화《택시 드라이버》를 만났다.

그 순간 바로 '내 영화다!'라고 생각했다. 영화는 안타까울 정도로 고요하고 쓸쓸한 느낌을 풍겼다. 세상에 대한 분노, 이룰 수 없는 정의에 대한 조바심이 넘쳤다. 물론 당시의 나는 일본에 사는 평범한 학생이었다. 뉴욕의 택시 운전사도 아닐뿐더러 시리얼에 브랜디 같은 걸 뿌리지도 않았다. 데이트를 할 때 여자 친구에게 포르노 영화를 보러 가자고 하지도 않았다. 하물며 대통령 후보를 암살하려고 했던 적도 없다. 그런데도 나는 트래비스 그 자체였다.

이야기는 과거에 해병대원이었던 트래비스가 불면증을 앓으면서 뉴욕의 야간 택시 운전사로 일하는 것에서 시작한다. 쓰레기통 같은 대도시를 목적지도 없이 방황하는 트래비스의 눈을 통해 청년의 고독과 분노가 순수하고 로맨틱하게, 때로는 폭력적으로 그려진다. 폴

슈레이더의 훌륭한 각본과 마틴 스코세이지가 만들어 낸 다큐멘터리 기법의 연출, 로버트 드 니로를 필두로 하비 케이틀, 조디 포스터, 피터 보일 등 쟁쟁한 성격파 배우들의 열연, 그리고 이 작품이 유작이 된 버나드 허먼의 음악메인 테마로 흐르는 톰 스콧이 연주한 흐느껴 우는 듯한 알토 색소폰이 더없이 아름답다.《택시 드라이버》는 모든 재능이 흔치 않게 조화를 이룬 70년대를 대표하는 명작이라고 할 수 있다.

하지만 내가 이 영화에 감동의 눈물을 흘린 것은 이야기 때문도 연출 때문도 배우의 연기 때문도 아니었다. 이 영화에서 트래비스의 고독을 간접 체험하며 자신과 비슷한 동지가 세상 어딘가에 있다는 것을 알았기 때문이었다.

'자신을 외톨이라고 생각하는 것은 나 한 사람뿐만이 아니다!'

나와 마찬가지로 고독을 품고 있는 남자가 오늘도 세상 어딘가에서 택시를 타고 달리고 있다. 그렇게 생각하자 쓸쓸한 기분이 풀렸다.

영화를 다 본 나는 영화 속에서 로버트 드 니로가 입고 있던 청바지를 사고 가죽 부츠를 신고 거리로 나왔다. 그 유명한 비주얼처럼 주머니에 양손을 쑤셔 넣은 채 등을 둥글게 말고 거리를 걸었다. 마치 트래비스가 된 듯이 행동하자 무언가가 변한 것처럼 느껴졌다. 이 영화는 내게 고독과 싸우는 방법을 가르쳐 준 것이 아니라, 고독과 사귀는 방법을 가르쳐 주었다.

그로부터 30년이 흘렀다. 병적일 정도로 내 안에 자리 잡았던 고독도 지금은 거짓말처럼 어딘가로 사라지고 없다. 그것은 누구나가

걸리는 '10대의 유행성 감기'였던 걸까? 고독을 그다지 의식하지 않게 된 것은 아마도 아이가 생겼을 무렵부터인 것 같다. 자신의 고독을 걱정하기보다는 가족의 현재와 회사의 미래가 더 신경 쓰이게 되면서 어느새 트래비스로부터 벗어날 수 있었다. 내가 고독감에서 완전히 해방된 것은 게임을 만들게 되면서부터였을까? 어쩌면 너무나 바쁜 나머지 고독을 느낄 틈도 없었다는 것이 정답일 수 있다. 지금은 내가 만든 게임을 얼굴도 이름도 모르는 전 세계의 사람들이 플레이하고 있다. 그것을 안 순간 귀신이 빠져나간 것처럼 고독이 내 몸에서 깔끔하게 떨어져 나갔다. 사람이 그리운 것과 고독하다는 느낌은 다르다. 사람은 홀로 태어나 홀로 죽어 갈 운명이지만 살아 있는 한 사람은 세계와 이어져 있는 것이다.

나는 택시에 탈 때마다 운전사의 이름을 살펴본다. 마음속 깊은 어딘가에서는 아직도 운전석에 앉은 트래비스를 찾고 있는 것이다. 당연하지만 현실 세계에서 'Travis Bickle'이라는 이름을 발견한 적은 없다. 트래비스는 영화 속에서 매춘 조직으로부터 14세 소녀 아이리스를 떼어 놓았고, 영화 밖에서는 나를 고독으로부터 떼어 놓았다. 그렇기 때문에 언젠가 트래비스가 운전하는 택시를 잡아타게 된다면 뒷좌석에 앉아 이렇게 말하고 싶다.

"신이 고독한 남자를 만들었다면 그 신도 고독한 것이다."

"고독을 운반하는 것이 아니라, 고독한 사람을 태우는 것만으로도 충분해."

"모두가 고독하다는 것을 알았을 때 사람은 고독에서 벗어난다."

(2007년 4월)

제3의 표현 형태, 노블라이제이션과의 만남

『형사 콜롬보 제3의 종장Columbo Publish or Perish』
윌리엄 링크, 리차드 레빈슨

인생에는 여러 가지 만남이 있다. 그것은 사람이나 장소라는 대상에 한정되지 않고, 영화나 음악, 책, 연극, 그림 같은 사람과 시대가 남긴 '작품'에도 해당한다. 사람들은 옛날부터 요행이라고도 말할 수 있는 우연한 만남에서 격려받고 자극을 받으며 생명을 유지해 왔다. 나의 경우에 지금까지 나를 살게 하고 지탱해 온 영양소를 꼽아 본다면 '영화', '음악', '책' 순이라 할 수 있다.

첫 번째 영양소였던 '영화'는 영화를 좋아한 아버지 덕분에 철이 들 무렵부터 반강제적으로 섭취해 왔다. 두 번째 영양소인 '음악'도 마찬가지로 어릴 때부터 들으며 기초를 잡았다. 음악, 특히 사운드트랙은 영화나 텔레비전을 보면서 자연스럽게 흡수할 수 있어 노력하

지 않더라도 귀에 들어왔다. 그러므로 지금의 나를 키웠다고 생각되는 3대 영양소 중에서 '영화'와 '음악'은 꽤 이른 시기에 내 안에 습관처럼 자리 잡았다.

　나의 부모님은 두 분 모두 1935년 이전에 태어나셨다. 영화나 음악보다 책에 친숙한 세대다. 그래서 우리 가족은 자연스럽게 모두 책벌레가 되었고, 그런 이유로 집에는 책이 산더미처럼 쌓여 있었다. 아버지, 어머니, 형의 방에는 제각각 다른 취향의 책이 가득 쌓여 있었다. 책장과 방에 다 넣지 못해 흘러넘치는 책은 다락방에 두었고 거기에는 문자 그대로 책벌레가 생기기도 했다. 그런데 그런 환경에서 자란 나는 '책'을 전혀 읽지 않는 아이였다. 초등학교 고학년이 되어서도 그것은 변하지 않았다. 활자를 읽는다는 행위 자체가 내 일상에서 완전히 결핍되어 있었다.

　부모님은 그런 나를 보고 상당히 걱정하신 모양이다. 때때로 내가 좋아할 것 같은 『삼총사』나 『15소년 표류기』 같은 아동용 책을 사 와서 책상 위에 쌓아 두기도 하셨다. 하지만 그것들의 책장을 넘기는 일은 없었다. 안타깝게도 세 번째 영양소인 '책'만은 능동적으로 움직이지 않으면 간단히 섭취할 수 없는 것이었다.

　초등학교 5학년이 된 1974년. 나는 당시의 진학 붐에 휩쓸리듯 학원에 다니게 되었다. 공부를 좋아했던 것은 아니다. 중학교 입시를 볼 생각도 없었다. 그저 학원에 가기 위해 일주일에 한 번 버스와 전철을 갈아타며 약 1시간 정도 걸려 이웃 동네까지 가는 작은 모험이었

다. 처음에는 사는 동네가 다른 친구들을 만나는 것이 즐거웠던 기억
도 남아 있다. 그런데 얼마 지나지 않아 학원에 계속 다닐 진짜 이유
가 생긴다.

　학원이 있는 오사카의 이케다 시에는 동네에는 없는 큰 서점이 있
었기 때문이다. 처음에는 그 서점에 들어갈 생각이 아니었다. 모르는
거리를 헤매는 사춘기 또래에게 흔히 있을 법한 '위태로운 어른 흉내'
를 즐긴 탓도 있었을 것이다. 결국 책을 싫어하는 초등학생은 어디에
도 들어가지 못하다 비를 피하기 위해 우연히 안전하고 따뜻한 서점
에 들어가게 되었다.

　때는 크리스마스가 얼마 남지 않은 연말. 서점 입구 근처에 설치
된 신작 코너에서 나를 흘겨보는 책 한 권을 발견했다. 그것이 바로
운명의 책 『형사 콜롬보 제3의 종장』이었다. 이 책에 눈길이 이끌린
이유는 표지에 사진이 있었기 때문이다. 문고본보다 큰 신서 사이즈
가 참신하게 느껴졌고, 띠지 같은 오렌지색 라인도 눈에 새겨졌다.

　《형사 콜롬보》는 "우리 마누라가 말이야"라는 대사로 친숙한 한
세대를 풍미한 해외 드라마다. 종래의 본격 추리 드라마와 달리 처음
부터 범인이 누구인지 알고 시작하는 구성이다. 게다가 범인은 항상
각 분야의 엘리트나 유명인, 성공한 사람들이다. 이야기는 범인의 시
점에서 그려진다. 그들이 용의주도하게 계획한 완전범죄를 서민의
대표라 할 수 있는 중년 형사가 집요하게 뒤쫓는다는, 알리바이 깨뜨
리기 같은 두뇌 대결에 비중을 둔 드라마다. 젊은 사람들에게는 미타

니 코키의 드라마 《후루하타 닌자부로》의 모델이라고 말하면 쉽게 이해할 것 같다.

텔레비전판 《제3의 종장》은 시리즈 22번째 시즌3 에피소드 5 이야기이다. 운명의 책인 소설판은 원작 소설이 아니라 드라마의 노블라이제이션이었다. 노블라이제이션이란 영화나 텔레비전 드라마 등의 각본과 영상을 텍스트로 살려 소설로 만든 것을 가리킨다. 원작도 아니고 영상 작품도 아닌, 영상에서 파생한 새로운 제3의 표현 형태. 지금은 애니메이션이나 게임의 소설화도 많이 이뤄지면서 대중적인 출판 형태로 잘 알려져 있지만 당시에는 노블라이제이션이라는 말이 거의 알려지지 않았기 때문에 특별한 뉘앙스를 풍겼다. 오히려 그 점이 소설을 싫어하던 초등학생에게는 매력으로 느껴진 것 같다.

하지만 그때 나는 아직 텔레비전에서 콜롬보 형사를 본 적이 없었다. 그런 드라마가 있다는 것은 알고 있었지만 특별한 흥미를 느끼지는 않았다. 그럼에도 나는 피터 포크의 우울한 얼굴이 뒤표지에 콜라주된 『제3의 종장』을 집어 들었다. 페이지를 넘기자 안에도 극중의 한 장면인 흑백 사진이 실려 있는 것이 아닌가. 그 조잡한 흑백 이미지가 내 상상력을 한층 자극했다. 줄거리는 물론 아무것도 읽지 않은 상태에서 태어나 처음으로 스스로 책을 골라 자신의 용돈으로 소설책을 샀다. 그런 자신의 모습에 몸을 떨면서 페이지를 넘겼다. 사진은 20페이지 정도마다 삽입되어 있었다. 아무튼 다음 사진을 계속 보고 싶었다. 다음 사진이 나올 때까지 열심히 읽어 나갔다. 내게 있어

사진은 수영할 때 호흡하는 것과 같았다. 그래서 활자를 싫어했지만 괴롭지 않았다. 호흡을 잘 조절하면 25미터는 헤엄칠 수 있다. 25미터를 갈 수 있으면 50미터도 1킬로미터도 헤엄쳐 갈 수 있다. 이래저래 하는 사이에 호흡을 의식하지 않고도 읽을 수 있게 되었다. 독서를 즐길 수 있게 되었다. 총 261페이지를 단숨에 읽었다. 그리고 놀랐다.

'무슨 일이지! 노블라이제이션이, 아니 소설이 이렇게도 재미있었다니!'

그 후로 나는 미친 듯이 콜롬보에 빠져들었다. 뒤늦게 텔레비전 드라마도 보게 되었다.

정신을 차려 보니 학원에서 집으로 돌아가는 길에 그 서점에 들르는 것이 습관이 되어 있었다. 집으로 돌아가는 길에 친구들을 먼저 보내고 혼자 역 반대편에 있는 서점에 들어갔다. 서점을 서성거리며 어쩐지 어른이 된 것 같은 기분을 느꼈는지도 모르겠다.

그때부터 나는 서점이라는 독특한 장소가 좋아졌다. 서점은 정보가 모이는 장소다. 서점을 한번 둘러보는 것만으로 세상의 동향을 빠르게 파악할 수 있다. 그래서 나는 지금도 서점에 가능한 매일 가고 있다. 어떻게든 가려고 한다. 왜냐하면 서점은 내게 있어 만남의 장소이기 때문이다.

그 무렵 내 마음에는 언제나 서점과 콜롬보가 있었다. 이미 출간되어 있던 두 번째 시즌그 시점에서 4권과 첫 번째 시즌8권을 다 읽고 다음 신작이 빨리 나오기를 기다렸다. 당시 콜롬보는 매달 1권밖에 출간

되지 않았다. 그런데도 매주 서점에 다녔다. 이쯤 되면 학원을 다니는 건지 서점을 다니는 건지 분명하지 않을 정도였다. 당연히 학원 공부에 집중할 수 있을 리 없었다. 머지않아 콜롬보의 신간을 기다리는 사이에 다른 추리소설에도 손을 뻗게 되었다. 애거서 크리스티와 엘러리 퀸은 그렇게 해서 같은 서점에서 만났다. 그것이 나와 책과의 만남이었다. 이 만남이 내게 미스터리와 SF, 모험소설 그리고 다양한 책으로 향하는 문을 열어 주었다.

　그때 옆 동네 학원에 다니지 않았다면, 어디선가 콜롬보의 『제3의 종장』에 눈길을 주지 않았다면 어떻게 되었을까? 지금까지 책을 읽지 않고 살았을까? 그렇다면 책으로 만난 수많은 사람과 시대, 전 세계의 다양한 이야기를 모르고 살았을지도 모른다. 지금 하고 있는 일도 하지 않았을지도 모른다. 하물며 「파피루스」 같은 컬처 매거진에 기고하는 일도 없었을 것이다. 애초에 문장을 싫어했던 내가 소설을 쓰기 시작한 계기는 노블라이제이션을 흉내 내면서부터였다. 머릿속의 영상을 가벼운 마음으로 문자로 바꿔노블라이즈하여 본 것이 첫 시도였다.

　나에게 있어 『제3의 종장』은 '책'이라는 가장 오래된 미디어를 만나게 해 준 말하자면 '제3의 서장'에 해당한다. 그리고 『제3의 종장』이라는 노블라이제이션은 나에게 창작과 인생을 노블라이즈하는 즐거움을 가르쳐 주었다. 게임을 만드는 것도 이야기를 만드는 것도 블로그를 쓰는 것도 이 원고를 쓰는 것도 모두 인생의 노블라이제이션

이다. 삶의 모습을 가볍게 언어로 바꿔 표현하는 것이야말로 요즘 시대의 세련된 인생 노블라이즈일지도 모른다.

(2007년 6월)

영화 해설자라는 전도사

〈일요외화극장 40주년 기념
'요도가와 나가하루의 명화 해설'〉

"그러면 다음 주를 기대해 주세요. 안녕, 안녕, 안녕."

　　요도가와 나가하루의 명해설이 무려 거실에 있는 텔레비전에서 들려왔다! 거의 10년만인가? 그의 경쾌한 해설을 듣고 있자니 지금까지 소개받은 수많은 영화와 청춘의 추억까지도 주마등처럼 스쳐 지나며 나도 모르게 눈물이 날 것 같은 기분이 들었다.

　　실베스터 스탤론이 각본, 감독, 주연을 맡은 《록키 발보아》의 극장 개봉에 맞춰 일요외화극장 시간대에 《록키 4》가 텔레비전에 방영되었다. 영화 본편 방영 전후에 이전1995년 9월 17일에 방송되었던 요도가와 나가하루의 해설이 나온 것이다. 일요외화극장 40주년을 기념해 시청자에게 선사한 기분 좋은 선물이었다.

　　사실 내가 처음 외화를 본 장소는 영화관이 아니다*. 아직 DVD
도 비디오도 없고 위성방송도 케이블 티비도 없었던 코지마 히데오
가 3살이었을 때의 일이다. 외화는 아날로그 텔레비전 전파를 타고
우리 집 거실로 찾아왔다. 그 계기를 만들어 준 프로그램이《일요외
화극장》이다.

　　《일요외화극장》1967년 4월 9일~2017년 2월 12일은 본편 시작 부분과 끝
부분에 요도가와 나가하루가 해설자로 등장해 줄거리와 주목할 부분
을 소개해 주는 방송 형태를 국내 최초로 도입한 프로그램이다. 전신
인《토요외화극장》1966년 10월 1일~1967년 4월 1일을 포함하면 방송 기간만
40년이 넘는 장수 프로그램이다. 지금은 영화 해설은 없어졌지만 〈메
탈 기어〉의 스네이크 역으로 익숙한 목소리 오츠카 아키오 성우의 뜨
거운 내레이션으로 아직까지 건재하다.

　　어린 시절 나는 텔레비전을 통해 외화를 가볍게 볼 수 있었다. 더
빙이 되어 있어 자막을 읽을 필요도 없었다. 비디오는 아직 없던 시
대였다. 어떤 장면이라도 못 보고 놓치는 일은 허락되지 않았다. 나는
프로그램이 시작하는 9시 전에 저녁 식사와 목욕을 마치고 마른침을
삼키며 외화극장을 봤다. 좋아하는 순간이 나와도 일시정지 같은 것
은 할 수 없었다. 팝콘이나 과자를 먹으면서 본다는 것은 당치도 않

• 참고로 일본 영화를 처음 본 것은 1966년,《가메라 2 - 가메라 대 바루곤》과《다이마진》
　두 편 동시상영이었다.

았다. 화장실 가는 것도 참았다가 광고가 나오는 사이에 해결했다. 그래서 아버지와 형과의 화장실 쟁탈전이 벌어지는 일도 드물지 않았다. 광고가 나올 때 가지 못하면 다음 광고가 나올 때까지 참을 수밖에 없었다. 어쩔 수 없이 화장실 순번을 정했던 적도 있었다. 당시에는 초반 해설과 마지막 해설이 사전 녹화라는 것을 몰랐다. 본편 상영까지 모두 생방송이라고 믿어 의심치 않았다. 우리와 마찬가지로 요도가와 나가하루도 광고가 나오는 사이에 화장실에 간다고 생각했다.

　그 정도로 어렸던 나를 꽉 붙들어 맸던 그 프로그램의 매력은 무엇이었을까? 지금 다시 생각해 보면 역시 본편 앞뒤로 방영된 요도가와 나가하루의 '영화 해설'이 아니었나 싶다. 영화 본편과 업계의 이야기는 말할 것도 없고, 전문용어나 감독과 배우, 특히 외국에 관해 전혀 모르는 어린이에게 전해 주는 생생한 정보는 그 어떤 것보다 신선하고 고마웠다. 덕분에 어려운 영화도 무서운 영화도 고상한 영화도 어떻게든 소화할 수 있었다. 그것은 영화관에서 구입한 팸플릿 같은 존재이면서 동시에 마치 해설자가 곁에 앉아 있는 듯한 안정감까지 느끼게 해 주었다. 그래서 매주 요도가와의 이야기를 듣기 위해 외화 극장을 봤다고 말해도 과언이 아니다. 방영되는 영화에 대한 사전 지식은 제로였다. 방송 시작 후 해설을 들을 때 처음으로 어떤 영화인지 알게 되는 그런 수동적인 감상이었다. 매주 그렇게 보는 사이에 자연스럽게 영화 제목과 배우 얼굴, 이름을 기억하고 감독의 연출을 이해하고 작곡가의 음악을 좋아하게 되고 나중에는 촬영 기사의 카메라

워크까지 이해하게 되었다.

일요외화극장 40주년을 기념해 〈요도가와 나가하루의 명화 해설〉이라는 DVD가 발매되었다. 디스크에는 과거에 방영되었던 작품 중에서 엄선한 50편에 달하는 요도가와의 해설이 수록되어 있다. 신작과 구작을 막론하고 모두 명작만 고른 해설이었다. 특전 영상으로는 현존하는 가장 오래된 해설인 《빅 컨츄리》1973년 4월 22일와 마지막으로 방영된 《라스트맨 스탠딩》1998년 11월 15일의 귀중한 해설도 수록되어 있다. 특히 《라스트맨 스탠딩》에서 좋지 않은 컨디션을 숨기고 출연한 요도가와 나가하루의 모습을 보면 누구나 가슴이 먹먹해질 것이다. 무엇보다도 DVD를 보고 난 후에 느낀 것은 본편 없이 130분에 달하는 총 52 작품의 해설이 그것만으로도 순수하게 재미있었다는 점이다.

1960년대 후반부터 비디오가 인기를 얻기 시작한 80년대 초반까지는 텔레비전 영화극장의 전성기였다. 먼저 앞에서 이야기한 《일요외화극장》TV 아사히이 등장했고, 그 뒤를 이어 내가 굉장히 좋아했던 영화 평론가 오기 마사히로의 《일요 로드쇼》TBS, 1987년에 화요일로 시간대 이동가 시작되었다. 이보다 조금 늦게 배우 다카시마 다다오의 《골든 외화극장》후지텔레비전계, 1981년에 금요일에서 토요일로 시간대 변경, 2006년에는 토요 프리미엄으로 변경과 "야, 영화는 정말로 좋은 것이군요"라는 말과 니니 로소의 트럼펫 곡으로 익숙한 미즈노 하루오의 《수요 로드쇼》니혼TV, 1985년에 금요일 시간대로 이동가 잇달아 방영을 시작했다. 또 80년

대 후반에는 "여러분의 마음에는 무엇이 남았습니까?"로 한 시대를
풍미한 미인 해설자 기무라 나호코의 《목요외화극장》TV 도쿄도 인기
를 떨쳤다.

　이렇게 뒤돌아보니 그 시절에는 일주일에 일, 월, 수, 목, 금요일
거의 매일 골든 시간대에 영화가 방영되었다는 것을 알 수 있다. 그리
고 프로그램 개수만큼 영화 해설도 볼 수 있었다. 이렇게 되면 영화관
에 살고 있는 것이나 마찬가지일 정도로 영화를 보지 않고, 모르고 사
는 쪽이 더 어려울 정도였다.

　게다가 당시 그들은 영화 해설자였다. 영화평론가와는 달랐다. 직
업이 평론가였던 사람도 외화극장에서는 어디까지나 해설자였다. 그
들은 외국영화를 안심하고 즐길 수 있도록 우리를 이끌어 준 사람들
이었다. 내용에 대한 상세한 비평은 하지 않았다. '어느 나라의 어떤
사람들이 어떤 생각으로 만든 영화다'라고 이해하기 쉽게 '해설'해 주
었다. 그것이 당시의 모든 영화 해설자들의 자세였다. 그들이 있었기
때문에 비로소 먹어 본 적 없는 요리도, 싫어하던 요리도, 편식하던 요
리도, 처음 보는 요리도 입에 넣을 수 있었다. '평론'이란 먹기 전에 맛
을 특정하는 일이다. '해설'은 어느 지역의 식재료로 어떤 요리사가 어
떻게 요리를 만들었는지를 요약하는 일이다. 이 차이는 상당히 크다.

　시대는 변했다. 이제 '외화극장'도 '영화 해설'도 과거의 일이 되
었다. 많은 영화 해설자가 세상을 떠났고, DVD 시대가 된 지금은 무
대 뒤를 적나라하게 보여 주는 메이킹 다큐와 오디오 코멘터리 등에

서 감독과 스태프, 출연자가 직접 그들의 작품을 이야기하고 있다.

원래 평론가도 제작자 측에 있었다. 작품을 이해하기 쉽게 잘게 씹어 관객인 대중에게 던져 주는 행위가 평론이었다. 관객은 그들 문화 전문가의 의향과 감상을 듣고 취향의 기준으로 삼았다. 그렇기 때문에 제작자는 평론가들의 평가에 신경 썼다. 흥행 성공 여부는 평론가의 리뷰에 내맡겼다. 하지만 그것도 먼 옛날의 일이다. 인터넷이 발전하면서 평론가의 역할도 변했다. 지금은 관중이 평론이라는 단계를 뛰어넘어 각각의 감상을 직접 게시판과 커뮤니티 사이트를 통해 상호교환할 수 있다.

과연 내가 지금 시대에 태어났다면, '영화 해설자'라는 전도사 부재의 시대에 사춘기를 보냈더라면, 영화라는 매체에 이렇게 관심을 가질 수 있었을까? 오락이 빈곤했던 쇼와 시대에 전도사를 준비해 대중에게 외화를 소개한다는 어마어마한 프로그램이 탄생하지 않았다면 아마도 나는 영화를 만나지 못했을 것이다. 그리고 영화를 통해 이국의 문화와 사람들의 마음을 여는 것이 가능했던 것도 요도가와 나가하루를 비롯한 영화 전도사들이 있었기 때문이다.

그러므로 현대에도 전도사가 필요하다고 절실하게 느낀다. 모든 시대에는 의식주, 문화, 종교에 이르기까지 그것들을 소개하고 전하는 전도사가 있었다. 다른 나라, 다른 인종, 다른 시대에 전도사는 그들과의 만남을 주선해 왔다. 새로운 문화의 씨앗은 새로운 땅으로 옮겨지면 그것 자체로는 뿌리내리지 못한다. 전도사가 억척스럽게 시

간을 들이는 헌신적인 계몽의 과정이 필요하다.

　디지털 기술의 진보와 인터넷의 탄생으로 세계는 하나로 이어졌다. 그런 반면 전 세계에서 '영화 해설자'로 불리던 전도사들은 모습을 감췄다. '해설자'가 사라진 지금이기에 더더욱 나는 시대의 전도사가 되고 싶다.

　그때까지는 무슨 일이 있어도 '안녕, 안녕, 안녕' 할 수는 없다.

(2007년 8월)

가족의 우상과 초상

《아내는 요술쟁이Bewitched》,《초원의 집Little House on the Prairie》
그리고《짱구는 못말려クレヨンしんちゃん》

사람은 '가족'이라는 최소 단위 안에서 태어나 자라고 나중에는 스스로가 중심이 되어 새로운 '가족'을 만든다. 마치 세포가 신진대사를 하듯이 하나의 '가족'은 분열한 뒤 증식하고, 재생되어 시대를 뛰어넘는다. 포유류 특유의 단위인 '가족'이란 단순히 씨앗을 건실하게 보존한다는 자연계의 의도만으로 탄생한 것은 결코 아닐 것이다.

　나의 '가족'은 4명이었다. 그래서 내게 '가족'의 단위는 4다. 1930년에 태어나신 부모님, 그리고 두 살 많은 형과 차남인 나. 부모님은 두 분 모두 각자의 집에서 막내로 태어나 자신의 가족으로부터 떨어져 나와 도쿄와 간사이를 전전한 다음 1970년대에 효고 현에 있는 한 뉴타운을 새로운 터전으로 삼아 자신들만의 집을 만들었다. 조부모와

는 함께 살지 않았다. 내가 철이 들었을 무렵 할아버지와 외할아버지는 모두 세상을 떠나셨고, 친척들과의 교류도 거의 없었다. 그래서 할머니와 외할머니를 만났던 기억도 거의 없다. 어머니와 아버지의 본가가 각기 멀리 떨어진 쪽에 있었던 것도 관련이 있을 것이다. 때문에 친척의 방문 역시 거의 없었다. 그렇게 낯선 곳에 새로 세워진 '집'은 우리 넷만의 새로운 '가족'의 역사가 시작된 땅이기도 했다.

아버지는 생전에 고향을 떠난 쓸쓸함을 달래려는 듯이 종종 이런 말을 하셨다.

"네 엄마와 나는 이곳에서 새롭게 시작할 거야. 그러니 이곳이 너희들의 본가다. 너희도 여기에서 시작하면 돼."

아버지는 대출을 받아 부동산이 싼 교외 변두리 지역에 작지만 어엿한 단독주택을 구입했다. 단독주택의 손바닥만 한 정원에는 개집이 있었고 대개 시바견이나 잡종견을 집 밖에서 키웠다─어머니가 천식이 있었기 때문에 우리 집에서는 개를 키우지 않았다. 한 집의 가장들은 마이 홈을 얻은 대가로 도심에 있는 회사까지 힘든 통근을 강요받았다. 그것이 당시 서민들의 꿈이었고 쇼와 시대에 있어 이상적인 가족의 초상이기도 했다. 그리고 틀림없이 그 시대의 풍조를 따라 우리 집도 핵가족의 길을 걷기 시작했다.

'가족' 만들기 설계도는 유전자 정보에 포함되어 있지 않다. 어디까지나 남이 하는 것을 보고 그대로 흉내 내는 일이다. 그러므로 사람에게는 견본이 되는 '가족'이나 지표가 될 수 있는 '가족'의 사례 연

구가 필요하다.

　어린 나에게도 마음속에 목표로 삼았던 '가족'의 모습이 있었다. 실생활에서는 많은 가족과 가까이 만날 기회가 없었지만 텔레비전이나 영화 같은 엔터테인먼트 속에서는 다양한 '가족'들과 오랫동안 깊이 있게 만날 수 있었다. 텔레비전을 틀면 모니터 너머에서 다양한 안방의 모습을 볼 수 있었다. 일본에 있으면서도 전 세계의 '가족'을 들여다볼 수 있었던 것이다.

　그렇다고는 해도 당시의 드라마나 애니메이션에 나오는 '가족'들은 아직 핵가족이 아니었고 대부분 조부모님과 친척이 함께 어울려 사는 대가족을 그리고 있었다.

　거기에 가장 어울리는 예가 지금도 방송되고 있는 장수 프로그램 《사자에 씨》1969~의 이소노·후구타 가족이다. 어렸을 때 자주 봤던 무코다 구니코 각본가의 드라마 《데라우치 간타로 일가》1974년도 마찬가지다. 텔레비전이나 영화에서는 언제나 그런 대가족이 주류였다. 분명히 우리 가족의 상황과는 달랐다. 확실히 핵가족은 아직 국내 미디어에서는 비주류였다.

　그런 가운데 내가 유소년기에 동경했던 최초의 '가족'은 해외의 핵가족이었다. 그 '가족'은 텔레비전 시리즈 《아내는 요술쟁이》1964~1972년에 등장한 스티븐스 가족이다. 《아내는 요술쟁이》는 미국에서 방송되고 난 뒤 일본에서도 1966년부터 더빙으로 방송된 프로그램이다. 매력적인 마녀 사만다와 광고 대리점에서 근무하는 데린의 생활을

이상하고 재미있게 그린 인기 시트콤이었다.

나는 어렸을 때 이 드라마를 보고 두 사람의 달콤한 생활에 충격을 받았다. 이 둘은 아침부터 밤까지 키스를 하고 장소를 가리지 않고 '사랑해'라는 말을 되풀이했다. 두 사람의 사랑 넘치는 행동은 첫째 타비타와 둘째 애덤이 태어난 후에도 변하지 않았다. 그들의 사이를 갈라놓으려 하는 엔도라사만다의 어머니와 세리나사만다의 사촌가 돌아가며 방해 공작을 펼쳐도 두 사람은 눈썹 하나 까딱하지 않고 사랑을 더욱 키워 갔다. 부모의 곁을 떠난 인간과 마녀라는 이방인인 두 사람이 오직 자신들의 사랑만 의지해 새롭게 독자적인 '가족'을 만들어 가는 모습이 너무나도 눈부셨다.

어린 나는 키스의 횟수는 제쳐 두고라도 '이런 가정을 만들고 싶다. 이렇게 멋진 가족이고 싶다'라고 늘 생각했다.

그다음 소년기에 내가 동경했던 것은 《초원의 집》에 등장한 잉걸스 가족이었다. 《초원의 집》은 로라 잉걸스 와일더의 자전적 소설을 바탕으로 제작된 미국 텔레비전 시리즈다. 일본에서는 1975~1982년에 NHK에서 방영되었고, 그 후에도 몇 번인가 재방송된 인기 시리즈다.

아버지인 찰스가 아무튼 표현하기 힘들 만큼 멋있었다. 가족을 헌신적으로 사랑하고 근면 성실하다. 결코 포기를 모르고, 가난을 부끄러워하지 않으며, 진정한 프라이드를 가진 정의를 따르는 불굴의 사나이다. 가난한 환경에 놓여 있으면서도 아이들을 여러 명 입양해 많

은 아이들을 훌륭하게 키워 낸다. 찰스의 아이들에 대한 엄격하면서도 너그러운 교육 자세는 볼 때마다 감탄했다.

'저런 아빠가 있었으면 좋겠어! 아니 저런 아빠가 되고 싶어!'

아버지가 세상을 일찍 떠나고 가족 단위가 3으로 줄어들었던 당시의 내게는 황홀할 정도로 이상적인 모습이었다. 《초원의 집》은 서부 개척 시대의 이야기다. 동부에서 살던 잉걸스 가족도 무일푼으로 아는 사람 하나 없는 서부로 이주한 개척자다. 낯선 토지에 뿌리를 내리고 하나부터 열까지 자기 가족들만의 역사를 만들어 가기 시작하는 잉걸스 가족의 모습이 어딘가 신흥 주택지로 이사한 코지마 가족과 겹쳐 보였던 것 같다.

이렇게 내가 우상으로 여겼던 '가족'의 상을 꼽다 보면 어느새 외국 '가족'의 상이 되어 버린다. 해외에서는 아이가 어른이 되면 독립하는 것을 당연하게 여긴다. 아이는 가정을 가지면 생가를 떠나 독립해야 한다. 자립이란 경제적으로도 생리적으로도 집을 나누는 것이다. 하지만 왜인지 지금까지도 국내 안방 드라마에서는 그런 현대적인 '가족'의 모습이 투영되지 않고 있다. 그래서 《사자에 씨》와 일본 대가족 드라마에는 언제나 위화감을 느끼곤 했다.

하지만 21세기 들어서 나는 '이것이야말로 쇼와 시대가 아닌 헤이세이 시대의 가족이다!'라고 기뻐 놀랄 만한 가족을 만나게 된다. 그때 나는 가족 단위가 3인 세대에서 살고 있었다.

일본에서 만들어진 마음에 드는 '가족'은 《짱구는 못말려》1992~의

짱구네 가족이었다. 2001년에 초등학교 저학년이었던 아들과 우연히 《짱구는 못말려 극장판: 어른 제국의 역습》을 본 후 나는 짱구네 집에 맹렬하게 빠져들었다. 짱구네 가족은 아빠 신형만노하라 히로시, 엄마 봉미선노하라 미사에, 짱구노하라 신노스케, 여동생 짱아노하라 히마와리와 강아지 흰둥이시로로 이루어진 핵가족이다. 평소에는 늘 서로 한심하게 싸우지만 가족에게 위기가 닥쳤을 때는 강아지 흰둥이까지 마음을 합쳐 굳게 뭉쳐서 가족을 지키기 위해 어떤 어려움에도 굴하지 않고 맞서 싸운다. 짱구 아빠 신형만 씨는 멋있다! 엄마인 봉미선 씨는 씩씩하다! 평소의 말과 태도뿐만이 아니라 어떤 일이 생겼을 때 가족을 위해 얼마나 나서서 행동할 수 있을까? 이런 새로운 가족의 모습이 거기에 있었다. 특히 영화판에 그려진 그들의 가족 사랑은 늘 감동적이었다. 같은 핵가족의 선배격인 《도라에몽》 극장판에서는 진구네 가족이 아이들을 위해 싸우는 모습을 보여 주지 않는다. 하라 케이이치 감독이 그리는 짱구네 가족은 완전히 새로운 가족을 제안하는 것 같다.

헤이세이 시대의 가족은 자녀가 한 명인 가정이 많다. 코지마 히데오의 집도 그랬다. 이때의 가족 단위는 3이었다. 3명인 가족으로는 진구네 가족은 될 수 있어도 잉걸스 가족이나 짱구네 가족과는 가깝지 않다.

'가족'의 숫자가 전부는 아니지만 3명과 4명에는 가족 구조와 서로에게 미치는 영향력, 가족이 내뿜는 에너지의 총량이 다르다. 《짱

구는 못말려》에서도 짱아가 태어난 후부터가 단연 활기 넘치고 더 재미있다.

둘째가 생기고 난 뒤 나의 '가족'도 4명으로 늘어 겨우 쇼와 중기의 전형인 핵가족이 되었다. 하지만 드라마와 픽션의 이상적인 가족상을 동경해 온 나는 실제 세계에서는 아직 만족할 만한 아버지 역할을 잘 해내지 못하고 있다. 일 하느라 바빠서 아직 목표로 삼은 찰스 잉걸스의 경지까지는 이르지 못했다. 우상에 의지하지 않고 나만의 진짜 '가족의 초상'을 남길 수 있게 되는 건 과연 언제일까? 우리 집 아이들은 나와는 다르게 '우상 숭배'가 아닌 자신의 실제 '가족'을 꿈꾸며 미래를 살아가기를 바랄 뿐이다.

세상을 더 좋은 곳으로 만들기 위해서는 사회의 최소 단위인 '가족'을 소중하게 여기는 방법밖에 없다. 세계는 결국 '가족'의 집합체 콜로니이기 때문이다.

(2007년 10월)

첫사랑이 찾아오는 길 ~
내가 사랑한 유리 안느

《울트라 세븐》
배우 히시미 유리코

누구나 첫사랑의 경험이 있을 거라 생각한다. 왜냐하면 첫사랑은 이 세상에서 살아갈 생명을 받은 후 처음 하는 사랑이며, 사람이 어른이 되는 과정에서 꼭 필요한 첫 번째 통과의례이기 때문이다. 첫사랑이 없다면 연애나 실연은 물론이거니와 결혼이나 이혼도 경험할 수 없다. 그렇다면 첫사랑이란 대체 어떤 단계의 사랑을 가리키는 걸까?

　서로의 인격을 이해한 상태에서 '서로를 생각하는' 마음을 누리기 시작한 고도로 열정적인 시기의 사랑을 말하는 걸까? 아니면 이성에 어렴풋한 관심을 가지기 시작할 무렵의 치기 어리고 제멋대로인 동경을 첫사랑이라고 부르는 걸까? 그 거칠고 난폭한 표현을 첫사랑이라고 부른다면 내게 있어 첫 번째 사랑, 그 징후가 찾아온 것은 겨우

4살 때의 일이다.

1967년 가을, 나는 평생 잊을 수 없는 한 여성을 만났다. 다만 그 사람은 현실에는 존재하지 않는 텔레비전 드라마 속 등장인물이었다.

그 여성은 바로 유리 안느. 《울트라 세븐》1967~1968년에 등장하는 울트라 경비대의 홍일점, 히시미 유리코가 연기한 안느 대원이었다.

나는 쓰부라야 프로덕션●의 성지 소시가야오쿠라에서 태어났다. 첫 울음을 터트린 곳은 소시가야오쿠라 전철역 앞에 있는 코노병원으로 고지라와 울트라맨 시리즈를 촬영했던 기누타 촬영소현 도호 스튜디오가 바로 코앞이었다. 2살 정도까지 소시가야에 있는 집에서 살았는데, 당시에는 집 근처에서 자주 촬영을 했었다고 한다. 내가 《울트라 세븐》에 끌리는 것은 소시가야로나 기누타 상점가, 세타가야 구립체육관 등 어린 시절 체험했던 그리운 풍경도 영향을 끼치고 있는지 모른다.

아무튼 《울트라 세븐》의 수준은 이상하게 느껴질 정도로 높았다. 공상과학 영화급의 SF 고증, 기계 담당, 코스튬, 소도구에 이르는 세세한 부분까지 공을 들여 만들어진 드라마였다. 오키나와 출신의 각본가 긴죠 데쓰오와 우에하라 쇼조를 중심으로 한 주제가 확실한 시나리오, 짓소지 아키오 감독의 전위적인 연출, 나리타 토루 디자이너의 세련된 우주인과 로봇 디자인, 그리고 세계적인 쓰부라야 프로

● 영상 작품을 기획 제작 배급하는 회사로 울트라맨 시리즈를 제작했다.

덕션의 특수촬영 기술까지. 시대적으로도 《울트라 세븐》의 세계관과 디자인 콘셉트, 글로벌라이제이션은 때마침 개최된 1970년 오사카 만국박람회와 상당히 겹치는 부분이 있었다. 《울트라 세븐》이 내게 남긴 미래 감각은 그대로 만국박람회의 주제인 '인류의 진보와 조화'로 이어졌다.

일요일 저녁 7시가 되면 괴수를 좋아하는 우리는 마른침을 삼키며 텔레비전 앞에 모였다. 《울트라 세븐》은 《울트라맨》과 마찬가지로 익숙한 '다케다! 다케다! 다케다!'를 외치며 시작했다협찬하는 회사가 다케다제약 한 곳이었다. 그런데 깜짝 놀랄 장면이 펼쳐졌다! 시작은 같았지만 《울트라맨》과는 스타일이 전혀 달랐다. 주제는 '침략'이었다. 매회 괴수가 아닌 우주인이 등장했다. 이야기는 일상이 비일상으로 변하는 미스터리 형식이었다. 그중에는 무서워서 중간에 보기를 단념했던 에피소드, 외계인이 전혀 등장하지 않는 난해한 에피소드도 있었다. 또 외계인의 '침략'에는 매번 다양한 정치적 사정과 배경이 있고, 그 뒤에는 전쟁 후 일본 민족의 존재 방식, 일본 안보 문제와 얽혀 있는 민족주의 등이 그려졌다. 전작인 《울트라맨》이 가볍게 보일 만큼 강경하고 무거운 내용을 담고 있었다. 침략을 단순한 재해로 여기지 않고, 파괴가 아닌 다른 문화와의 갈등과 전쟁을 그리고 있었던 것이다. 《울트라 세븐》은 그 시대의 크리에이터가 영혼을 담아 만든 그 시대에만 탄생할 수 있었던 보석 같은 프로그램이었다고 말할 수 있다.

그렇다고는 해도 어린이였던 나는 당시 다른 아이들처럼 그렇게 어려운 주제에는 흥미가 없었다. 적어도 리얼타임으로 봤던 시절에는 그랬다. 어린이들은 모두 울트라 세븐과 캡슐 괴수, 외계인, 울트라 경비대 메카군울트라호크, 포인터, 비디오실버 쪽에만 열중했다. 영국에서 제작한 SF 텔레비전 시리즈 《선더버드》1965~1966년를 닮은 울트라 경비대의 출격 장면은 언제 봐도 멋있었다. 처음에는 그렇게만 느끼던 것이 몇 회가 지나 회를 거듭할수록 히어로가 아닌 안느 대원에게 마음이 끌리게 되었다. 그녀는 이전 작품들에 등장했던 구색을 맞춘 히로인과는 달랐다. 프로그램 안에서 안느 대원의 존재감은 세븐보다도 울트라 경비대보다도 컸을 정도다. 산뜻하면서도 귀여웠고, 때로는 냉정한 모습과 섹시한 면모도 살짝 보여 주었다. 무엇보다 웃는 얼굴에 힘이 있었다. 울트라 경비대 제복이나 메디컬 스태프의 간호복을 입다가도 퇴근 후에는 60년대의 최첨단 패션이나 수영복을 입고 등장하기도 했다. 그때마다 볼을 붉히며 텔레비전에 딱 붙어서 보곤 했다. 그것이 첫사랑인 줄도 모르고.

당시 4살에 불과했던 내가 안느 대원에게 관심을 가지기 시작한 것은 6화 '다크존' 무렵부터였다. 방랑 우주인 페갓사 성인이 등장하는 회다. 페갓사 성인이 나온 유명한 스틸 사진이 있다. 화장대 앞에서 머리를 빗는 안느 대원. 그 뒤에서 금방이라도 덤벼들 것 같은 페갓사 성인. 안느 대원은 그 사실을 눈치채지 못하고 있는 사진이다. 사실 프로그램에서 그런 장면은 나오지 않는다. 어디까지나 홍보용

으로 촬영한 사진이지만 괴수도감이나 잡지에는 그 사진이 자주 사용되었다.

'위험해! 안느! 뒤에 우주인이 있어!'라는 감정과는 별개로 내 안에는 설명할 수 없는 기분이 싹텄다. 그 사진을 볼 때마다 나는 항상 얼굴이 붉게 물들었다. 당시에는 왜 그런지 알지 못했다. 지금 생각해 보면 그것은 처음으로 '여성'을 인식한 순간이었기 때문인지도 모르겠다. 그 후 프로그램에서 안느 대원을 볼 때마다 몸이 뜨거워졌다. 그것이 나의 첫사랑, 모든 연애의 기원은 아니었지만.

그 감정이 현저하게 드러났던 것은 아이러니하게도 최종화인 〈역사상 최대의 침략후편〉이었다. 보는 동안 나도 모르게 눈물이 멈추지 않았다. 세븐인 단이 지구를 떠나는 쓸쓸함과 프로그램이 끝났다는 상실감보다 안느를 볼 수 없게 된다는 슬픔이 분명 더 컸다.

내가 동경하던 배우 히시미 유리코는 《울트라 세븐》을 마친 후 70년대에 들어서면서 영화 《망팔무사도》1973년와 텔레비전 드라마 《플레이 걸》1973년 등에서 섹시 배우로 이미지 변신을 시도했다. 물론 안느 팬이었던 소년에게는 새로운 세계로 진출한 히시미 유리코의 모습을 볼 기회가 없었다. 2005년에 DVD화된 《망팔무사도》를 구입했지만 아직도 끝까지 보지 못하고 있다. 영화는 재미있었지만 히시미 유리코의 대담한 노출 신만은 정면으로 볼 수 없었다. 내 안의 히시미 유리코는 영원히 안느 대원이다. 그래서 어렸을 적에 동경했던 안느의 이미지를 망가트리고 싶지 않은 것인지도 모르겠다.

그런 내게도 전환기가 찾아왔다. 《울트라 세븐》 탄생 30주년 기념의 해인 1997년, 히시미 유리코의 사진집 『안느에게 보내는 편지』가 발행된 것이다. 거기에서 나는 히시미 유리코의 풍만하고 산뜻한 누드 화보를 볼 수 있었다. 그리고 문득 깨달았다.

'히시미 유리코는 언제까지나 안느 그 자체다. 안느 대원은 히시미 유리코다. 내가 좋아했던 첫사랑은 안느 대원이면서 히시미 유리코 본인이었다'라고.

『안느에게 보내는 편지』를 끝까지 본 다음 어린애 같던 마음은 가볍게 날아가 버렸다. 그 책에는 다양한 업계 사람들로부터 받은 '안느 대원'을 향한 적나라한 내용의 러브레터가 게재되어 있었다. 일본 전국에 그녀를 사랑한 소년 아니, 남자들이 아직까지도 그녀에게서 벗어나지 못했다는 것을 알게 된 것이다. 나는 그 순간부터 여러 인터뷰에서 이렇게 대답하게 되었다.

"제 첫사랑의 상대는 안느 대원입니다."

오시이 마모루 감독의 최신작인 옴니버스 영화 《진여 입식사열전》의 시사회가 롯폰기에서 열렸다. 친구인 가미야마 켄지도 에피소드 한 편의 감독을 맡았다. 그런데 오프닝 에피소드 〈금붕어 공주 벳코아메의 유리〉에서 히시미 유리코가 32년 만에 영화 주연을 맡았다는 것이 아닌가. 게다가 히시미 유리코 본인이 무대 인사에 참석한다고 한다! '이것은 반드시 봐야 한다! 꼭 가야만 해!'

어떻게든 안느 대원을 만나고 싶었던 나는 가미야마 감독에게 간

절한 편지를 보냈다.

'무대 인사 때 가능하다면 히시미 씨를 소개해 주세요!'

시사회 당일, 메가폰을 잡은 오시이 마모루 감독도 무대 인사를 하면서 쑥스러운 표정으로 '안느 대원은 제 동경의 대상이었습니다' 라고 고백했다. 오시이 감독의 만감이 교차하는 그 말에 왜인지 내 가슴도 뜨거워졌다. 원래라면 내가 직접 본인에게 전해야 하겠지만 오시이 감독이 내 마음을 대변해 준 것 같은 기분이 들어서 묘하게 안심이 되었다. 안타깝게도 대기실에서의 만남은 성사되지 못해 직접 인사하지는 못했지만 40년의 세월이 지난 뒤 나는 첫사랑의 인물을 만날 수 있었다. 가공의 픽션이 아닌 실존하는 여성으로. 내 첫사랑의 여성은 분명히 실존했고, 매력적인 웃음도 여전했다.

《울트라 세븐 X》라는 프로그램이 시작한,《울트라 세븐》탄생 40주년의 가을, 44살이 된 나는 감사의 마음을 담아 40년 전에 보냈어야 할 안느에게 보내는 러브레터를 쓰고 있다.

나의 첫사랑이 찾아온 길. 그 길을 되돌아가 보면 그 출발 지점에는 지금도 안느가 있다.

(2007년 12월)

만화! 망가! MANGA! ~
어느 날 밤의 이야기

『2001+5 SPACE FANTASIA ANTHOLOGY 2001夜物語 原型版』
호시노 유키노부

눈앞에 키보드가 있다. 지금 당장 'まんが망가'라는 단어를 컴퓨터에 입력한 다음 그것을 문자 변환해 보기 바란다. 자, 컴퓨터 화면상에 어떤 문자가 표시되는가. '만화漫画'인가 혹은 '망가マンガ'인가 그것도 아니면 'MANGA'인가. 그렇다. 만화라는 하나의 단어도 그 표기를 한 자나 카타카나, 로마자로 변환해 보면 만화라는 단어가 가진 의미 자체가 변화하는 것에 놀랄 것이다.

지금은 상상조차 할 수 없는 일이지만 옛날 '만화'에는 시간 감각이 없었다. 전쟁 전의 '만화'는 풍자만화가 주류인데다 1컷이나 4컷 만화뿐이었다. 현재와 같은 연재 형태가 된 것은 전쟁이 끝난 후부터였다. 그러므로 당시 '만화'에는 이야기조차 없었다. '만화'에 스토리

가 정착한 것은 현대 만화의 조상, 데즈카 오사무의 등장 이후였다.

머지않아 '망가'는 다양한 작가성과 사회성을 반영한 만인의 오락이 되어 언제부터인가 '소설'을 능가하는 서브컬처로 성장했다. 그 후 '소년만화'에 어른을 대상으로 연출한 '극화'나 '소녀만화'가 합류하면서 폭넓은 '망가' 문화가 만들어져 세계로 전해졌다. 바다를 건넌 '망가'는 이국의 땅에서 높은 평가를 받으며 이윽고 'MANGA'가 되었다.

생각해 보면 나는 만화 주간지를 거의 읽지 않은 어린이였다. 비교적 종이질이 좋고 컬러 페이지가 많았던 월간지 「우리들」과 「모험왕」은 샀던 기억이 있지만, 주간지는 거의 구독하지 않았다. 주간지 특유의 그 종이 질감이 싫었기 때문이다. 애초에 읽고 나면 버린다는 전제로 만드는 주간지라서 재생 종이가 의도적으로 사용되었겠지만 나는 그 만화 주간지의 종이가 마음에 들지 않았다. 특히 빨강과 초록, 주황, 노랑 같은 그 알록달록한 색이 싫었다. 가끔 가는 이발소나 식당, 병원의 대기실에 놓여 있는 손때가 묻어 지저분하고 변색된 너덜너덜해진 주간지에는 혐오감마저 느꼈다. 그런 이유로 아무리 보고 싶은 주간지 연재만화가 있어도 최대한 보지 않으려고 노력했고 몇 개월 후에 출간되는 코믹판을 구입한 다음에 읽었다. 하나로 모은 다음 가필해서 깔끔하게 장정된 영구 보존판 단행본이야말로 나에게 있어 '망가' 그 자체였다. 그 취향은 중년이 된 지금도 변함없다.

망가와 처음으로 만났던 작품으로는 『타이거 마스크』와 『내일의 죠』 같은 가지와라 잇키 원작의 스포츠 근성 만화가 일순위로 떠오른

다. 내 유년기 시절에 모두가 푹 빠져 있던 대표적인 만화다. 초등학교에 들어가면서 텔레비전에서 방영된 특촬물의 영향으로 모두의 관심이 히어로물로 이동했다. 그중에서도 이시노모리 쇼타로의 『사이보그 009』와 『가면 라이더』에 푹 빠졌다. 동시에 난센스 개그 만화인 『천재 바카본』2007년에 탄생 40주년에도 한 차례 빠졌다. 이 나이가 된 지금도 눈을 감고 바카본의 아빠 그림을 그릴 수 있을 정도다. 그 후 중학생이 되면서 『우주전함 야마토』의 영향으로 마쓰모토 레이지에 열중했다. 『은하철도 999』와 『사나이 오이돈』 등 마쓰모토 레이지의 작품을 전부 모을 정도로 좋아했었다. 그 무렵에는 교과서나 노트 모퉁이에 메텔만 줄곧 그렸던 기억이 난다. 고등학교에 올라가자 이번에는 일본인 같지 않은 그림을 그린 데라사와 부이치의 『코브라』에 빠졌다. 단행본 테두리가 연필 가루로 새까맣게 될 정도로 코브라를 베껴 그리기도 했다. 대학교에 들어간 후로는 더욱 어른 취향의 작가를 찾아 오토모 가쓰히로, 사이간 료헤이, 사카구치 히사시, 이타하시 슈호에 심취했다.

대학 졸업 후 사회인이 된 나는 게임 회사에 들어갔다. 그해 여름, 출퇴근이 힘들다는 이유로 고베의 오카모토라는 곳에서 하숙하기로 했다. 내게는 태어나서 처음으로 혼자 생활하는 것이었다. 물론 식사는 하루 세 끼 모두 외식이었다. 매일 바꿔 가며 돈가스 덮밥이나 정식을 파는 가게를 전전했다. 아이러니하게도 나는 그런 생활을 하는 와중에 그렇게나 싫어하던 만화 주간지에 손을 뻗게 되었다. 그것도

소년 주간지가 아닌 「빅 코믹」 같은 청년 만화지였다. 덮밥을 퍼먹으면서 나는 우라사와 나오키와 히로카네 켄시 같은 새로운 재능들을 만났다. 그리고 같은 시기에 혼자 살게 된 것을 계기로 또 한 사람의 재능과도 만나게 된다.

하숙을 하던 당시 본가에서 가지고 온 것은 침대와 스테레오, 자전거, 이렇게 세 가지뿐이었다냉장고와 세탁기는 하숙집에 있었다. 가끔 일찍 퇴근했다고 해도 집에는 텔레비전이 없어서 시간을 보내기 위해서는 헤드폰으로 음악을 듣는 정도밖에 할 수 없었다. 나는 다른 사람들보다 외로움을 잘 탔기에 잠들지 못하고 밤마다 하숙집에서 빠져나와 동네를 산책했다. 처음 맞았던 여름에는 에어컨조차 없었기 때문에 더워서 실내에 있을 수 없었던 이유도 있다. 내가 살았던 곳은 한큐 오카모토 역과 JR당시에는 국철 셋쓰모토야마 역의 중간에 자리한 고층 맨션이었다. 오카모토 역 쪽과 셋쓰모토야마 역 쪽 가까이에 기적적으로 늦게까지 운영하는 서점이 몇 곳 있었다. 당시에는 지금처럼 편의점이 곳곳에 생기지 않았기 때문에, 나는 불빛에 이끌리는 여름 벌레처럼 서점으로 끌려들어 갔다. 바로 그랬던 때였다. 내가 평생 잊을 수 없는 만화를 만났던 것은.

외로움을 떨치기 위해 들렀던 작은 서점의 서가에서 나는 한 '망가'의 제목에 눈길이 멈췄다. 그 제목이 내가 좋아하는 영화를 연상시켰기 때문이다. 잠들지 못하던 한여름 밤, 나는 책장에서 그 '망가'를 꺼내 팔랑팔랑 페이지를 넘겼다. 그것은 바로 호시노 유키노부의

『2001 SPACE FANTASIA』였다.

　굉장한 충격이었다. 『2001 SPACE FANTASIA』는 '망가'가 아닌
어른을 위한 하드 SF 작품이었다. 그림의 치밀함과 디자인 센스, 영
화적인 레이아웃 등이 훌륭했을 뿐만 아니라 그 강경하고 실제 같은
내용에도 놀랐다. 『2001 SPACE FANTASIA』는 아이작 아시모프의
과학 고증, 아서 C. 클라크의 서정성, 로버트 A. 하인라인의 헤로이즘
에 레이 브래드버리의 판타지 색채까지 모두 모아 놓은 작품이었다.

　'세상에 이런 망가도 있단 말인가!' 거의 잊고 있었던 SF 혼이 내
안에서 다시 불붙었다.

　그때부터 나는 호시노 유키노부의 망가를 찾아 읽기 시작했다. 지
금처럼 인터넷 옥션도 없던 시절이었다. 나는 오타쿠 숍이나 헌책방
을 돌면서 호시노 유키노부의 작품을 찾아 헤맸다.

　그의 작품은 엔터테인먼트인 동시에 아트이자 철학이기도 했다.
몇 백만 부가 팔리는 만화 주간지에서 마이너한 월간지로 발표 지면
을 옮긴 후부터 더욱 높은 품격의 작품으로 연재를 이어 가는 그의 숭
고한 자세에 당시의 나는 감동받았다. 패밀리 컴퓨터닌텐도에서 1983년에
발매한 가정용 게임기 붐이 일어나고 있던 주류의 그늘에서 마이너 시장
의 게임을 만들어 내던 당시의 자신에게 호시노 유키노부의 모습을
투영했던 것인지도 모른다.

　일본 만화가 세계에서 'MANGA'로 알려진 것은 결코 편집부가 주
도해서 의도적으로 창작한 상업 만화 덕분이 아니었다. 그 그늘에서

호시노 유키노부와 모로호시 다이지로아이러니하게도 두 사람 모두 점프 연재로 데즈카상을 수상했다 같은 고고한 작가들의 착실한 집필 활동이 이어졌던 것 이외에 다른 원인을 찾기 어렵다.

현재 일본을 대표하는 수출 문화로 MANGA와 게임이 자주 거론된다. 망가는 '만화'→'망가'→'MANGA'라는 홉, 스텝, 점프의 단계를 거쳐 큰 비약을 실현했다. 반면 'Computer Game'은 일본에서 '텔레비전 게임'이 되었고, 'Video Game'으로 아타리 쇼크● 이후 세계에 다시 침투했다. 하지만 국내 '게임'은 '게임'이고 해외에서도 'GAME'은 'GAME' 그대로이다.

왜 일본에서 만들어진 '게임'은 'MANGA'가 되지 못하는 것일까. 그것은 '텔레비전 게임'이 여전히 시장 주도형 상품이기 때문일 것이다. '망가' 중에는 '어린이 망가'라는 차별과 규범을 깨면서 예술과 철학의 영역에 달한 '작품'도 있다. 호시노 유키노부 같은 작가들의 'MANGA'는 소설도 영화도 아닌 'MANGA'로밖에 표현할 수 없는 유일무이한 '작품'이다. 그렇기 때문에 세계 기준의 'MANGA'라는 칭호를 부여받을 수 있었다.

그런 호시노 유키노부의 『2001 SPACE FANTASIA』 원형판이 무려 A4 사이즈라는 대형 판형으로 고분샤에서 출간되었다. 아직 접하지 못한 사람이 있다면 부디 한번 찾아봤으면 한다. 만화책 중에도 일

● 1982년 미국의 연말 판매전에서 가정용 게임기 판매량이 부진했던 일.

회성 소비로 끝나지 않는 마음에 남는 작품이 있다는 것, 평생 소중하게 남겨 두고 싶은 작품이 있다는 것을 느껴 봤으면 한다.

20년 만에 『2001 SPACE FANTASIA』 원형판과 마주했다. 신기하게도 그 여름밤과 다르지 않은 한없는 용기를 받았다. 종이와 펜만으로 그려 낸 겨우 스무 밤의 이야기는 당시 당해 낼 리 없었던 서구 영화의 거인 《2001: 스페이스 오디세이》를 능가할 정도의 완성도로 상업 만화에만 의존하던 만화계의 상식을 뒤엎었다. 그런 평가를 받기까지 너무 많은 시간이 걸렸다고는 생각하지만 호시노 유키노부는 일본 문화의 속박에서 벗어나 '망가'를 한 단계 더 높인 'MANGA'의 차원으로 끌어올렸다. 그 위대한 업적에 그저 감동하며 따를 뿐이다.

지금 나는 컴퓨터 키보드에 손가락을 올려 두고 있다. 지금부터 '게임ゲぃむ'을 어떤 문자로 변환할까 생각하고 있다. 그것은 긍정적인 '예몽芸夢'일까 부정적인 '영무迎無'●일까. 아니면 여전히 '텔레비전 게임' 그대로일까.

나의 '잠들지 못하는 밤의 이야기'는 계속될 것 같다.

(2008년 2월)

● 芸夢과 迎無는 히라가나 げぃむ게이무에서 한자 변환 가능한 문자다. 사전에 등재된 단어는 아니지만 예술적인 꿈, 맞이할 것이 없다는 의미를 담아 저자가 한자 의미를 그대로 표현한 단어다.

대중은 블레런의 꿈을 꿀까?

《블레이드 러너》
리들리 스콧 감독

'엉망진창이다! 소름끼친다! 혼란 그 자체다!'(뉴욕 타임스)

'마치 SF로 만든 포르노 영화 같다! 선정적이지만 무정하다'

(더 스테이트 & 더 콜롬비아 레코드)

이것은 약 30년 전에 공개된 한 영화에 대해 당시에 쏟아진 비평의 일부이다. 이렇게나 신랄하게 헐뜯긴 영화는 대체 어떤 영화일까? 이 코멘트만 읽는다면 누구나 그런 호기심이 생길 것이 틀림없다. 그런데 이 영화의 제목을 아는 순간 아마도 이런 의문은 분노로 바뀔 것이다.

이 영화는 지금은 컬트영화로 전 세계에 튼튼한 팬덤을 가지고 있

고, 이후 영상 작가들에게 큰 영향을 준 SF 영화의 금자탑,《블레이드 러너》다. 내 마음속에서도 항상 올 타임 베스트 10에 랭크되어 있는 엄청나게 좋아하는 영화 중 하나다. 많은 크리에이터들과 마찬가지로 이 영화와 만나지 않았다면 지금의 나는 없었을 거라고 생각한다.《블레이드 러너》는 꿈이나 픽션과는 다른 현실 감각을 띤 미래상을 구현해 준 작품이다.

　지금은 전 세계 사람들이 높이 평가하는《블레이드 러너》지만 불명예스러운 공개 당시의 일에 대해 아는 사람은 의외로 적다. 처음에 소개한 평론가들의 평은 물론이거니와 마음 따뜻해지는 오락 영화를 좋아하던 당시 관객들도 난해하고 암울한《블레이드 러너》에 냉담했다. 너무나 첨예하고 철학적인 주제를 다루었기에 대중에게도 너무나 빨리 찾아온 영화였던 것이다. 흥행 부진은 미국보다 일주일 늦게 개봉한 일본에서도 마찬가지였다. 개봉하자마자 금세 내려졌을 정도였다. 그런 이유로 당시 내 주변에는《블레이드 러너》를 본 사람이 거의 없었다. 인터넷도 없던 시절의 일이라《블레이드 러너》의 흥분을 공유할 기회가 없었다. 그래도 비디오 보급과 함께《블레이드 러너》는《스타워즈》나《스타트렉》등 스페이스오페라 SF와는 다른 특별한 영화로 정착했다. 좋아하는 사람은 하염없이 도취되었을 정도로 취향을 타는 영화였다. 그야말로 컬트영화의 선구였다. 마니아들은 언제부터인가《블레이드 러너》를 '블레런'이라고 부르고 있었다.

　'블레런'이 공개된 때는 1982년 여름으로, 당시 나는 대학교 1학년

이었다. 대대적인 홍보를 한 영화가 아니었던 탓인지 조용하게 개봉했다. 나는 오사카 우메다의 텅 빈 영화관에서 '블레런'을 혼자서 봤다. 당시 '블레런'을 극장에서 보는 일이 가능했던 많은 사람이 그랬듯이 나는 잠시 압도당했다. 이야기와 주제보다는 화면에 펼쳐진 미래 감각에 몸이 떨렸다. 카오스 같은 잡탕 세계의 모습을 그렸는데도 불쾌감은 전혀 느껴지지 않았다. 그것은 근미래 SF에서 흔히 볼 수 있었던 황폐하거나 세기말적인 모습과는 달랐다. 느와르 영화의 특징인 적막하고 고요한 감각도 없었다. 어찌된 일인지 '블레런'의 세계에는 생명감이 흘러넘쳤다. 거리와 교통, 사람들의 패션, 간판, 소품에 이르기까지 합리성과 테크놀로지가 위화감 없이 디자인되어 조화롭게 융합되어 있었다. 지역과 국가만이 아니라 시간을 초월한 문화가 한 곳에 공존했다. 그 조화는 아름다웠다. 생과 사를 느끼게 하는 그늘조차도 빛나 보였다. 이런 거리에서 살아 보고 싶다. 이런 미래라면 살 수도 있지 않을까? 이런 세계라면 살아갈 수 있어! 캐릭터가 아닌 영화의 세계관에서 이런 두려움을 느낀 것은 《2001: 스페이스 오디세이》 이후 처음이었다. 내게 있어 '블레런'에서 만들어진 이세계異世界는 새로우면서도 그리운 마음속의 풍경에 가까웠다.

2007년, '블레런' 25주년을 축하하며 궁극의 스페셜 DVD가 발매되었다. DVD 발매에 맞춰 '블레런' 관련 상품 몇 가지도 출시되었다. 나는 5장짜리 DVD와 3장짜리 애니버서리 CD, 파이널 컷의 부분을 추

가 재편집한 메이킹 도서를 샀고, 마무리로 원작인 필립 K. 딕의 『안드로이드는 전기양의 꿈을 꾸는가?』를 다시 읽으며 혼자 '블레런' 축제에 흥겨워했다.

또 DVD 발매를 기념하며 《블레이드 러너 파이널 컷》이 극장에서 개봉했다. 오사카 우메다 부르크7과 신주쿠 발트9에서만 한정 상영되었다. 영화관에서 '블레런'을 본 것은 처음 개봉했던 당시와 몇 년 후 교토에서 《터미네이터》와 3편의 영화를 함께 상영할 때 봤던 것 정도다. 아마도 이번이 앞으로는 다시없을 마지막 극장 체험일 것이다. 한창 〈메탈 기어 솔리드 4〉를 제작하던 기간이라 시간을 따로 낼 수 없는 상황이긴 했지만 큰마음 먹고 신주쿠에 있는 발트9로 걸음을 옮겼다.

발트9는 시네마 콤플렉스다. 그 이름 그대로 9개의 작은 상영관에서 다양한 영화를 바꿔 가며 상영한다. 티켓 판매소는 한 곳뿐이다. 시험 삼아 "블레런 1장 주세요"라고 직원에게 말해 보았다. "네에?" 직원은 내 주문의 의미를 알아듣지 못하고 정중하게 되물어 왔다. 역시 젊은 여성에게 '블레런'이란 명칭은 아직 알려지지 않은 모양이다. 이번에는 상영작 리스트와 5관을 손가락으로 가리키며 "블레런 1장 주세요"라고 다시 말했다. 그제야 겨우 이해한 모양이었다. 티켓을 받아 마음을 다잡고 5관으로 향했다.

상영관 안에는 나 같은 3~40대 '블레런' 팬들로 가득했다. 퇴근 후에 온 것으로 보이는 직장인, 누가 봐도 업계 사람으로 보이는 사람들,

또 오타쿠를 벗어나지 못한 풍채의 중년들이 있었다. 첫 개봉 당시에는 아직 10대 혹은 20대였을 그들도 지금은 각자 나름의 사회성을 두른 장년의 관록이 묻어나는 모습이었다. 소수이기는 하지만 그런 '블레런' 세대에게 이유도 모른 채 끌려온 젊은 여성의 모습도 보였다. 어째서인지는 모르지만 상영관 안에서는 이야기하는 소리나 기침소리가 전혀 들리지 않았다. 함께 온 커플조차도 침묵하고 있었다. 영화가 시작되기 전 상영관 안은 다른 곳에서는 느낄 수 없는 독특한 긴장감이 떠돌았다. 모두가 아직 아무것도 비치지 않는 앞쪽 스크린을 조용히 응시하고 있었다. 단거리 달리기나 F1 레이스 출발 전과 비슷한 정적이 흐르고 있었다. 그리고 《블레이드 러너 파이널 컷》이, '블레런'의 마지막 상영이 시작되었다.

'블레런'의 타이틀 로고가 나온 순간에는 모두가 동시에 한숨을 쉬었다. 기분 좋은 긴장감 속에서 눈 깜짝할 사이에 117분이 지나갔다.

데커드가 바닥에 떨어진 유니콘을 주워 들고 엘리베이터가 닫혔다. 반젤리스의 음악을 배경으로 엔드 롤이 올라가면서 상영이 끝났다. 내 마음은 벅찼다. 아직 머릿속에는 로이 배티의 마지막 대사가 울리고 있었다. 마지막 상영은 끝났지만 마음속에서는 아직 상영이 이어지고 있었다. 그런데 불이 켜진 순간 관객은 아무 말도 하지 않고 출구로 향했다. 박수도 환성도 없었다. 조금 김이 빠졌다. 이렇게 조용한 퇴장도 그다지 경험한 적이 없다. 어쩔 수 없이 나도 침묵의 흐름에 동참했다. 영화관을 나와 엘리베이터를 타려고 걸음을 멈췄다. 엘

리베이터 앞은 사람들로 가득했다. 그리고 관객들이 서로 열심히 이야기를 나누고 있는 모습이 보였다. '블레런'이라는 단어가 여기저기서 들렸다. 거기에서 깨달았다. 그들은 엘리베이터를 기다리는 것이 아니었다. 팸플릿 판매는 없었지만 엘리베이터 앞에 파이널 컷의 로비 컷이 걸려 있었는데, 모두 마치 미술관 작품을 보는 것처럼 그것을 한참 바라봤다. 누구 한 명 엘리베이터에 오르려고 하지 않았다. 각자 나름대로 '블레런'을 되새기고 있었다.

그들 모두가 '블레런'을 좋아했다!

인생에 있어 이렇게 많은 '블레런' 팬에 둘러싸였던 적이 없었다. 나는 이름도 모르는 '블레런' 팬들과 함께 더없이 행복한 한순간을 보냈다. '블레런'에는 여러 버전이 있지만 솔직히 무엇이라도 상관없었다. 미공개 영상도 디지털 수정도 흥미를 자아내지만 비디오나 DVD로 질릴 정도로 본 영상이다. 무엇보다 이런 시대에 영화관에서 '블레런'을 좋아하는 동지들과 '블레런'을 함께 나눌 수 있었다. 25년 전에는 절대 있을 수 없는 일이다. 그것은 감동이었다. 그것이야말로 나의 '파이널 컷'이었다.

영화관을 나오자 때마침 가랑비가 내리고 있었다. 아직 따뜻한 기운을 머금은 가을비였다. 안개비로 만들어진 스크린에서 영화 속 장면처럼 고층 빌딩들이 우뚝 솟은 모습이 떠올랐다. 사이렌 소리, 이국의 언어, 온갖 욕설이 저 멀리에서 들려왔다. 자전거를 탄 젊은이들이 정크푸드를 들고 환성을 지르며 지나갔다. 한 걸음 내밀어 길 위로 내

려왔다. 그곳은 평소의 신주쿠가 아니었다. 필립 K. 딕과 리들리 스콧이 그리고, 25년 전인 1982년에 우리들이 꿈꿨던 2019년의 로스앤젤레스가 눈앞에 있었다.

하늘을 올려다보며 숨을 들이마셨다. '블레런'의 냄새가 났다. 손을 들어 거리를 느껴 보았다. '블레런'의 감촉이 느껴졌다. 갓 만들어진 물웅덩이에 발을 넣었다. '블레런'의 체온이 느껴졌다.

우리들은 지금도 꿈을 꾸고 있는 것일까?

(2008년 4월)

야마토와 로망의 조각

《우주전함 야마토》

내가 '로망'이라는 단어에 집착하게 된 계기를 만들어 준 것은 누구나 아는 애니메이션 작품, 1974~1975년에 방영된 《우주전함 야마토》였다.

나잇값도 못하고 여전히 꿈과 로망이라는 단어에 이끌린다. 물론 꿈도 낭만도 확고한 형태가 있는 것은 아니다. 현실에 물질의 형태로 존재하지 않는다. 그러므로 아무리 그것을 좇아 추구한다고 해도 손에 넣을 수는 없다. 그 정체를 본 사람도 없을 뿐더러 10년 만에 개정된 고지엔広辞苑*을 펼쳐 보아도 그 진의를 알 수는 없다. 그것은 사람이 창조해 온 수많은 신들과 마찬가지로 사람이 미래를 살아가기 위

한 수단으로 만들어 낸 개념이기 때문이다. 그런데도 나는 꿈과 낭만이라는 애매모호한 것을 좇고 있다. 설령 이루지 못한다고 해도 추구할 목표가 있는 한 사람은 살아갈 수 있다. 꿈과 낭만. 남자의 긍지. 바꿔 말하면 '남자의 로망'이다.

내가 '로망'이라는 말에 집착하는 계기를 만들어 준 것은 누구나 아는 그 애니메이션 작품 《우주전함 야마토》다. 나중에 영화화되어 유례없는 야마토 붐을 일으킨, 예전부터 내려온 애니메이션의 흐름을 바꾼 혁명적인 작품이다. '야마토'가 없었다면 세계에서 주목을 받는 재패니메이션도 없었을 것이다. 애니메이션을 직업으로 삼는 비즈니스도 생기지 않았을 것이다. '야마토'의 영향을 받은 나를 비롯한 현역 크리에이터들도 탄생하지 않았을 것이다. 이후의 애니메이션 붐, 머천다이즈, 오타쿠 문화를 만들어 낸 선구적인 애니메이션 무브먼트. 그것이 《우주전함 야마토》다.

내게 있어 '야마토'와의 만남은 세상을 떠나신 아버지의 추억과 함께 되살아난다. 1930년에 태어나신 아버지는 도쿄 대공습의 화재 속에서 살아남은 패전 경험자 중 한 사람이었다. 병역의 나이가 되기 전에 전쟁이 끝났기 때문에 다행히 징집은 면했지만 소년이었던 아버지는 해군을 동경했다. 그 누구보다 술을 좋아했던 아버지는 손재주가 좋았던 덕분에 술자리에서 자주 전함 프라모델을 만드셨다. 아

● 일본의 대표적인 출판사 이와나미쇼텐에서 발행한 일본어 사전.

이들이 장난감을 놓는 욕실에 마련된 건식 선반에 전함 야마토의 잔해가 몇 척이고 놓여 있었던 기억이 있다.

그런 아버지가 어느 날 텔레비전 편성표에서 '야마토'라는 글자를 발견하고 말았다.

"히데오, 전함 야마토 드라마가 시작한다니 와서 보거라."

아버지는 이것저것 따지지 않고 강제적으로 텔레비전 채널을 돌렸다. 엄격한 아버지였기 때문에 반항을 하는 선택지는 없었다. 때는 1974년 10월 6일, 그렇게 초등학교 5학년인 나는 기적적으로 '우주전함 야마토' 제1화 방송을 볼 수 있었다.

그렇다고는 하지만 초등학생인 나에게 제1화 방송은 너무나도 수수했다. 끝에 가서 겨우 전함 야마토의 그림자가 슬쩍 등장하기는 했지만 제목처럼 우주를 누비는 야마토의 웅장한 모습은 볼 수 없었다. 그런 일이 있었기에 그 다음 주에는 아버지에게 들키지 않도록 '야마토'와 같은 시간대 프로그램인 《원숭이 군단》으로 몰래 채널을 돌려놓았다. 같은 일이 전국의 안방에서 얼마나 일어났을까? 《원숭이 군단》과 《알프스 소녀 하이디》 같은 인기 프로그램에 밀려 시청률이 저조했던 '야마토'는 당초 예정이었던 39화를 채우지 못하고 총 26화로 시리즈를 끝냈다. 그것으로 '야마토'는 내 머릿속에서 완전히 지워졌다.

하지만 '야마토'는 침몰한 상태로 머물러 있지 않았다. 재방송이라는 기회를 얻어 재부상을 시작했기 때문이다. 언제부터인가 우리 집에서는 요미우리 텔레비전에서 재방송하는 애니메이션을 보면서

저녁 식사를 하는 것이 습관처럼 되었다. 매번 방영되던 《사무라이 자이언츠》의 재방송이 지긋지긋하던 나는 때마침 그 시간에 다시 편성된 '야마토'와 만나 새롭게 평가하는 계기를 마련할 수 있었다.

그 후에도 재방송으로 '야마토'를 몇 번이고 봤다. 아무리 봐도 질리지 않았다. 보면 볼수록 '야마토'의 매력은 늘어만 갔다. 그러는 사이 학교에서도 카메라로 텔레비전 화면을 찍어 두거나 휴대용 녹음기로 소리를 녹음하는 친구까지 생겼다. 느리기는 했지만 점점 주위의 모두가 '야마토' 열기에 휩쓸리기 시작했던 것이다. 그리고 '야마토'는 텔레비전 방영으로부터 3년 후 영화화를 계기로 큰 인기를 얻게 된다.

아버지가 너무 이른 나이에 타계하신 1977년의 여름도쿄에서 열린 극장판 개봉 첫날인 8월 7일이 아버지 장례 일정 중 고별식이 있는 날이었다. 한 집안의 기둥을 잃어버린 절망감 속에서 들은 낭보가 '야마토'의 극장 개봉 뉴스였다. 아버지가 돌아가시고 한동안은 집에서 상복을 입고 있던 나는 사망 후에 처리해야 할 이런저런 일들 때문에 어머니와 우메다로 외출했다 돌아오는 길에 포스터를 증정하는 사전 예매권을 구입했다. 집에 돌아와 벽에 포스터를 붙이고 몇 번이고 스타샤의 얼굴을 봤다. 언제까지 슬픔에 젖어 있을 수는 없었다. 새 학기를 앞두고 중2 소년에게도 내일을 살아가기 위한 로망이 필요했다.

간사이에서 영화가 개봉되던 첫날을 잊을 수 없다. 전철 첫차에 뛰어올라 혼자서 우메다 신미치에 있는 도에이 파라스로 향했다. 아

직 늦더위가 이어지던 여름방학. 우메다 지하에서 지상으로 올라오
자 바로 이상한 상황을 발견했다. 한 번도 본 적 없는 긴 행렬이 도로
와 보도 위에 구불구불 끝도 없이 이어져 있었던 것이다. 눈을 비비고
다시 보아도 영화관은 아득히 저 멀리 있었다. 행렬의 끝을 찾는데도
고생했다. 줄을 설 때 영화관 측의 코멘트가 말 전하기 게임처럼 앞
쪽에서 차례차례 전해져 왔다. 철야를 한 사람을 포함해 너무나도 많
은 관객이 몰려왔기 때문에 첫 상영을 이른 아침 시간부터 시작했다
고 했다. 순차적으로 상영을 이어서 진행하고 있으니 기다리면 순서
대로 볼 수 있다고 했다. 결국 선착순으로 받을 수 있다는 소문이 돌
던 야마토 '원화'는 받지 못했지만 그런 일은 아무래도 상관없었다. '야
마토' 현상을 직접 체험했기 때문이다. 그리고 나는 그 사태 속에서 혼
자가 아니라는 사실을 알았다. 땡볕 아래에서 몇 시간을 기다린 후 간
신히 쉰내가 나는 꽉 찬 영화관에서 나는 '야마토'를 볼 수 있었다. 거
기에서 나는 오키타 함장과 고다이 스스무, 모리 유키, 데슬러와 재회
했다. 그리고 아버지가 돌아가신 후 처음으로 야마토를 좋아하셨던 '아
버지의 죽음'을 받아들일 수 있었다.

　'야마토'의 매력은 무엇일까? 역시 한마디로 말하자면 '로망'이 아
닐까? 칠흑 같은 우주. 미지의 우주 밖으로 단 한 척의 배가 인류의 운
명을 짊어지고 나아간다. 아무도 본 적 없는 이스칸다르 행성까지 14
만 8,000광년이라는 터무니없는 거리를 그저 갈 수밖에 없다. 방사능
을 제거한다는 코스모 클리너 D를 가지고 돌아와야만 한다. 하나부

터 열까지 미지인 상태에서도 그들이 그곳에 가야 하는 이유는 지구 멸망까지 1년이라는 한정된 시간이 주어졌기 때문이다. 그들에게는 지구에 남은 자들을 위한 무거운 사명이 주어졌다. 반드시 임무를 달성하지 않으면 인류는 멸망하고 만다. '야마토'는 약속의 이야기이며 동시에 우주라는 크고 넓은 바다를 헤매는 모험담이기도 하다. 거기에 요즘에는 찾아보기 힘든 로망이 있다.

'야마토'는 인간이 로망을 추구하던 시대, 로망이 금전보다도 가치 있었던 무렵의 애니메이션이다. 똑같은 인기 애니메이션인 《기동전사 건담》이나 《신세기 에반게리온》에는 '야마토'에서 느낄 수 있는 것과 같은 남자의 로망은 없다. 거기에서 만든 사람의 세대 의식이 느껴진다. 전후에 살아남은 작가들이 그리는 일그러진 반전과 병기에 대한 동경, 무사도적인 싸움, 로망의 전승, 그런 것들이 '야마토'에 모두 들어 있다. 전쟁의 시작부터 패전에 이르기까지 모두 타 버린 벌판에서 고도성장의 굴곡을 살아 낸 남자들, 전쟁의 잔재를 결코 잊지 않는 남자들의 의지. '야마토'는 패전을 경험한 부모들이 아이들에게 전하는 또 하나의 '야마토大和●' 이야기일지도 모른다.

그런 '야마토'의 주제가오프닝과 엔딩에는 '로망'이라는 단어가 빈번하게 사용된다.

● 일본의 옛 이름으로 한자로 大和라고 쓰고 야마토やまと라고 읽는다.

'지구를 구하는 사명을 띠고 싸우는 남자의 불타는 로망'
'여행을 떠나는 남자의 가슴은 로망의 조각을 원하지'
'여행하는 남자의 눈동자에 언제까지나 로망을 비추고 싶어'

작사를 담당한 사람은 쇼와 시대의 작사가 아쿠 유다. 자세히 보면 '남자'와 '로망'이 반드시 한 쌍을 이루고 있다는 것을 알 수 있다. 바다의 남자, 쇼와 시대의 로망을 느낄 수 있다는 훌륭한 가사다.

2008년 텔레비전판 '야마토'의 DVD-BOX가 초회 한정으로 발매되었다. '야마토' 탄생 30주년을 기념해 만들어진, '야마토'의 1/700 인젝션 키트가 함께 들어 있는 HD 리마스터판이다. 이번 기회에 다시 한번 '야마토'를 만끽하고 싶다.

지금 젊은이들과 어른들은 꿈을 꾸지 않고, 로망도 느끼지 않게 되었다. 애초에 생태계에는 꿈이나 로망이 없다고 곤란할 일은 없었다. 오히려 꿈과 로망은 현실에 방해가 됐다. 그렇게 생각되었을 무렵 일상에서도 픽션에서도 꿈과 로망은 비현실적인 것으로 봉인되어 버렸다. 현대 사회에서 꿈과 로망은 암묵 중에 쓰이지 않는 사어死語 같은 존재처럼 여겨지게 되었다.

그렇더라도 나는 생각한다. 과연 손에 넣을 수 없다고 그렇게 딱 잘라 버려도 괜찮을까? 밑바닥에 있더라도 희망을 꿈꾸며 내일을 믿는 그런 순수하기까지 한 탐욕, 불가능하다고 생각하는 것에 도전하는 그런 모습에 사람들은 로망을 느끼는 것이 아닐까?

어느 시대라도 꿈과 로망은 쉽게 손에 넣을 수 있는 것이 아니다. 꿈과 로망은 지상에서 보는 태양과 같다. 닿지 않는다는 것을 알면서도 계속 좇아가는 것이 바로 꿈과 로망 아니었던가? 그러니 더더욱 로망을 한결같이 좇는 사람이야말로 그 마음에 로망을 심을 수 있는 것이다.

나는 꿈과 로망을 잃어버리거나 단념할 것 같은 때마다《우주전함 야마토》의 엔딩곡인 〈새빨간 스카프〉를 흥얼거린다. 그러면 칠흑의 바다를 여행하는 '야마토'의 뒷모습과 함께 '로망'이라는 이름의 용기가 자연스럽게 끓어오른다.

'그 여인이 흔들던

새빨간 스카프

누구를 위한 것이라 생각할까

누구를 위한 것인들 무슨 상관일까

모두 그런 마음만 있으면 충분해

여행을 떠나는 남자의 가슴은

로망의 조각을 원하지

라라라… 새빨간 스카프'

(《우주전함 야마토》의 엔딩곡 〈새빨간 스카프〉 가사 인용)

(2008년 6월)

조이 디비전과 그 시절

JOY DIVISION

걸었어 침묵 속을

떠나지 마, 침묵한 채로

위험을 똑바로 바라 봐, 언제나 위험하니까

끝나지 않는 이야기, 인생의 재구축

떠나 버리지 마

걸었어 침묵 속을

얼굴을 돌리지 마, 침묵한 채로

그대의 혼란, 나의 환상

자기혐오를 가면처럼 쓰고

직면하고 죽음을 맞이하지

떠나 버리지 마

그대 같은 인간은 쉽게 알겠지

보는 것이 괴로워, 공중을 걸어

강의 근처에서 사냥을 해, 길을 걸어가

바로 어느 길모퉁이에도, 지나는 사람이 사라져

충분히 주의해서 기록해 줘

가지 마 침묵하고 떠나지 말아 줘

(JOY DIVISION 〈ATMOSPHERE〉 1980년, 가사 인용)

내게 5월 18일은 특별한 날이다. 5월 18일은 고 이언 커티스의 기일이다. 이언 커티스는 맨체스터가 낳은 전설의 컬트 밴드 조이 디비전JOY DIVISION의 보컬리스트다. 1980년 염원했던 미국 투어 콘서트 전날 이언 커티스는 스스로 목숨을 끊었다. 겨우 23세였다.

'제일 좋아하는 밴드는?' 같은 질문을 받으면 반드시 조이 디비전이라고 대답한다. 그리고 '가장 좋아하는 앨범은?'이란 질문을 받으면 망설임 없이 그들의 두 번째 앨범 《클로저Closer》라고 이야기한다. 내게 있어 조이 디비전은 단순한 밴드와 음악에 그치지 않는다. 영혼을 공유했다고 할까? 그들의 음악과 가사, 비주얼, 삶의 방식과 정신, 나아가 삶과 죽음에 관한 생각까지도 깊은 영향을 받았다. 이언 커티스

가 세상을 떠나고 밴드가 해체된 지금도 그것은 변함이 없다. 인생이 괴로울 때, 자신을 잃어버릴 것 같은 때, 일이 잘 안 풀려 침울해졌을 때, 반드시 조이 디비전의 음악을 듣는다. 또 화창한 한낮에도 정기적으로 이언의 노래를, 그들의 리듬과 선율을 듣는다. 흔한 밴드 음악처럼 노래를 듣는다고 기운이 나는 것은 아니다. 경쾌한 리듬에 몸을 흔들면서 스트레스를 발산하는 것도 아니다. 그저 그들의 숭고하고 위험할 정도로 암울한 세계에 도취되어 자신이 있을 곳을 재확인한다. 내게 있어 조이 디비전은 고독과 죽음에 대한 두려움, 더 나아가 우울한 상태를 공유하며 의지하는 공간에 가깝다. 종교인이 일요일마다 교회에 가서 설교를 듣듯이, 독서가가 닳고 닳은 애독서를 몇 번이고 읽듯이, 예술을 좋아하는 수집가가 마음에 드는 그림을 매일 아침 바라보듯이. 음악을 들으면서 흥분하거나 용기를 얻는 일도 없다. 웃고, 울고, 감동하지도 않는다. 거기에는 조이 디비전이라는 영원히 정지한 공백의 장소가 있다. 그 공백으로 돌아가는 행위, 내게 있어 그 행위 자체가 조이 디비전이라 할 수 있다.

조이 디비전의 얼굴이라고 할 수 있는 보컬을 잃은 그들은 그 후 밴드명을 뉴 오더NEW ORDER라는 이름으로 바꿔 훌륭하게 비극을 극복했고 아이러니하게도 이언의 죽음을 노래한 〈블루 먼데이Blue Monday〉라는 곡으로 경이로운 성공을 거두게 된다. 그리고 누구나가 인정하듯이 뉴 오더는 세계적인 대성공을 거둔 메이저 밴드로 부동의 지위를 구축하면서 지금까지도 정력적으로 밴드 활동을 이어 가고 있다.

내가 조이 디비전을 듣게 된 것은 안타깝게도 이언이 세상을 떠나고 조금 지난 후부터였다. 처음 조이 디비전을 알게 된 것은 영국의 팝록 밴드인 티어스 포 피어스Tears for Fears의 첫 앨범에 들어 있던 일본판 라이너노트야마다 미치나리의 글 중에 '그들이 현재의 음악을 만들어 낸 계기가 된 것은 지금은 세상을 떠난 이언 커티스를 중심으로 80년대 전후에 활약한, 이 분야를 좋아하는 사람이라면 누구나 아는 전설의 밴드 조이 디비전이다'라는 문장을 봤을 때였다. 1983년쯤이었다고 생각한다. 그맘때쯤 뉴 오더의 〈블루 먼데이〉가 일본에서도 대 히트를 기록했다. 그때 나는 동시에 뉴 오더의 존재도 알게 되었다. 어느 쪽이 먼저였는지는 확실하지 않지만 〈블루 먼데이〉의 히트 덕분에 그 전신 밴드인 조이 디비전의 앨범이 뒤늦게 일본에도 발매되었다. 내가 가지고 있는 LP와 12인치 싱글 모두 일본판이기 때문에 아마도 이 시기에 샀을 것이라 생각한다. 신기하게도 사라진 조이 디비전에 열광하게 된 것과 달리 실시간으로 한 시대를 풍미했던 뉴 오더에는 그다지 흥미가 생기지 않았다. 내가 뉴 오더 자체를 좋아하게 된 것은 몇 년 후에 나온 앨범 《로 라이프Low-life》1985년부터였다.

대학 시절은 내 인생 중에서도 암흑기였다. 영화를 찍는다는 꿈을 버리지 못했고, 그렇다고 영화계에 발을 들이지도 못한 채 그저 괴롭고 무기력한 나날을 보내고 있었다. 살아 있다는 감각 없이 죽은 사람처럼 지냈던 대학 시절이었다. 아무에게도 내 이야기를 털어놓지 못했고 내 처지를 이해해 주는 사람조차 만나지 못했다. 그런 때에 조

이 디비전의 이언 커티스와 『스무 살의 원점』의 저자 다카노 에쓰코를 만났다. 두 사람 모두 살아 있는 사람이 아니었다. 두 사람 모두 젊은 나이에 스스로 목숨을 끊고 세상을 등진 사람이었다. 당시의 나는 살아 있는 군중 속에서 느낀 절망적인 고독보다 죽은 사람과의 닿지 않는 대화를 좋아했다. 이해해 주지 않는 현세보다 나와 생각이 통하는 죽은 사람을 선택했다. 조이 디비전과 살았던 그 시절 먼 망자와 교신하면서 간신히 세상에 머물러 있었다. 말하지 않는 상담 상대, 생명의 은인, 그것이 내게 있어 조이 디비전이었다. 그렇기 때문에 더 특별한 밴드였다.

그런 조이 디비전이 25년이 지난 지금 다시 붐을 일으키며 돌아왔다. 계기는 한 영화였다. 네덜란드인 영화감독이자 사진작가 안톤 코르빈이 만든 첫 장편 영화 《컨트롤》이 공개된 것이다. 영화 《컨트롤》은 이언 커티스의 청년 시절부터 자살에 이르기까지의 시간을 흑백 영상으로 그린 전설적인 작품이다. 이언 커티스의 영화인 것과 동시에 조이 디비전의 영화이기도 하다. 이 영화 공개를 계기로 조이 디비전이 순식간에 세상에 알려졌다. 그들의 오래된 팬 입장에서 기쁘고도 바쁜 나날이 이어졌다. 《컨트롤》의 사운드트랙과 폴 스미스의 《컨트롤》 티셔츠도 구입했다. 안톤 코르빈의 한정판 사진집 『인 컨트롤 In Control』과 카티아 뤼거의 사진집 『포토리포티지 23 인 서치 오브 이언 커티스Fotoreportage 23 In Search of Ian Curtis』도 구입했다. 이전에 구입한 뒤 방치해 뒀던 이언 커티스의 아내 데보라 커티스가 쓴 이언의 전

기 『터칭 프롬 어 디스턴스Touching from a Distance』도 꺼내 읽었다. 그리고 디지털 리마스터링 컬렉터스 에디션으로 재발매된 공식 앨범 《언노운 프레저Unknown Pleasures》, 《클로저Closer》와 공식 레어 트랙 《스틸Still》까지 3장의 앨범도 구입했다. 이 기회를 이용해 발매된 2장짜리 컴플리트 베스트판 《더 베스트 오브 조이 디비전The Best Of JOY DIVISION》도 컬렉션에 추가할 수 있었다. 또 영국에서만 한정 발매된 2장짜리 LP 《조이 디비전: 마틴 해넷 퍼스널 믹스JOY DIVISION: Martin Hannett's Personal Mixes》, 《조이 디비전: 렛 더 무비 비긴JOY DIVISION: Let The Movie Begin》도 코나미 런던 지점의 인맥을 이용해 기적적으로 구할 수 있었다.

시부야 거리를 걸을 때마다 《컨트롤》의 비주얼을 볼 수 있었다. CD숍에서는 조이 디비전의 음악이 흘러나왔고, 서점에는 조이 디비전과 관련된 책 코너가 설치되었다. 영화관에는 조이 디비전과 관련된 영화의 예고편이 나왔다. 거리에 온통 조이 디비전이 흘러넘쳤다. 그야말로 조이 디비전 축제였다. 팬으로서 이런 날이 올 줄은 상상도 못했던 뜻밖의 행운이었다. 이 기회에 더 많은 사람들에게, 특히 젊은 세대에게 그들의 음악을 들려주고 싶었다. 그리고 잃어버린 밴드, 조이 디비전의 다큐멘터리 영화 《JOY DIVISION》그랜트 지 감독이 이언의 기일에 맞춰 공개되었다.

영화 《JOY DIVISION》을 포함한 일련의 축제를 경험한 뒤 다시 떠오른 의문이 있었다. 젊은 나이에 세상을 떠나 영원의 존재가 되어야만 하는 걸까? 아니면 오래 살아남아 추악한 모습을 드러내면서도

계속 싸우는 모습을 보여 줘야만 하는 걸까? 어느 쪽이 진정한 전설이라고 할 수 있을까? 어느 쪽이 진정한 영웅일까? 앞에서 말한 다큐멘터리 영화에서는 뉴 오더의 멤버가 그 산증인으로 얼굴을 비추는 장면이 있다. 현재 그들은 유복한 반면 육체적으로는 나이가 들고 정신적으로도 피폐해진 모습이었다. 영화의 마지막에는 현재의 그들이 조이 디비전의 곡을 연주하는 모습과 예전에 생전의 이언과 함께 있는 그들의 모습이 컷백된다. 단순히 '과거와 현재의 대비'나 '조이 디비전과 뉴 오더의 변천'으로는 납득할 수 없는, 팬으로서 뭐라 표현하기 어려운 애처로운 몽타주였다. 나이가 들어도 여전히 활동할 수 있는 것이 전설인 것일까? 그 영화의 마지막 장면을 본 나는 묘한 기분에 휩싸였다. 이언의 죽음, 조이 디비전의 죽음이 어쩌면 그들의 매력이었던 것은 아닐까?

조이 디비전을 만났던 그 시절 죽음에 가장 근접했던 고독한 청년도 이 세상에 살아남았다. 정신을 차리고 보니 올해로 45살이 되었다_{2008년 당시}. 추태를 보이면서도 계속 살아가는 것, 계속 싸우는 것. 그것이 이언을 잃은 밴드 멤버와 관계자 그리고 그의 죽음에 강한 영향을 받은 우리에게 남겨진 유일한 길인 것 같다. 그래도 죽어서 시간을 멈출 것인지 살아서 시간에 침식될 것인지 그 답은 아직까지도 모르겠다. 그렇기 때문에 나는 25년 동안 조이 디비전을 계속 듣고 있다.

이언 커티스의 묘비에는 조이 디비전의 최고 걸작으로 불린 싱글곡의 타이틀이 새겨져 있다.

언젠가 매클스필드에 있다는 그의 무덤을 찾아가 보고 싶다.

'IAN CURTIS 18-5-80 LOVE WILL TEAR US APART'

(2008년 8월)

시마 코사쿠와 아버지들의 직함

『시마 사장』
히로카네 켄시

얼마 전 시나가와에 있는 스텔라볼에서 모 전자제품 제조사의 '사장 취임 기자회견'이 있었다. 이 회견은 인터넷뿐만 아니라 신문과 텔레비전에서도 톱뉴스로 대대적으로 보도되었다. 이 기자회견은 왜 그 정도까지 이목을 모았던 것일까?

새로운 사장 취임을 발표하며 매스컴의 주목을 받은 회사는 '하쓰시바 고요 홀딩스'라는 지주회사였다. 어떤가? 들어 본 적이 있는 회사인가?

'하쓰시바 고요 홀딩스'란 전자제품 제조사인 하쓰시바 전기산업이 경영 통합을 목적으로 고요전기를 인수 합병해 새롭게 탄생한 지주회사의 명칭이다. 하쓰시바 전기산업이라는 회사 명칭을 듣고 눈

치챈 사람이 있을지도 모르겠다. 그렇다. 하쓰시바는 그 남자가 근무하는 회사다. 그 새로운 회사의 사장 취임을 알린 남자, 그 남자야말로 일본에서 가장 유명한 회사원이며 아버지 세대 회사원들의 히어로이기도 한 시마 코사쿠60세이다. 평소 만화를 자주 읽지 않는 사람이라도 시마 코사쿠라는 이름만은 들어 본 적이 있을 것이다.

시마 코사쿠는 히로카네 켄시가 1983년부터 그린 『시마 과장』으로 연재를 시작한 장수 만화의 주인공이다. 탄생 25주년을 맞이한 올해, '과장'에서 시작하여 '부장', '이사', '상무', '전무'의 출세가도를 달려온 그가 드디어 사장 자리를 차지했다! 앞에서 이야기한 기자회견은 그 소식을 알리기 위한 이벤트였다. 물론 시마 코사쿠는 픽션 속의 인물이다. 하지만 가공의 만화 주인공을 실제 뉴스로 만들 정도로 시마 코사쿠라는 남자의 존재감은 강하다. 사자에 씨와는 달리 현실의 시간이 흐르는 것에 맞춰 나이를 먹는 히어로로 인지되고 있는 보기 드문 국민적 만화 캐릭터이기도 하다. 시마 코사쿠와 함께 시대를 보내며 나이를 먹은 나도 그의 사장 취임 뉴스에 뭐라 말할 수 없는 기쁨과 흥분을 느꼈다.

시마 코사쿠는 단카이 세대1948년 전후에 태어난 일본의 베이비붐 세대로 태어나 와세다 대학을 졸업한 후 1970년에 대기업인 하쓰시바 전기산업에 취직한다. 시마는 특별한 재주가 없는 지극히 평범한 회사원이지만 언제나 아슬아슬하게 문제를 해결하고, 상사와 부하를 잘 둔 덕분에 어려운 프로젝트도 무사히 성공시켜 간다. 그리고 기적처럼 출

세가도를 달린다. 그야말로 아메리카 드림이 아닌 샐러리맨 드림이다. 그리고 이번 5월 시마 코사쿠는 샐러리맨의 정점인 대표 사장에 전문가로서 취임했다. '샐러리맨 잔혹 이야기' 세대에게 보내는 샐러리맨 판타지의 주인공이라 할 수 있다.

또 다른 한편으로 지금 젊은 세대의 취향을 생각하면 '일류 회사에서의 출세 경쟁'이라는 플롯에는 그다지 공감이 가지 않을지도 모른다. '일류 대학을 나와 정년을 보장받는 일류 기업에 취직해 그저 열심히 일하며 출세를 꾀한다'는 것은 한 세대 전의 풍조이고, 오히려 아버지 세대의 이야기일 뿐 지금은 그저 옛날이야기에 지나지 않는다. 사실은 나도 그 부분이 마음에 걸렸다. 그래서 『시마 과장』이 연재를 시작했던 당시에는 손을 뻗지 않았다.

나는 단카이 세대보다 한참 후인 1963년에 태어났다. 그런데도 어렸을 적에는 '일류 대학을 나와 일류 회사에 종신 취업'하는 코스가 최고인 것처럼 들으며 자랐다. 니트•는 커녕 프리타•라는 단어조차도 없었던 시절이다.

학력과 회사 직함을 강요받았던 그 시절, 나의 아버지도 약사로서 신약 개발에 참여하는 일을 맡아서 했지만 조직에 소속된 일종의 샐

• 취업에 대한 의욕이 없는 자발적 실업자를 가리킨다.
• 일본조어로 프리아르바이터의 약자다. 일정한 직업을 가지지 않고 아르바이트로 생활하는 사람들을 가리킨다.

러리맨이었다. 그런 아버지가 출퇴근 길 전철에 시달리고, 조직과 대립하고, 피로가 쌓여 푸념을 늘어놓으면서도 일을 계속해 겨우 손에 넣은 작은 주택, 그것이 간사이 근교에 있는 산을 깎아 만든 신흥주택 단지의 우리 집이었다. 나는 초등학교 고학년 때부터 거기에서 자랐다. 그 마을에도 역시 같은 슬로건이 걸려 있었다. 옛날부터 있었던 마을이 아니다. 그렇기 때문에 외지인들의 계급과 아이덴티티를 자세하게 조사할 기준이 필요했다. 그것이 '학력과 직함'이었다. 역사가 없는 외지인들이 모인 마을에서는 따로 의지할 것이 없었다. 아이들도 그 부모들도 얼굴을 마주하면 자신들의 현재와 미래의 '학력과 직함'을 경쟁했다. 마치 트럼프 게임이라도 하듯이.

'○○ 회사에 다니는 ○○입니다.'

'○○대학교 ○○학부를 지망하고 있어요.'

그렇기 때문에 나는 더욱 반발했다. 내가 선택한 세계는 직함이 필요 없는 업계였다. 재능만이 필요한 새로운 일, 그것이 게임의 세계였다. 그런 이유 때문에 1980년대의 나는 『시마 과장』이라는 만화 제목에 흥미를 느끼지 않았다. 히로카네 켄시의 작품이 싫었던 것은 아니다. 오히려 『인간교차점』 전권과 초기 SF 작품을 애독할 정도로 그의 팬이었다.

그런 내가 어떻게 시마 코사쿠를 읽게 되었을까? 그것은 나의 직장 환경이 완전히 변한 일 때문이었다. 입사 7년차인 1993년, 나는 한 부서를 맡게 되었다. 총인원이 10명이 채 되지 않는, 매출도 없는 개

발 5부라는 작은 부서의 '부부장'으로 임명되었던 것이다. 겨우 30세. 거기에서 처음으로 조직의 장으로서 인사, 경영, 예산 관리 등을 경험했다. 창작 경험은 있어도 부부장 경험은 없었다. 모든 것이 처음 하는 일이었다. 그런 시기에 서점에서 재회한 것이 바로 『시마 과장』이었다. 직함은 다르지만 규모 면에서 '부부장'은 '과장'에 가까웠다. 아무에게도 상담할 수 없는 고민이나 듣기고 싶지 않은 불안, 그것을 '과장 시마 코사쿠'가 달래 주었다. 조직과 현장 사이에 끼어 있는 고립무원의 풋내기 '부부장 코지마 히데오'를 '과장 시마 코사쿠'가 뒤에서 지지해 주었던 것이다.

　나와 시마 코사쿠와의 에피소드는 그것뿐만이 아니다. 시마 코사쿠가 여전히 '과장'일 때 나는 한 제작부서의 '부장'이 되었고 그 후 그는 홍보부의 '부장 시마 코사쿠'가 되었다. 그리고 1996년에 코나미의 제작자 회사를 설립해 '이사'와 '부사장'이 된 후에 시마는 본사로 돌아가 '이사 시마 코사쿠'로 취임했다. 그 이후 그가 본사 '상무 시마 코사쿠'가 되었을 때 나는 코나미 본사로 돌아와 '집행임원'이 되었다. 뒤돌아보면 이렇게 시마 코사쿠와 내가 실시간으로 출세 경쟁을 이어 온 것처럼 보인다. 이런 우연이 겹치면서 시마 코사쿠에 대한 나의 마음은 특별해졌다.

　'시마 코사쿠 시리즈'의 제목에는 반드시 직위에 해당하는 직함이 붙어 있다. 하지만 시마 코사쿠는 결코 직함에 한정된 이야기는 아니다. 군이 어느 쪽인지 말해 본다면 제각각의 직함이라는 전장입장

과 환경 안에서 시마 코사쿠가 어떻게 싸워 왔는지를 오랜 세월에 걸쳐 그린 성장 드라마라고 할 수 있다. 제목에 직함이 적혀 있기 때문에 아무래도 출세 이야기처럼 보이기 쉽지만 다시 한번 살펴보면 사실은 그가 직함보다 자신의 생각을 존중하면서 일을 선택해 온 것임을 알 수 있다.

'시마 코사쿠 시리즈' 중에서도 아직 젊은 시절의 시마가 이야기했던 잊을 수 없는 대사가 있다.

과장 시절의 에피소드다. 그 당시 그도, 작가인 히로카네 켄시도 설마 장래에 사장에 취임할 것이라고는 꿈에도 생각하지 않았을 것이 틀림없다.

"싫어하는 일로 높이 올라가는 것보다 좋아하는 일을 하면서 개처럼 일하고 싶어."

(STEP 59 「EVERYTHING MUST CHANGE」 중에서)

비즈니스 세계에서는 국내뿐만 아니라 해외에서도 첫 대면인 경우 명함을 교환할 기회가 많다. 그때 사람은 암묵 중에 명함에 적힌 직함을 상호 간 신용거래의 재료처럼 여긴다.

'○○ 회사의 ○○ 부장', '일류 ○○ 기업의 ○○ 사장'

마치 첫인상과 거래는 전부 명함에 적힌 직함만으로 결정되는 것 같은 착각을 불러일으킨다. 하지만 정말 그런 것일까? 직함이 사람

을 부리는 것은 아니다. 직함이 물건을 만들지는 않는다. 직함이 수익을 올려 주지도 않는다. 직함만으로 카리스마가 나오는 것도 아니다. 직함에 맞는, 명함의 직함과 연결되는 그 사람 특유의 재능과 매력이 있을 때 비로소 직함의 의미가 발휘된다. 시마 코사쿠는 '과장'이었던 시절부터 보통의 과장과는 달랐다. 그를 둘러싼 이야기 속 인물들은 '과장'이 아닌 '과장 자리에 있는 시마 코사쿠'에 마음을 두었던 것이 분명하다.

나 역시 게임 디자이너이자 한 기업에서 일하는 회사원이기도 하다. 당연히 출세와 부서 이동도 있었다. 지금은 집행임원으로서 경영에 참여하고 있지만 시마 코사쿠와 마찬가지로 구세대에 속한 샐러리맨이기도 하다. 다만 나는 지금까지도 그랬듯이 앞으로도 계속 직함을 등에 진 조직의 사람이 아닌 '게임 디자이너'이고 싶다. 직함에 의미는 없다. 사람은 직함으로 평가받지 않는다. 직함은 남지 않는다. 직함은 일회성이다. 상태이지 가치는 아니다. 사람이 느끼고 평가하는 것, 그것은 조직과 지위가 아니다.

일하는 남자에게 있어 직함보다 더 필요한 것이 있다. 그것은 다름 아닌 자신의 아이덴티티다. 자신이 살아가는 방식이다. 자신의 센스다. 부모에게서 받은 자신의 이름이다. 그리고 그 이름이 지금에 이르는 가치다. 참고로 나의 현재2008년 당시 명함에는 다음과 같이 적혀 있다.

'주식회사 코나미 디지털 엔터테인먼트 집행임원 크리에이티브

오피서 코지마 프로덕션 감독 코지마 히데오'

　　다만 나는 직함이 아닌 내가 한 일로 다른 사람들의 기억에 남고 싶다. 직함이 아닌 자신의 사명을 위해 남은 생을 다하고 싶다.

　　그래서 나는 명함을 교환할 때 이렇게 말한다.

　　"게임 디자이너 코지마 히데오입니다."

(2008년 10월)

2011년의 아이들

《2001: 스페이스 오디세이》
스탠리 큐브릭 감독

이 불완전한 세계에서 '완벽한 무언가'는 과연 존재할까? 하물며 자연계의 창조물이 아닌 사람이 만들어 낸 것으로만 한정한다면 어떨까? 만약 창조주가 우연히 배출한 창조물인 인류가 이 세상에 완벽한 창작물을 내놓는다면 그 창조자는 어떤 종을 초월한 존재로 칭송받아 마땅하지 않을까.

나의 45년2008년 당시 인생을 되돌아봐도 완벽한 창작물을 만난 경험은 손에 꼽을 정도로 적다. 굳이 그것을 꼽아 보자면 스탠리 큐브릭 감독의 영화《2001: 스페이스 오디세이》가 그 대표작에 해당한다. 《2001: 스페이스 오디세이》는 1968년에 공개된 누구나가 다 알고 있는 SF 영화의 금자탑이다. 내 마음속에서도 올 타임 베스트 1위에 올

라 있는 숭배할 수밖에 없는 영화다. 지금까지 나는 《2001: 스페이스 오디세이》에 관련해서는 가급적 언급을 피해 왔다. 그것은 내게 있어 너무나 크고 개인적인 영화였기 때문이다. 만약 아직 보지 않은 불행한 사람이 있다면 꼭 보시기를 바란다. 이 영화를 모른 채로 하루하루를 보내는 것은 스스로 진화의 문을, 미래를 닫아 버리는 것과 같기 때문이다.

《2001: 스페이스 오디세이》를 알게 된 계기는 처음 공개된 해로부터 딱 10년 후인 1978년, 내가 중학교 3학년이었을 때 찾아왔다. 그 전해에 미국에서 공개되어 크게 흥행한 영화 《스타워즈》 덕분에 일본에도 SF 붐이 찾아왔다. 배급 문제로 《스타워즈》의 일본 공개가 1년이나 늦어졌기 때문에 금단 증상을 억누르지 못했던 당시의 SF 마니아는 대신할 SF 영화•들을 보며 주린 배를 달랬다. 아직 공개되지 않은 《스타워즈》 덕분에 이전에는 볼 수 없었던 SF 영화 붐이 도래한 것이다. 텔레비전에는 SF 특집을 연일 방송했고 서점에는 과거부터 현재에 이르는 SF 영화를 다룬 서적이 진열되었다. 그런 와중에 한 권의 책을 발견했던 것으로 기억한다. 도쿠마쇼텐에서 출간한 무크지 『스페이스 SF영화의 책 미지와의 조우 스타워즈 2001: 스페이스 오디세이』를 우연히 구입한 것이 시작이었다. 《스타워즈》의 기사에 이끌린

• 원조보다 일찍 개봉된 표절 영화 《우주에서 온 메시지》와 스티븐 스필버그 감독의 《미지와의 조우》 등.

반사적인 행동이었다. 거기에 《2001: 스페이스 오디세이》 특집 기사가 실려 있었다.

"The Dawn of Man"

무크지의 특집은 《2001: 스페이스 오디세이》의 컬러 비주얼과 우주선의 일러스트 도감, 데즈카 오사무 인터뷰, 스탠리 큐브릭 인터뷰 영화 평론가 오기 마사히로가 전화 인터뷰를 했다, 야노 데쓰의 에세이 등으로 구성되어 꽤나 심층적인 내용을 다뤘다. 거기에서 나는 《2001: 스페이스 오디세이》를 처음 접하고 강렬한 인상을 받았다. 우주비행사를 지망하며 하드 SF를 애독했던 내가 스페이스 오페라였던 《스타워즈》보다 《2001: 스페이스 오디세이》의 세계관에 이끌리는 것도 자연스러운 수순이었다고 말할 수 있다. 다만 극장에서 영화를 보는 것은 이루지 못했다. 처음 공개한 해와 그 1년 후에 상영했을 뿐 재상영할 계획이 없었기 때문이다. 그 후 아서 C. 클라크 안타깝게도 2008년 3월에 서거했다의 원작을 읽고 라디오 드라마로 방송된 《2001: 스페이스 오디세이》를 들으며 지냈다. 그리고 《스타워즈》 공개와 같은 해에 겨우 《2001: 스페이스 오디세이》가 재상영되었다. 오사카의 OS극장이었다고 기억한다. 나는 운 좋게도 《2001: 스페이스 오디세이》를 대형 스크린으로 처음 체험하는 뜻하지 않은 행운을 얻었다. 그 후에도 재상영될 때마다 스크린에 펼쳐지는 《2001: 스페이스 오디세이》를 보러 갔다.

"Jupiter Mission"

내 안에서 《2001: 스페이스 오디세이》는 그저 영화에만 머물지 않았다. 체험 그 자체였다. 종교가 없었던 나는 이 영화로 우주와 만났고 새로운 신의 개념을 만났으며 창조의 신과도 만났다. 놀라운 충격과 지적인 흥분에 온몸이 떨렸다. 어느 곳을 보아도, 몇 번을 보아도 그것이 사람의 손으로 만들어진 것이라는 생각은 들지 않았다. 추상적이면서 과학적이었다. 난해하면서 심플했다. 완벽하면서도 미완성이기도 했다. 영화이면서 영화가 아니었다. 이전에도 이후에도 이런 영화를 만난 적은 없었다. 그야말로 영화를 초월한 작품이었다. 이 작품을 정말 사람들이 만들어 낸 것일까? 어떻게 이런 것을 그 시대에 만들어 낼 수 있었을까? 나는 그때부터 기회가 있을 때마다 반복해서 《2001: 스페이스 오디세이》를 보러 갔다. 마치 영화 속에서 유인원이 솟아오르는 모노리스monolith를 만지고 가르침을 청하듯이. 하지만 지금까지도 답은 나오지 않았다. 답이 나올 것이라고 생각하지도 않는다. 그래도 매번 추구하고 싶어진다. 또 여행을 하고 싶어진다. 《2001: 스페이스 오디세이》는 스크린이라는 미디어를 사용한 완전히 새로운 여행 그 자체였다.

그런 완벽한 영화인 《2001: 스페이스 오디세이》만은 완벽한 환경에서만 볼 수 있도록 노력해 왔다. 물론 텔레비전 방영이나 비디오로도 몇 번인가 본 적은 있다. 하지만 역시 이 영화는 거대한 스크린을

통해 체험하는 것이 가장 좋다. 70밀리나 시네마스코프라는 큰 스크린에서 봐야만 비로소 여행을 만끽할 수 있다. 그러므로 팬이라고는 하지만 비디오도 LD도 DVD도 사지 않았다. 화질이 떨어진다는 이유만이 아니다. 《2001: 스페이스 오디세이》는 신의 영화이므로 자기 편리한 대로 일시정지하거나 빨리 돌리거나 되돌려보고 싶지 않았다.

그런데 이번 여름에 워너브라더스에서 2장짜리 플래티넘 콜렉션이라는 스페셜 버전이 발매된 것을 발견하고 나도 모르게 구입하고 말았다. 《2001: 스페이스 오디세이》인 만큼 구입하면 아무래도 메이킹 다큐나 오디오 코멘터리를 보게 된다. 그것이 실수였다. 메이킹 다큐에서는 다양한 관계자가 나와 자기 나름의 답과 의견을 이야기하고 만드는 과정을 보여 준다. 이야기의 해석은 나에게 필요 없었다. 만들면서 고생한 이야기도 필요 없었다. 말하는 모노리스는 불필요했다. 그 이후 나는 DVD를 봉인했다.

"Intermission"

미국과 소련의 냉전이 끝난 후 인류는 우주 개발 계획에서 철수했고, 여전히 궤도 스테이션과 달 표면 기지 건설은 성공하지 못했다. 또 디스커버리호 같은 행성 간 우주선과 그를 위해 필요한 콜드슬립 장치, HAL 9000과 같은 감정을 가진 AI를 발명하는 데도 이르지 못했다. 영화에서 표현된 주제와 세계관은 40년이 지난 지금도 여전히

그 빛이 바래지 않았다. 빛이 바래기는커녕 시대를 앞서가 있다. 현재의 디지털 기술과 VFX를 사용하더라도 그 완성도는 재현할 수 없다. 《2001: 스페이스 오디세이》는 결코 과거의 영화가 아니다.

2008년 여름, 긴자에 있는 도쿄극장에서 《2001: 스페이스 오디세이신세기 특별판》가 3주 정도 재상영되었다. 2008년은 마침 첫 공개로부터 40주년미국 극장 공개: 1968년 4월 6일/ 일본 극장 공개: 1968년 4월 11일, 큐브릭 탄생 80주년이 되는 해였다. 그 마지막 재상영일의 직전인 7월 16일에 겨우 도쿄극장으로 발걸음을 옮겨 신세기 특별판을 볼 수 있었다. 몇 번을 봤는데도 다시 감동을 받았다. 극장 스크린으로《2001: 스페이스 오디세이》를 다시 볼 수 있게 된 기쁨을 도쿄극장 관계자와 틀림없이 존재한다고 믿고 있는 우주의 신께 감사드렸다. 다시 한번 보면서 느낀 것이 있다. 이 영화는 창작을 생업으로 하는 우리에게 있어 다름 아닌 모노리스 같은 존재라고. 클라크가 어딘가의 인터뷰에서 답했듯이 당초의 모노리스는 석판이 아닌 스크린이었다고 한다. 거기에 도구를 만드는 방법 등의 영상을 투영할 예정이었다는 것이다. 즉 기획 당시 모노리스는 영화 그 자체였다. 고도의 지능을 가진 외계인은 인간이 보기에는 인간을 초월한 신의 존재 이외의 그 무엇도 아니다. 우주의 어딘가에는 분명 우리를 내려다보고 있는 신과 같은 존재가 있다. 간결하게 말한다면《2001: 스페이스 오디세이》는 그런 주제를 다루고 있다. 다만 나는 이 영화 자체가 한참 앞서 나간 문명의 심볼이며 모노리스로밖에 보이지 않았다. 첫 공개로부터 40년,

시대는 상당히 많이 변했다. 환경 파괴와 테러가 만연하는 21세기. 냉전 구조를 계기로 우주로 진출한다는 큐브릭의 미래 예상은 어떤 의미에서 크게 틀렸다. 하지만 그가 예측하지 못했던 반도체의 미크로화가 비약적으로 진행된 현재에도 이 영화를 넘어서는 완벽한 영화는 나오지 않고 있다.

"Jupiter and Beyond the Infinite"

아무래도 구체적인 연대에 얽매인 이야기는 현실이 따라잡자마자 진부해져 버린다. 컴퓨터 게임과 마찬가지로 SF가 아니더라도 하이테크 기술을 앞세운 영상은 유통기한 운운하기 이전에 소비기한이 찾아오는 애처로운 숙명을 가지고 태어난다. 나는 10대 시절 SF를 무척 좋아했다. 그래서 SF 작품 안에 표시된 미래의 연도가 현실에서 찾아오는 날을, 애타게 생일이 오기를 기다리는 아이처럼 항상 염두에 두면서 살아 왔다. 1970년대 후반에는 조지 오웰의 소설 『1984』를 의식해서 1984년을 가장 가까운 미래의 기준으로 삼았다. 물론 기다리던 그해가 찾아오면 꿈은 과거의 것이 되어 다음 미래의 해가 필요해진다. 1990년대에 들어서자 이번 목표로는 존 카펜터의 《이스케이프 프롬 뉴욕》에 설정된 1997년을 다음 미래가 도달하는 해로 고쳤다. 그리고 현실은 다시 허구를 추월해 꿈은 과거의 빈껍데기가 되어 갔다. 21세기의 발걸음 소리가 가까워지는 와중에도 나는 다음 미

래의 체크포인트로 생각하고 있던 2001년이라는 마지막 기준을 준비했고, 마침내 2001년을 맞이했다. 그런데 2001년을 맞이한 다음 처음으로 알게 된 사실이 있다. '2001년'은 다른 SF 작품과는 달랐다. 분명 숫자로는 넘어섰지만 그 영화가 보여 준 미래 감각이 그 가치를 잃지 않았던 것이다.

나의 체내시계는 2001년에서 멈춰 있다. 시대와 내가 진정한 2001년을 맞이할 때까지. 세계가 완벽하게 '2001년'을 따라잡았을 때, 크리에이터인 우리가 '2001년'을 뛰어넘을 수 있을 때, 그 시계는 다시 움직이기 시작할 것이다. 그때 목성으로 향하는 우리의 여행은 끝이 나고 다시 무한으로 향하는 새로운 여행이 시작될지도 모른다. 영화의 마지막에 모노리스를 만진 데이브가 스타 차일드로 다시 태어난 것처럼.

우리의 눈앞에 큐브릭이라는 신이 만들어 놓은 모노리스가 지금도 가로놓여 있다.

(2008년 12월)

'그걸로 괜찮아!'

『천재 바카본』
아카츠카 후지오

'태양은 어느 쪽에서 뜨지?' 어렸을 적에 이런 질문을 받을 때마다 나는 반드시 어떤 노래의 한 구절을 흥얼거리는 습관이 있었다.

'서쪽에서 뜬 해님이 / 동쪽으로 진다 (앗, 큰일이군!) / 그걸로 괜찮아 / 그걸로 괜찮아 / 본본 바카본 / 바카본본 / 한 천재 가족 바카본본'

(《천재 바카본》오프닝곡 가사 인용)

아직까지 이 노래를 외우고 있는 사람도 많을 것 같다. 이 가사는 인기 애니메이션《천재 바카본》처음 텔레비전 애니메이션으로 만들어진 제1시

리즈 / 1971년 9월 25일~1972년 6월 24일의 오프닝 주제곡에서 발췌한 것이다.

　　물론 이 가사의 내용은 틀렸다. 우리가 사는 지구에서는 태양이 동쪽에서 떠서 서쪽으로 진다. 지구의 자전 방향이 반대로 변하지 않는 한 서쪽에서 태양이 뜨는 일은 없다. 학교 과학 시간에 분명 그렇게 배웠을 것이다. 만약 답안지에 이런 내용을 쓴다면 교무실로 불려갈 것이 분명하다. 그래도 나는 태양이 뜨는 방향을 생각할 때마다 반드시 이 가사를 마음속으로 흥얼거렸다. 누가 뭐라 해도 이 가사의 후렴 부분에 나오는 '그걸로 괜찮아!'라는 강한 말이 마음에 들었기 때문이다. 태양은 태양계를 불문하고 물리 세계의 중심핵이 되는 절대적인 상징이다. 그 태양이 반대쪽으로 뜬다고 한들 괜찮지 않은가! 신경 쓰지 않아, 그래도 괜찮아! 노래는 잘못된 것을 드러내 놓고 긍정했다. 내게는 이 노래가 반골 정신을 지닌 포지티브한 록처럼 들렸다.

　　'오른손'이 어느 쪽 손인지 외울 때 사람은 '수저를 드는 쪽이 오른손이다'라고 배우며 자란다. 그리고 누구나 신체의 뇌가 반사적으로 외울 때까지 그 주문을 몇 번이고 외우기를 강요받는다. 그것과 마찬가지다. 내가 선택한 '태양이 뜨는 방향'을 외우는 독자적인 방법은 바카본의 가사서쪽에서 뜬 해님이 동쪽으로 진다를 반대로 답하는 것이었다. 하지만 《천재 바카본》의 가사와의 만남은 단순히 그것만으로 끝나지 않았다. 나중에 깨달은 것인데 이 가사의 사고방식에는 원작자인 아카츠카 후지오의 철학과 삶의 방식이 응축되어 있었다.

　　내 인생에 가장 큰 영향을 끼친 만화가를 들자면 이시노모리 쇼타

로와 『천재 바카본』을 탄생시킨 아카츠카 후지오 두 사람이다. 이시노모리 쇼타로의 작품에서는 남자의 용기를, 아카츠카 후지오의 작품에서는 유머 센스를 배웠다. 내 유머의 스승을 꼽을 때도 다른 모든 사람들을 제쳐 놓고 이 천재 만화가를 꼽았을 정도다. 물론 그 외에도 찰리 채플린과 피터 셀러스, 더 드리프터즈와 쇼치쿠 신희극, 요시모토 신희극 같은 안방극장형 개그의 영향도 받지 않은 것은 아니다. 하지만 내 '유머'의 근저에는 틀림없이 아카츠카 후지오의 '난센스 개그'가 있다. 무엇이 특별하냐면 아카츠카 후지오의 만화는 영화나 텔레비전, 요세일본 전통 이야기 예술인 '라쿠고'나 '만담' 등의 공연을 하는 소극장 등의 개그와는 확실하게 다른 매체를 통해 전해졌기 때문이다. 만화는 시트콤처럼 다른 사람의 웃음소리에 이끌려 웃는 극장형 매체가 아니다. 우울할 때 혼자 페이지를 넘기면서 자신의 속도로 자연스레 웃게 된다. 모두 함께 배꼽을 잡고 폭소를 터트리는 것도 소중하지만 때로는 상처받은 자신을 치료하는 듯한 내성적인 웃음도 필요하다. 내일로 이어지는 작은 웃음, 살아 있다는 실감을 스스로 확인할 수 있을 법한 웃음의 매체, 그것이 아카츠카 후지오의 만화였다.

아카츠카 만화와의 첫 만남은 텔레비전에서 방영된 《오소마츠 군》일 것이다. '세-!'로 익숙한 이야미와 치비타 같은 인기 캐릭터는 존재했지만 아직 어렸던 탓인지 내가 본격적으로 아카츠카 월드에 반한 것은 《맹렬 아타로한국 방영 제목 《굳세어라 금동아》》였다. 유소년기의 나는 이마가 다른 사람보다 튀어나와 있었기 때문에 가족들이 아

타로의 의형제 이름을 따라 '데콧파치^{마빠이}'라고 불렀다. 좋지도 싫지
도 않았다. 엄청난 인기를 얻고 있는 만화였고 애니메이션이었다. 그
시절부터였을 것이다. 나도 모르는 사이에 냐로메^{냐롱이}와 케문파스
^{꿈틀대장}, 베시 등의 일러스트를 사방에 그리게 되었다. 아카츠카 만화
의 캐릭터들은 편하게 구상화되어 있어 어린이들도 따라 그리기 쉬
웠다. 당시에 어린이였다면 그림에 관심이 없었더라도 누구나 케문
파스 정도는 그려 봤을 것이다. 그리고 그 후 초등학교에 들어간 나
는『천재 바카본』을 만났다. 만화 주간지를 싫어했지만「소년 매거
진」은 구독했다. 앞에서 이야기했듯이 텔레비전 애니메이션의 영향
이 컸다. 초등학교 3학년 무렵부터『천재 바카본』에 푹 빠졌다. 무슨
일이 있을 때마다 나는 바카본의 아빠를 그렸다. 노트나 교과서, 스케
치북, 일기장, 학교 책상이나 벽을 가리지 않고 그렸다. 어시스턴트라
도 어렵다고 여길 법한 아빠의 옆모습과 정면 모습을 구분해서 그릴
수 있을 정도가 되었다. 급기야 눈을 감고도 그릴 수 있을 정도였다.
그렇게 외운 감각은 지금도 변하지 않았다. 사인을 할 때 구석에 바카
본의 아빠를 그린 적도 한두 번이 아니다. 아무튼 인생에서 가장 많이
모사한 캐릭터라고 생각한다.

　　신기하게도『천재 바카본』의 세계에는 고유명사가 거의 등장하
지 않는다^{아카츠카 작품의 특징이다}. 캐릭터들에게는 이름이라는 것이 없
다. 바카본의 아빠. 바카본의 엄마. 멘타마츠나가리의 순경 아저씨, 레
레레 아저씨. 제대로 된 이름이 있는 캐릭터는 거의 존재하지 않는다.

오로지 직업과 역할을 나타낼 뿐, 굳이 있다면 별명 정도다. 그런 부분이 사자에 씨와는 다르다. 바카본의 아빠 직업도 분명하지 않다. 일을 하고 있는 것 같은 기색도 없다. 아마도 무직애니메이션 판에서는 정원사 일을 할 때도 있다인 것 같다. 어떻게 바카본 가족이 생계를 꾸려 가고 있는지도 의문이다. 주인공인 바카본이 초등학교에 다니는 모습도 그리지 않는다. 바카본의 성적이 어떤지도 알 수 없다. 바카본의 친구도 등장하지 않는다. 그래서 도라에몽과도 다르다. 바카본은 사자에 씨에 등장하는 카츠오도 도라에몽의 진구도 아니다. 『천재 바카본』에는 회사와 학교라는 사회적 규범이 등장하지 않는다. 누구도 아닌 이야기다. 무대 설정도 없다. 매회 이야기가 일어나는 곳은 바카본의 집이나 이름 없는 길가다. 특별하지 않은 흔하디 흔한 일상. 규범 없는 자유분방한 세계에서 초현실적이라고도 할 수 있는 비일상적인 일상을 그린다. 누구나가 바보이면서 천재인 세계. 너무나도 순수해서 규칙에 얽매이지 않는 아웃사이더들이 눈부실 정도의 천재로 보이는 다른 세계다. 그것은 이름과 가풍, 학력과 지위를 근거로 하는 기존의 아이덴티티와는 관계없는 전혀 다른 만화였다.

　『천재 바카본』이 내게 있어 충격적인 만화였던 것은 틀림없다. 당시의 일반 상식으로는 측정할 수 없는 난센스의 향연이 펼쳐졌기 때문이다. 영화나 소설에서는 들어 본 적 없는 대사의 향연이 펼쳐졌다. 그것은 공식으로는 가르쳐 줄 수 없는 사물을 보는 참신한 방식이고 기발한 사고방식이었다. 내게 있어 아카츠카 만화는 '난센스' 같은 것

이 아니라 '새로운 센스'였다. 그 무렵부터다. 나는 바보이면서 천재
이길 바라게 되었다.

안타깝게도 2008년 8월 2일, 아카츠카 후지오는 72세로 이 세상
을 떠났다. 이시노모리 쇼타로에 이어 나의 히어로가 또 한 사람 모
습을 감추고 말았다. 하지만 그가 남긴 난센스 개그라는 유전자는 확
실하게 미래로 이어지고 있다. 역사상 처음으로 맞이한 어두운 미래
가 걱정되는 시대이기에 더욱 그가 남긴 '유머'가 필요할 것이기 때
문이다.

그가 떠난 후 다양한 책과 만화가 재판되고 그를 다룬 특집 기사
나 무크지가 출간되었다. 사후에 《그걸로 괜찮아! 아카츠카 후지오
전설》이라는 특집 프로그램이 텔레비전에서 방송되기도 했다. 그가
기회가 있을 때마다 셀 수 없을 만큼 많은 작품과 명언을 남겼다는 사
실을 깨달은 사람도 많을 것이다. 누구나 그 작품에 영향을 받으며 자
랐다는 것을 재확인했을 것이다. 누구나 자신들도 그의 작품 중 하나
어린이 한 명였던 것을 재발견하고 마치 피를 이어받은 친아버지를 잃
은 것 같은 깊은 슬픔을 느꼈을 것이다. 그리고 누구나 그 돌이킬 수
없는 상실감에 오열을 참지 못했을 것이다.

지금까지 나는 한 집안의 가장으로, 아버지로, 인간으로 아카츠카
후지오의 분신인 바카본의 아빠를 목표로 살아 왔다. 그것은 앞으로
도 변하지 않을 것이다. 다만 문득 정신을 차려 보니 나는 이미 바카
본 아빠의 나이인 41세를 넘어서 있었다. 하지만 이 나이가 되어서도

아직 바보를 계승하는 것까지는 이루지 못했다. 천재가 되기 위해서는 바보가 되어야만 한다. 바보가 되기 위해서는 있는 그대로 알몸이 되는 수밖에 없다. 바보이기 위해서는 그 이전에 천재여야만 한다. 수직 방향에 있는 바보와 천재의 중간에 몸을 맡기는 것이 아니라 바보와 천재를 나란히 놓고 그 수평 방향에 몸을 두고 싶다. 바카본 아빠의 말버릇인 '찬성의 반대', '반대의 찬성'을 되새기면서 언젠가 아카츠카 후지오가 만든 최대의 난센스에 답할 수 있는 날이 올 거라 믿고 싶다.

바카본의 세계에서는 태양이 서쪽에서 떠서 동쪽으로 진다.

그것이 옳은가? 틀렸는가? 천재인가? 바보인가? 그것도 아니면 난센스인가? 이제 그런 질문은 상관없다.

그것이 알몸의 나이고 하카츠카 후지오와 살았던 알몸의 지구다.

'그걸로 괜찮아!'

(2009년 2월)

걷는 껍데기를 깨트린 우리들 ~ 음악의 해방과 휴대용 단말기가 이끄는 미래~

WALKMAN(SONY)
iPod(Apple)

'지금부터 섬에 들어가서 몇 주 동안 지내게 됩니다'라는 제안을 받았다고 하자. 그때 '섬에 딱 한 가지만 갖고 들어갈 수 있다'라는 말을 듣는다면 지금 젊은이들은 무엇을 선택할까? 내가 어렸을 때라면 고심한 끝에 손때 묻은 문고본 한 권을 꼽았을 것 같다.

1970년대 음악, 영화, 텔레비전, 전화 등은 휴대할 수 있는 것이 아니었다. 문고본과 휴대용 라디오 정도는 있었지만 앞에서 언급한 것과 같은 취미를 즐기기 위해서는 그것들을 모아 둔 기지인 집의 거실에 모일 수밖에 없었다.

그랬던 70년대의 마지막 여름에 획기적인 제품이 발명되었다. SONY에서 워킹스테레오라 불리는 휴대용 스테레오 카세트플레이

어 '워크맨WALKMAN, TPA-L2'이 출시된 것이다. '이와나미문고'가 등장한 이후 50여 년 뒤에 일어난 사건이었다. 마침내 인류는 '음악'을 가지고 다닐 수 있는 말 그대로 '걷는 인간'이 되었다.

하지만 워크맨 출시 당시의 우리에게는 그 위대한 업적을 칭송하는 뉴스가 가슴을 울리지 않았다. 모자 가정에서 자란 고1 소년에게는 손에 닿지 않는 고가의 제품이었기에 흘려들을 수밖에 없었다.

그로부터 2년 후 봄, 교실에서 졸고 있던 나는 친구의 목소리에 일어나야 했다.

"코지마, 이거 들어 봐."

느닷없이 헤드폰을 꽂은 작은 상자를 건네받았다. 친구의 말대로 헤드폰을 머리에 썼다. 그러자 귀에서, 아니 몸 내부에서 데라오 아키라의 노랫소리가 들려왔다. 그것은 앨범《리플렉션Reflections》의 첫 번째 곡 〈하바나 익스프레스HABANA EXPRESS〉였다.

"우왓!"

나는 그만 말문이 막혔다. 소리가 입체적으로 들렸다. 음악에 감싸 안긴 느낌이 들었다. 거실에 놓인 컴포넌트 스테레오를 통해 한 방향에서 들려오는 음악을 듣는 것과는 달랐다. 자신의 내부에서 음이 흘러나오는 것 같았고, 시야에도 음이 스며드는 것 같았다. 음의 중심에 자리 잡고 있는 느낌이었다.

"대체 이게 뭐야?"

그때 처음으로 그 작은 상자가 바로 그 '워크맨'이라는 것을 깨달

았다. 하지만 당시의 내게 있어 개인용 플레이어는 사치품이었다. '지금 바로 갖고 싶어!'가 아닌 '언젠가는 갖고 싶어'라고 바라는 정도가 고작이었다.

　그런데 다음 해에 상황이 변했다. 나는 다른 지역에 있는 대학에 진학하게 되었다. 지금까지는 학교가 가까운 거리에 있었기 때문에 걸어서 통학할 수 있었다. 그런데 대학은 버스와 전철을 갈아타며 편도 1시간 이상 걸리는 거리를 다녀야 했다. 통학에 걸리는 그 방대한 시간의 피로와 스트레스를 어떻게든 처리해야 했다.

　1982년 봄. 공식적인 구입 이유를 얻은 나는 의기양양하게 '워크맨'을 구입했다. 헤드폰에 오렌지색 스펀지가 붙은 'WM-2'라는 2세대 제품이었다.

　많은 '워크맨' 유저가 그랬듯이 나도 곧바로 '음악'을 들고 다니는 것의 경이로움에 매료되었다. 매일의 일상이 드라마가 되고 영화의 한 장면이 되었다. 전철에서 보이는 풍경, 익숙한 거리, 아침 햇살과 저녁노을, 밤의 장막, 인파가 뒤끓는 도시의 복잡함. 그것들에 '음악'이 실시간으로 더해지면 마치 다른 것처럼 보이는 신기한 감각을 느꼈다. 스피커에서 들리는 음악과는 달랐다. 오감으로 느끼는 감각에 '음악'이 깊이 개입해 개인의 기억과 감정을 증폭시켰다. 전철역이나 길모퉁이에서 울었던 적도 있다. 보도와 계단을 폴짝거리며 뛰어갔던 적도 있다. '워크맨'은 매일매일 드라마틱하게 색을 입히는 자신만의 오리지널 사운드트랙이 되어 주었다.

이후 나는 '워크맨'으로만 음악을 들었다. 집에 있을 때도 '워크맨'으로 음악을 들을 정도였다. 무엇을 하든 자신만의 '음악'이 필요했다. 그런 '워크맨' 의존증이었던 나의 '워크맨'은 언제나 불쌍할 정도로 혹사당했다. 그래서 평균 2년에서 3년 만에 고장이 나서 못 쓰게 되곤 했다. 그럴 때마다 나는 새로운 '워크맨'을 구입했다도중에 아이와AIWA나 파나소닉Panasonic에서 나온 제품으로 잠시 눈을 돌린 적도 있다. 세대 교체 때마다 '워크맨'은 매번 새로운 기능을 추가해서 돌아왔다. 녹음 기능이 더해지고, FM을 들을 수 있게 되고, 재생 헤드의 오토리버스가 가능하게 되었다. 그리고 기능뿐만 아니라 다양한 컬러 베리에이션으로 출시되어 지금의 휴대전화처럼 더욱 패셔너블해졌다.

본체뿐만 아니라 헤드폰도 진화했다. 머리를 덮었던 헤드폰은 귀 안에 들어가는 크기이너헤드폰로 변했고 리모컨 기능이 붙거나, 어떨 때는 무선이 되었던 적도 있었다.

또한 '음악'의 저장매체 쪽도 눈이 돌아갈 정도로 변화했다. 80년대 중반이 되면서 카세트테이프가 아닌 CD를 휴대해서 재생할 수 있는 '디스크맨Discman'이 출시되었고 이어서 90년대에는 CD를 대신하는 저장매체인 MD를 사용한 'MD 워크맨WALKMAN'이 등장했다.

내게 있어 '워크맨'은 특별한 존재다. 나의 지난 반생을 지탱해 준 것이 바로 '워크맨'들이다. 실연당했을 때, 절망했을 때, 잘못을 저질렀을 때, 컨디션이 안 좋을 때, 우울할 때, 이별에 직면했을 때, 죽을 각오를 했을 때, 압박을 견디기 힘들 때, 스트레스에 짓눌릴 것 같을 때,

인생에 좌절했을 때, 아이디어가 고갈되었을 때, 다양한 상황에서 나를 지탱해 주었다. '워크맨'은 그 두 개의 다리로 나에게 바짝 붙어 문자 그대로의 이인삼각처럼 나와 함께 걸었다.

그리고 '워크맨'이 출시된 지 22년 후인 2001년 10월, 다시 새로운 발명이 세상을 바꿨다. 업계 최초의 디지털 오디오 플레이어, 아이팟 iPod이 애플에서 출시된 것이다. 지금까지의 아날로그 매체와는 달리 HDD를 내장해 디지털 데이터를 그대로 본체에 다운로드해서 재생하는 제품이었다. 더 이상 테이프나 MD 같은 미디어는 필요하지 않았다. 아날로그에서 디지털액세스로 바뀐 비약적인 혁명이었다. '아이팟'은 순식간에 세계에 침투해 사람들의 생활 습관까지 바꿨다. 'MD 워크맨'을 여전히 혹사시키고 있던 아날로그파인 나는 4년 늦은 2005년에 드디어 6GB를 저장할 수 있는 아이팟 미니를 구입했다.

2007년 크리스마스에는 아들에게 처음으로 아이팟 나노nano를 사 주었다. 구입한 김에 내가 사용할 용도로 아이팟 클래식 120GB도 충동구매했다. 이것이 나의 현역 3대째2대째는 5.5GB의 아이팟이 되었다.

디지털 오디오 플레이어의 등장에 따라 '음악'뿐만 아니라 다른 것도 휴대해 다닐 수 있게 되었다. 디지털로 변환할 수 있는 다양한 것들을 하나의 상자iPod에 넣을 수 있게 된 것이다. 원래는 '음악'을 가지고 다니기 위한 전용 매체였던 '아이팟'도 '아이팟 터치iPod touch'나 '아이폰iPhone'으로 진화하면서 지금은 만능 디지털 휴대 단말기로 변했

다. 그중에는 '음악'을 넣어 다니지 않는 아이팟 유저도 많이 생겼을 것이다.

휴대전화. 휴대 게임기. 휴대 단말기. 각각 다른 출발점에서 기능을 확장시켜 계속 진화를 거듭하고 있다. 지금은 제각기 다른 호칭으로 불리며 범주를 나누고 있지만 가까운 미래에는 모든 '휴대기기'가 완전히 똑같은 기능을 가질 것이 틀림없다. 그 시대에는 텔레비전도 라디오도 영상도 사진도 음악도 웹도 데이터베이스도 전화도 게임도 무엇이든 집에서 가지고 나와 휴대하고 돌아다닐 수 있게 될 것이다. 국내외를 불문하고 전 세계 어디에나 가지고 다닐 수 있고, 또 그것들을 언제 어디서든 누구의 방해도 받지 않고 혼자서 즐길 수 있다. '음악'의 해방에서 시작한 '걷는 사람'은 디지털을 거쳐 다양한 자신을 휴대하고 다니는 '나의 집Pod'이 되었다. 이것은 역설적으로 생각하면 원하는 시간에 원하는 장소에서 사회로부터 고립될 수 있는 이동형 껍데기pod를 손에 넣은 것이라 할 수 있다.

앞에서 말한 '지금부터 섬에 가서 몇 주 정도 지내게 됩니다'라는 제안을 떠올려 보기 바란다. 이제 그 질문의 답을 들을 필요는 없을 것이다. 그럼 이번에는 '휴대전화휴대 단말기만은 두고 가세요'라고 했다면 어떨까? 아마 현대인 대부분이 '휴대전화를 사용할 수 없다면 섬에는 가지 않겠다'라고 대답할 것이 분명하다. 너무나도 많은 것을 하나의 기기에 휴대할 수 있게 되었다. 휴대 단말기에는 다양한 오락과 정보, 생활 습관, 개인의식이 담겨 있다. 우리는 그 전부를 몸에 담아

가지고 다닌다. 거기에는 '필요한 것 하나를 선택해 가지고 다닌다'라는 능동적인 의식은 없다. 그 덕분에 원래의 휴대하는 기쁨을 잊어버린 것은 아닐까? '선택'하는 것이야말로 가지고 다니는 일의 묘미였을 게 분명한데 말이다. '선택'을 포기하고 '자신의 전부를 껍데기에 넣어 옮기는' 것은 사회로부터 격리되는 것으로도 이어진다. 세상은 사람과 대립하며 균형을 유지했을 것이 분명하다.

아직 휴대화되지 않은 것이 있다면 사람은 그다음으로 무엇을 휴대하게 될까? 이것 이상 가는 무엇을 가지고 나오면 더 풍요로워질까? 또 그 편리함의 너머에 진정한 행복이 있을까?

그런 생각을 하면서도 나는 헤드폰을 귀에 걸치고 오늘도 '자아의 껍데기를 뒤집어쓰고 걷는 사람'이 된다.

(2009년 4월)

우주로의 귀환 ~
게임 디자이너에서의 귀환 ~

우주

가가린이 우주를 비행했을 때 나는 12살로 헝가리 남동부에 있는 마을 듈라하스에서 학교를 다니고 있었다. 마을의 농부들은 하나같이 현실적인 사람들이라 이 뉴스를 초자연적인 사건처럼 받아들였다. 인간이 지구를 떠나 그렇게 멀리까지 갈 수 있다는 것 따위는 아예 믿으려고 하지 않는 사람이 많았다.

베르털런 파르카스 (헝가리의 우주비행사)

만약 인생에서 딱 한 번 소원이 이루어진다면, 그런 마법을 정말 사용할 수 있다면 나는 주저하지 않고 이렇게 답할 것이다. '죽기 전에 우주에 가 보고 싶다.' 달이나 화성을 목표로 하는 그럴싸한 우주비행

사실 필요까지는 없다. 대기권 밖으로 나가 우주를 가볍게 접하기만 하는, 지구 궤도를 돌아보는 간단한 여행이라도 괜찮다. 그리고 만약 그 꿈이 이루어진다면 그 대가로 지난 45년 동안 쌓아 올린 게임 디자이너라는 현재의 나, 그리고 가족과 목숨까지도 버릴 각오가 되어 있다. 내게, 아니 우리에게 있어 우주를 향한 동경은 그 정도로 강하다.

왜 그렇게까지 우주비행사를 동경했을까? 그리고 지금도 왜 계속 동경하고 있을까? 답은 간단하다. 그들이 특출한 영웅이기 때문이다. 단적으로 말하자면 우주비행사란 아무도 가 보지 않은 세계에 과감하게 도전하는 선구자들이다. 아직 아무도 본 적 없는 세계와 대치하면서 참혹한 훈련을 견뎌 내고 전례 없는 불가능을 하나하나 가능으로 만들어 가는 불굴의 개척자들이다. 그리고 그런 미션에 필요하다고 여겨지는 유례가 드문 라이트스터프육체, 두뇌, 정신를 겸비한 선택된 엘리트들이기도 하다. 우주비행사는 직업이 아닌 누구나 동경하고 꿈꾸는 이상적인 사람이다.

그 어떤 사건보다 아폴로 11호의 달 착륙1969년 7월 20일이 나에게 안긴 충격은 컸다. 새삼스럽지만 실시간으로 그 순간을 공유할 수 있었던 것을 행운이라고 생각한다. 그때 나는 비할 데 없는 용기와 미래를 향한 희망을 얻었다. 아폴로와 소유스의 도킹1975년 7월 17일도 다른 의미에서 인상 깊었다. 당시는 냉전 시대의 한가운데를 지나고 있었다. 서쪽에 귀속된 우리는 동쪽의 대표인 '소련'을 무서운 사람들이라고 굳게 믿고 있었다. 그런 잘못된 생각을 주입받던 시대, 대서양 고도 2만

킬로미터 상공에서 무려 미국과 그 무서운 사람들의 우주선이 도킹을 한 것이다. 그리고 좁은 선내에서 가상의 적국이었던 상대와 친밀하게 악수를 나눴다. 그 장면을 눈을 의심해 가며 텔레비전의 거친 화질의 영상을 통해 보면서 과학이 사람의 편견을, 시대를 바꾸는 순간을 목격했다는 생각이 들었다. 그것은 베를린 장벽이 붕괴되었을 때의 영상보다 더 감동적이었다.

우주비행사를 동경했던 나는 자연스럽게 과학사이언스 오타쿠가 되었다. 몇 푼 안 되는 용돈으로 「뉴턴Newton」과 「OMNI」일본판 같은 과학 잡지를 매월 구독했고 칼 세이건의 『코스모스』를 읽고 《알려지지 않은 세계》 같은 과학 다큐멘터리 프로그램과 빈번하게 방송되던 우주 개발 라이브 영상을 빠짐없이 시청했다. 좋아하는 영화 시청보다도 우선순위가 높았던 시절이다. 당시 수학은 통 몰랐지만 사이언스에는 이상할 정도의 집착을 가지고 있던 내게 있어 과학 잡지와 과학 프로그램은 「PLAYBOY」와 심야 프로그램 《11PM》보다 더 흥분되는 것이었다. 무리해서 과학 잡지 「블루백스」와 과학책을 닥치는 대로 구해서 읽고 생물, 화학, 지구과학 등의 수업은 편집적일 정도로 열심히 들었다. 이 모든 행동은 우주비행사가 되기 위한 것이었고, 인류가 우주로 나가는 미래를 준비하기 위한 것이었다.

왜 우리가 여기에 있는지 지금 알았다. 그것은 달을 자세히 보기 위해서가 아니다. 뒤돌아서 우리가 살고 있는 지구를 보기 위해서였다.

알프레드 워덴 (미국의 우주비행사)

사실 우주비행사가 되고 싶다는 꿈은 고등학교에 들어가고 얼마 지나지 않아서 포기했다. 일본에는 우주개발사업단NASDA이라는 특수법인 조직은 있었지만 그곳에 들어간다고 해도 우주비행사는 될 수 없었다[*]. 아직 미국과 소련이 냉전이던 시대, 철의장막 건너편에 있는 국가를 경유해 우주비행사가 된다는 선택지도 있을 수 없었다. 그런 이유로 우주비행사가 되기 위해 남은 길은 한 가지였다. 그 길은 미국 항공우주국NASA에 들어가는 것밖에 없었다. 하지만 미국인이 아닌 나는 어떻게 하더라도 NASA에 들어갈 수 있을 리 없었다. 국적을 바꿀 수는 없다. 그래서 포기할 수밖에 없다. 신기한 이야기지만 그런 단순한 변명이 무의식 중에 자신을 납득시키고 말았다. 사람이 꿈을 포기하면 어른이 되듯이.

그렇다고는 해도 우주에 가는 것을 포기한 것은 아니었다. 포기한 것은 직업으로서의 우주비행사에 지나지 않았다. 대학에 들어가서도 다치바나 다카시의 『우주로부터의 귀환』을 주머니에 넣고 다니며 우주에 대한 동경을 단 한순간도 잊지 않았다.

그럴 때 사건이 일어났다. 정식 우주비행사가 아닌 민간인이 다

[*] 그 후 계속되는 발사 실패로 통합·개명되어 발족한 독립행정법인·우주항공연구개발기구 'JAXA'는 사람을 우주로 보내는 일을 일찍부터 단념했다.

른 경로로 우주에 날아갔던 것이다. 지금은 별로 언급되지 않지만 우주에 최초로 간 일본인은 현 JAXA의 모리 마모루가 아니다. 그 사람은 전 TBS 특파원 아키야마 도요히로였다. 1990년 12월 2일 소련당시의 바이코누르 우주기지에서 쏘아 올린 우주선 소유스에 탑승한 저널리스트 아키야마 도요히로는 첫 일본인 우주비행사가 아닌 첫 우주 특파원이 되었다.

'이럴 수가! 그런 방법이 있었다니!'

이미 공식적인 우주비행사가 되는 것을 포기하고 게임 업계에서 일하고 있던 나는 NASA가 관여하지 않은, TBS 자본과 러시아의 기술로 우주에 가는 방법을 발견하고 발을 동동 구르며 원통해 했다. 그저 질투가 날 뿐이었다.

그때 문득 깨달았다. 나는 단순히 '우주에 가고 싶은' 것이 아니었다. 나의 소망은 '우주비행사로 훈련을 받아서 우주에 가고 싶다'였다. 내가 동경한 것은 불가능을 가능하게 하는 우주비행사들의 존재 자체였다. 그러므로 2008년에 게임 디자이너가 우주에 갔을 때도 놀라지 않았다. 아키야마 도요히로가 우주에 갔을 때 같은 강한 질투는 느끼지 않았다. 우주에 간 게임 디자이너 1호는 게임 울티마로 유명한 세계적인 게임 디자이너 리처드 게리엇이다. 2008년 10월에 30억 엔을 러시아에 지불하고 바이코누르 우주기지에서 국제 우주 스테이션으로 여행을 떠났다고 한다.

달을 향해 갈 때는 기술자였지만 돌아왔을 때는 인도주의자가 되어 있었다.

에드가 미첼 (미국의 우주비행사)

2009년은 세계 천문의 해라고 한다. 갈릴레오 갈릴레이가 천체 망원경으로 천체를 처음 관측한 때로부터 400년이 되는 해, 아폴로 11호가 달에 착륙한 때로부터 40년이 되는 해이다. 세계 천문의 해를 기념해 각지에서 다양한 이벤트가 개최되고 우주를 소재로 한 영화도 연이어 공개되었다.

2009년에 일본에 개봉한 영국 다큐멘터리 영화《달의 그늘에서》와 BBC 제작 다큐멘터리 영화《로켓맨Rocketmen》 등도 우주 개발에서 멀어져 버린 사람들이 꼭 봤으면 한다. 이상한 이야기지만 '자신들이 태어나기 전에 인류가 달에 갔다'는 사실을 정말로 모르는 젊은 이들이 있다. 특히 그런 사람들에게는 더 추천하고 싶다. 왜 우리 세대가 우주와 우주비행사를 동경하는지, 이런 영화를 보면 그 알려지지 않은 심리를 알 수 있을 것이라 생각한다. 우주에 무언가가 있는 것은 아니지만 우주비행사의 이야기와 그들이 도전하는 모습을 보면 용기가 끓어오를 것이 분명하다. 미래에 대한 꿈이 생길 것이 분명하다. 자신이 그들과 같은 인간이라는 사실에 긍지를 느낄 것이 분명하다. '우리에게 불가능한 것은 없다!' 그렇다! 인류는 40년 전에 이미 달에 갔다 돌아왔다.

우리가 우주에 가고 싶은 이유. 그것은 무중력을 체험하고 싶어서가 아니다. 지구 밖 생명체와 만나고 싶기 때문도 아니다. 아무것도 없는 칠흑 속에서 고독을 느끼고 싶어서도 아니다. 엄청난 위험을 느끼고 싶어서도 아니다. 특별한 경험을 자랑하고 싶어서도 아니다. 그것은 자신을, 자신의 역할을 알고 싶기 때문이다. 자신을 다시 찾아보고 싶기 때문이다.

우주를 만나는 여행은 다름 아닌 자신을 알게 되는 여행이다. 우주에서 귀환하는 것은 지구로의 귀환이자, '과거의 자신'에서 '미래의 자신'으로 귀환하는 것이다.

어느 날, 어딘가에서 좋아했던 우주…. 그 우주에서 모체인 지구를 돌아보았을 때 나는 거기에서 무엇을 보게 될까?

그때 나는, 게임 디자이너는, 어디로 귀환하게 될까?

첫 하루인가 이틀은 모두가 자신의 나라를 가리켰다. 셋째 날, 넷째 날은 제각각 자신의 대륙을 가리켰다. 다섯째 날 우리의 머릿속에는 단 하나의 지구밖에 없었다.

술탄 빈 살만 알 사우드 (사우디아라비아의 우주비행사)

(2009년 6월)

우주비행사들의 증언은 『The Home Planet』케빈 W. 켈리에서 인용했다.

MEME에서
유대 관계로

2016년 6월, 로스앤젤레스에서 개최된 세계 최대의 게임 쇼 E3의 프레스 콘퍼런스에서 〈데스 스트랜딩〉의 첫 번째 티저 트레일러를 발표했다. 2015년 12월 16일에 코지마 프로덕션을 설립한 뒤 반년이 지났을 때의 일이다.

　2년 만에 참가한 E3, 그 사이에 있었던 수많은 사건들이 머릿속을 스쳤다.

　단 2년의 공백이었지만 마치 수십 년의 간격처럼 느껴졌다.

　무대 위에서 "I'm Back"이라고 말하는 나를 회장에 모인 사람들과 중계로 보고 있던 전 세계 사람들이 따뜻하게 맞이해 주었다. 독립 후에도 계속 게임을 창작하기로 선택한 결정이 틀리지 않았다는 것을 확신할 수 있었던 순간이다.

　이 책의 초반부에도 이야기한 것처럼 사람과 기술과 장소를 찾아다니는 동시에 주연을 맡을 노만 리더스를 만나러 가서 출연 요청을 하고 약 2개월 반 동안 트레일러를 완성시켰다. 현재의 사무실로 이사한 것은 E3이 열리기 3주 전이었다.

　그런 상황에서 우리들의 힘만으로 신작 발표까지 하나씩 만들어 갔다고 말하면 그 누구도 쉽게 믿어 주지 않았다.

　역설적으로 들릴지 모르겠지만 그것은 외주를 주거나 분업을 하지 않았기에 비로소 가능한 일이었다.

　효율화라는 이름의 외주와 분업에 의한 제작은 할리우드의 대규

모 예산 영화에만 한정되지 않고 게임 분야에서도 상식이 되었다. 하지만 나는 그 방법론을 전면적으로 긍정할 수 없었다.

그 배경에는 나 자신의 눈과 머리와 몸을 사용해 자신이 만들고 있는 것의 좋고 나쁨을 확실하게 파악하고 10퍼센트의 '대박'을 뽑는다는, 이제는 나의 피와 살이 되어 버린 스타일이 확고하게 존재하고 있었기 때문이다.

매일 서점에 가는 것처럼 현장에도 발길을 옮긴다지금의 스튜디오도 그렇지만 나도 스태프도 같은 플로어에서 바로 얼굴을 볼 수 있는 거리에 있다. 문제가 발생할 때 그 자리에서 바로 해결하고 적절한 지시를 내린다. 그렇기 때문에 적은 인원으로 단기간에 퀄리티 높은 완성품을 만들어 낼 수 있었다. 이것은 나의 신념이기도 하다.

서점 문 앞에서 '대박'을 검색할 수 없듯이 창작의 현장에서도 정답을 검색할 수 없다. 그것은 항상 자신의 내부에 있다. 그러므로 그것을 확인하는 감성과 눈을 계속 단련하는 수밖에 없다.

ME+ME로 세계와 연결된다.

이 책의 오리지널판에서 나는 이렇게 썼다. 'MEME은 사람과 사람이 이어질 때 계승되어 간다. 어떤 사람에게도 어떤 물건에도 이야기는 깃들어 있다. 시대와 지역을 넘어 ME와 ME를 이어 가는 시스템이 이야기를 읽고 이야기하고 누군가에게 전하는 행위다'라고.

어떤 것에도 어떤 사람ME에게도 이야기가 깃들어 있다. 그 이야

기들을 어떤 시간에 어떤 상황에서 '읽는가'에 따라 해석이 달라진다. 어떤 것을 모방하고 확장할지도 개인에게 달려 있다. 그런 행위가 축적되면서 새로운 MEME이 탄생한다.

ME라는 여러 개의 단편이 하나가 되는 순간이 있다.

평소에 신경 쓰지 않았던 사물이 갑자기 이어지는 일이 있다. 그것은 우연처럼 보이면서도 사실은 필연이고 예정되어 있던 만남이라고 나는 이해하고 있다.

그것은 오컬트도 신에게 맡기는 일도 아니다. '읽다', '만나다'는 행위를 능동적으로 실행하면서 스스로 끌어들인 유대 관계를 만들어 내는 것이다. 새로운 MEME의 창조에는 그런 배경이 있다고 생각한다.

예를 들어 앞에서 말한 E3에서 발표한 첫 번째 티저 트레일러에서는 아이슬란드 록 밴드 Low Roar의 곡을 사용했는데, 그들과의 만남도 그랬다.

아직 〈데스 스트랜딩〉이라는 작품의 형태도 잡히지 않았을 무렵, 아이슬란드를 여행한 적이 있다. 그때 탔던 택시의 운전사가 '아이슬란드의 조이 디비전'이라고 불리는 밴드 'KIMONO'의 멤버였다. 그에게 추천받은 CD숍에 가서 마음에 드는 CD를 골라 계산대에서 계산을 하고 있을 때였다. 가게 안에 흐르던 곡이 궁금해서 물어 봤는데 그것이 Low Roar의 곡이었다. 그래서 그들의 CD도 같이 구입해

서 귀국했다.

이 시점에서 그것은 아직 ME의 상태였다. 만나기는 했지만 내 의식의 바닥에서 숙성되고 있는 상태였고, 아직 새로운 MEME으로 탄생되지는 않았다.

트레일러의 음악을 어떻게 할까 시행착오를 거치던 과정에서 문득 떠오른 것이 Low Raor의 〈I'll Keep Coming〉이란 음악이었다.

처음부터 예정되어 있었던 것처럼 ME와 ME가 연결되어 새로운 MEME이 탄생했다.

완전한 신작 발표이기 때문에 마케팅적인 발상으로 생각하면 좀 더 메이저한 곡을 사용하는 편이 좋았을지도 모른다. 하지만 그것은 책상 앞에서 '신작 히트'라는 검색어로 찾는 것과 다르지 않다. 그렇게 해서는 기존에 존재하는 것밖에 찾을 수 없다.

노만 리더스와 매즈 미켈슨을 비롯한 〈데스 스트랜딩〉에 출연한 배우진도 마찬가지다. 그들이 출연한 작품을 보고 그들이 좋아졌다. 좋아지면 만나 보고 싶다는 생각이 든다. 언젠가 함께 일을 해 보고 싶다고 생각한다. 그런 과정을 거쳐 실제로 그들과 만났을 때 순간적으로 그들과 잘할 수 있겠다는 것을 알게 된다. 우정 출연해 준 영화감독 기예르모 델 토로와 니콜라스 윈딩 레픈도 그렇게 만났다. 레픈 감독 본인이 '어릴 적 친구를 다시 만난 기분이 들었다'라고 말해 줬을 정도다.

그것은 서점을 다니며 갈고닦은 '대박'을 찾아내는 감성과 인연

은 만드는 것이라는 확신이 받쳐 주었기 때문이라고 말해도 좋을 것 같다.

팔리는 것, 세상에 먹히는 것을 만드는 방법론의 하나로 과거의 성공 체험을 바탕으로 팔리는 요소를 도입하는 마케팅 수법이 있다는 것을 부정하지는 않는다. 하지만 나는 그렇게는 하고 싶지 않다. 재미가 없기 때문이다.

오늘이 영원히 오늘인 채로 있다면 과거의 데이터를 바탕으로 마케팅적인 것을 통해 만들어도 반응이 좋을지 모른다. 하지만 내일은 반드시 온다. 과거의 것이 그대로 통용될 리 없다. 어제의 경험은 하나의 선택지에 지나지 않는다. 어제 이랬으니까 오늘도 이럴 거라는 기대가 맞는 경우는 절대 없다.

하지만 어제까지의 경험이 있기 때문에 새로운 유대를 맺는 일에 확신을 가질 수 있다. 그렇기 때문에 나는 책을 읽고 영화를 보고 음악을 듣는다. 미술관과 박물관에 가고, 사람을 만난다.

역사로부터 배워서 미래를 만들기 위해서는 이런 행위를 성실히 쌓아 가는 길밖에 없다.

사람의 MEME과 과거의 MEME을 모방하는 것만으로는 미래를 창조할 수 없다. 비즈니스만 생각한다면 안전하고 리스크가 적은 방법일지도 모른다.

하지만 ME+ME의 '+', 즉 유대라는 행위가 없으면 안 된다. 나는

그렇게 생각한다. 사람은 자신이 없는 것을 가지고 있는 사람을 좋아하게 마련이다. 연애도 그렇고 친구 관계를 맺을 때도 그것이 근본에 깔려 있다. 작품도 그렇다. 유사한 유전자들끼리만 교배를 계속한다면 다양성을 잃어버려 진화의 막다른 골목과 마주치게 되듯이 MEME도 새로운 유대가 없으면 진화하지 않을 것이다.

　　사람이 세상을 살아가면서 만날 수 있는 사람의 수는 한정적이다. MEME도 마찬가지다. 하물며 10퍼센트의 '대박'을 뽑는 일은 어떻겠는가. 하지만 책과 영화와 음악이라는 장치를 이용한다면 실제 인생에서의 한정적인 만남을 아득하게 초월한 사람과도 만날 수 있고 많은 경험도 할 수 있다.

　　사람은 부모로부터 이어받은 유전자만으로는 불완전한 존재다. 실제 인생에서 다양한 경험을 쌓고 책과 같은 장치로 MEME을 받아들여 '하나'로 성장해 간다.

　　게임 창작을 시작하기 전 아직 그 무엇도 아니었던 학생 시절의 나는 이야기가 전해 주는 MEME의 은혜를 누리며 살아갈 수 있었다. 자신의 미래에 대해 고민할 때는 MEME의 지침대로 이야기를 참조하고 미지의 시공을 체험하며 자신의 세계를 넓히고 사물을 보는 방법과 감성을 갈고닦을 수 있었다.

　　시간이 지나 창작을 생업으로 하게 되면서 이야기를 대하는 자세가 변했다. 유대하는 방식, 연결되는 방식, '+'의 사용 방식과 성질이

변한 것이다. 자신만의 문맥이 아니라 나의 작품이라는 MEME을 매개로 유저와 세계가 연결되는 지점을 생각하게 되었다. 사람을 한 걸음 앞으로 나가게 만들고, 멈춰 서 있는 사람의 등을 밀어주는 일, 그리고 세계를 좀 더 좋게 만들기 위한 일. 그런 일을 하기 위해서는 ME와 ME를 어떻게 연결하고 MEME을 어떻게 창조하면 좋을까 하는 그런 생각을 마음속에 채우게 되었다.

무언가를 창조하는 행위를 계속하다 보면 이루 말할 수 없는 고독에 시달릴 때가 있다. 스트레스와 불안으로 고민할 때도 있다. 그럴 때마다 나를 구해 준 것은 나와 비슷한 의식을 가지고 있는 사람들의 존재였다. 작가, 감독, 아티스트 같은 크리에이터는 물론이고 ME와 ME를 연결해 MEME을 창조하고자 하는 사람들의 고투가 고독에서 나를 구해 주었다. 그 고투를 전달해 준 것 또한 이야기라는 MEME이었다.

멀리 떨어져 있는 나라의 누군가가 이렇게 엄청난 작품을 만들어서 큰 인기를 얻는 것을 보거나 읽는 것만으로도 계속 힘을 내야겠다고 생각할 수 있었고 앞으로 나아갈 수 있었다.

예를 들어 아무도 달에 가 본 적 없던 시대에 '나는 달에 갈 것이다'라고 말했다면 '인간이 그런 곳에 갈 수 있을 리 없다'라고 처음부터 부정당했을지 모른다. 하지만 그것을 어딘가 멀리 떨어진 나라의 누군가가 실현했고, 그 나라에서 그 일로 영웅이 되었다고 한다면 이

야기가 달라진다. 뭐야, 역시 달에 갈 수 있잖아. 이런 사실을 알게 된다면 자신의 꿈을 부정하는 인간이 있더라도 아무 상관 없어지면서 힘을 낼 수 있다.

인간은 아주 먼 옛날부터 달에 가는 이야기를 만들어 왔다. 그렇기 때문에 그것은 현실이 되었다.

이야기와 픽션은 종종 현실도피라고 비판받곤 한다. 하지만 픽션에는 진실이 담겨 있다. 그 진실을 먼저 선점해 현실을 더 좋게 고치기 위해 싸우는 수단이 되기도 한다.

나는 이야기에 담긴 MEME의 힘을 믿는다. 그것은 사람과 세계를 더욱 풍요롭게 한다. 그러므로 나는 이야기를 계속 이야기하고 남기고 싶다. 많은 이야기를 전하고 싶다. 그것이 사람들을 연결하고 세계와 시대를 연결해 갈 것이기 때문이다. 그것은 '창작하는 유전자'가 되어 아무도 체험해 보지 못한 세계를 우리에게 보여 줄 것이다.

'내가 사랑한 MEME'은 나와 '당신'을 인연으로 이어 주면서 새로운 MEME을 창조해 줄 것이다.

그것이 이뤄지길 바라며 나는 오늘도 서점으로 발길을 옮길 것이다. 그곳에서 아직 만나지 못한 유대를 찾을 것이다.

2019년 7월

코지마 히데오

유대란 무엇일까요?

호시노 겐 × 코지마 히데오

호시노 겐星野源

1981년 사이타마 현에서 태어났다. 음악가·배우·작가로 활동하고 있다. 2010년에 첫 번째 앨범 《바카노우타ばかのうた》로 솔로 데뷔했다. 2016년 10월에 발표한 싱글 〈코이恋〉는 자신이 출연한 드라마 《도망치는 것은 부끄럽지만 도움이 된다》의 주제가로 사회현상이라고도 불릴 만한 대히트를 기록했다. 2018년 12월에 다섯 번째 앨범 《팝 바이러스POP VIRUS》를 발매한 뒤 5대 돔 투어 콘서트로 33만 명의 관객을 동원하며 솔로 가수로서는 드문 성공 기록을 남겼다. 이 콘서트를 담은 영상물 《DOME TOUR 'POP VIRUS' at TOKYO DOME》을 2019년 8월에 발매했다. 저서로 『그리고 생활은 이어진다』, 『일하는 남자』, 『호시노 겐 잡담집 1』, 『생명의 차창에서』, 『되살아나는 변태』 등이 있다. 주연 영화 《힛코시 다이묘!》가 2019년 8월에 공개되었다.

코지마　　우리가 만난 지 얼마나 됐죠?

호시노　　2012년 잡지 「뽀빠이POPEYE」 연재 기획 '호시노 겐이 꼽은 12명의 무서운 일본인'에서 대담했던 것이 처음이군요매거진 하우스 출간 『호시노 겐 잡담집 1』에 수록.

코지마　　그러면 벌써 7년이나 지났네요.

호시노　　7년! 그렇게나 오래됐나요…. 이번 대담의 제안을 듣기 전에 우연히 집에서 〈메탈 기어 솔리드〉 시리즈 이벤트 무비

를 전부 찾아봤어요. 〈메탈 기어 솔리드4: 건즈 오브 더 패트리어트〉에서 더 보스가 '다른 사람의 의사를 존중하고 자신의 의사를 믿는 것'이라고 한 말을 빅 보스가 그녀의 무덤 앞에서 떠올리는 장면이 있었어요. 2008년에 게임이 발매되었으니까 아마도 코지마 씨가 이 대사를 생각한 것은 더 이전이겠죠? SNS 같은 것이 보급되기 전이었네요. 그런데도 이 말은 지금 이 시점에 가장 필요한 감정을 표현했다고 생각했습니다. '다른 사람의 의사를 존중하는 것은 자신의 의사를 존중하는 것이기도 하다. 다른 사람의 존재를 인정하는 것이 자신의 존재를 인정하는 것이다.' 하지만 모두 그것을 잘 알고 있으면서도 그러지 못하잖아요. 게임을 플레이했던 당시에도 감동했던 대사였는데 코지마 씨가 이미 10여 년 전에 그런 감각을 의식해서 이야기를 만들어 냈다는 것을 다시 한번 깨달았습니다. 작품 속에 메시지를 담는 방식이 코지마 씨처럼 멋진 크리에이터는 많지 않은 것 같아요. 그런 부분이 저는 정말 좋았어요.

그리고 많은 사람들에게서 같은 이야기를 들으시겠지만, 코지마 씨 이외에 다른 사람은 표현할 수 없는 유머 방식도 좋아해요. 컨트롤러를 방치해 두면 마음대로 진동한다든가. 그런 걸 보면 웃지 않을 수 없잖아요.

코지마 그건 제가 만들었으면서도 저도 가끔 깜짝 놀랍니다.

호시노 회의 같은 데서 '재밌겠네!'라며 웃어넘겨 버릴지도 모를 세
세한 아이디어를 코지마 씨는 신념을 가지고 '엄청 재밌겠
지?'라며 게임으로 만들어서 전해 줘요. 저는 음악으로 자
신을 표현할 때 뭔가 사용할 만한 아이디어는 없을까 항상
생각하고 그것을 팀이 실현시키는 생활을 하는 인간이라
서 코지마 씨의 게임에서 그런 유머를 접할 때마다 '재미있
는 아이디어를 실현시키기 위해서는 결코 포기해서는 안
되겠구나'라고 항상 재확인할 수 있었습니다.

코지마 평소에 늘 아이디어를 생각하며 지낸다는 것은 감수성의
안테나를 세워 놓고 자신의 주위를 360도 감시하며 살아
가는 것과 같죠. 그런 생활은 엄청 피곤해요. 하지만 그렇
게 끊임없이 주위에서 다양한 것을 받아들이고 감성에 이
끌린 것을 머릿속에서 뱅글뱅글 생각해서 형태로 만들어
세상에 내놓는 일이 바로 창작 행위입니다. 그것이 가능한
인간은 무엇이든 할 수 있어요. 일본에서는 한 분야에서 무
언가를 달성한 인간은 그 분야밖에 하지 못한다고 여겨지
기도 하는데 저는 결코 그렇다고 생각하지 않아요.

실제로 호시노 겐 씨는 음악도 하고 있고, 배우도 하고 있

잖아요. 그리고 에세이도 굉장히 훌륭하게 쓰시기 때문에 좀 짜증이 나긴 하지만요(웃음). 그런 것들을 할 수 있는 것은 평소부터 그런 식으로 다양한 것들을 보고 느끼고 생각하며 살아가고 있기 때문이라고 생각해요. 세상에 내놓는 것이 문자라면 에세이고, 그것이 가사가 되거나 음이 되거나 하면 음악일 테고, 혹은 배우가 되어 연기로 보여 주기도 하고요.

저도 마찬가지로 주위에 안테나를 계속 세우고 다양한 것에 자극을 받으면서 30년 이상 게임을 만들어 왔기 때문에 게임을 만드는 것 자체는 그다지 힘들다는 느낌은 없어요. 이번 11월에 3년 반을 들여 만든 게임 〈데스 스트랜딩〉을 발매합니다.

호시노 3년 반…이라, 꽤 짧네요.

코지마 이번에는 우선 회사를 세워야 했기 때문에 게임을 만드는 것보다 그쪽 일이 더 힘들었어요. 독립해서 함께 게임을 만들 사람을 찾고 만들 장소를 찾아야 했기 때문에요. 애초에 다니던 회사를 그만두면서 '신용'이 사라져서 회사를 세우기 위한 돈을 빌리는 일도 쉽지 않았습니다. 하지만 감사하게도 지금까지 만든 게임의 팬이라는 분들이 생각 이상으

로 여러 가지 부분에서 도움을 주셨어요. 〈데스 스트랜딩〉에 할리우드 배우를 기용하는 것도 〈메탈 기어 솔리드〉를 좋아해 주셔서 그 계기로 자신이 원하는 대로 자신의 일을 해 보고 싶다고 생각했던 배우들과 만날 수 있었던 덕분이죠. 서로가 '좋아한다'는 감정만으로 직접 만나러 갈 수 있었던 것이 행운 같았어요.

호시노　누군가가 중간에 끼면 전하고 싶은 것을 전할 수 없게 되죠. 일대일로 이야기하면 쉽게 통하는데. 여러 가지 사정에 방해받다 보면 전하고 싶었던 것이 어쩐지 희미해지는 기분이 들어요.

코지마 씨 같은 대선배에게 이런 말씀드리기 쑥스럽지만 어려운 점이 이해됐어요. 자연스럽게 하고 싶다고 생각한 것이 세상에서는 새로운 것이 되어 있는 느낌이라고 할까요.

코지마　하고 싶은 것은 사라지지 않죠. 왜냐하면 세상의 테크놀로지는 점점 진화해 가니까요. 아이디어 같은 것으로는 전혀 고생하지 않습니다. 가족에게는 이런저런 말을 듣지만요. 분명 동료인데 내가 '재미있다'라고 진심으로 생각하면서 만들고 있는 것을 두고 '그런 건 아무도 해 본 적이 없으니 잘될 리 없어'라고 하거나 '이런 게 뭐가 재밌어?' 같은 말을

하기도 하고, '그런 건 불가능해'라고 그만두라는 말도 듣고
요. 하지만 사실 불가능한 건 거의 없어요.

아폴로 계획이 성공한 게 50년 전입니다. 우주비행사 세 명
이 아무도 가 본 적 없는 달까지 갔다 돌아왔어요. 그런 이
야기를 들으면 무엇이든 가능할 것 같은 기분이 들지 않
습니까?

하지만 반대로 자신이 재미없다고 생각하면 반드시 그 순
간에 그만두는 편이 좋아요. 곡을 만들 때도 분명 그럴 때
가 있죠?

호시노 있어요. 80퍼센트 정도 만들어 놓고 이건 이제 그만두는
편이 더 좋지 않을까? 싶을 때도 있고, 100퍼센트를 만들
어 놓고도 두근두근하지 않는다는 걸 깨달을 때도 있어요.

코지마 게임은 실제로 플레이해 보지 않으면 정말로 재미있는지
어떤지 알 수 없습니다. 그래서 해 보고 재미없으면 그것이
자신의 아이디어가 제대로 표현되었는데 재미가 없는 것
인지, 제대로 표현되지 않아서 재미가 없는 것인지 자세히
확인해 보는 과정이 무척 중요합니다.

〈메탈 기어〉를 만들었을 때도 '적으로부터 숨고 도망가는
게임'이라는 게임 콘셉트를 먼저 정해 놓고 그것을 게임으

로 만들어서 플레이해 봤어요. 재미가 없으면 어떻게 할까? 그것은 '적으로부터 숨고 도망가는 것'이라는 콘셉트가 게임으로 제대로 구현되지 않았기 때문인가 아니면 애초에 '적으로부터 숨고 도망가는 것'이라는 행위 자체가 재미없는 것일까를 검토합니다. 후자라면 그쯤에서 만드는 것을 그만둬야 해요. 마케팅 같은 것에 끌려가다 보면 되돌릴 수 있는 판단을 할 수 없게 되어서 결국 어디에나 있는 평범한 게임을 내놓게 되거든요.

호시노　창작을 한다면 프로듀서가 되어야 한다고 처음 대담 때도 말씀하셨죠. 저도 제 자신이 '호시노 겐'의 프로듀서이기 때문에 '이것은 좋지 않아'라거나 '넌 이것을 해'라는 말을 누군가에게 듣는 일은 별로 없습니다. 반면에 자신이 전부 생각해서 판단하지 않으면 안 됩니다. 계속 자신과 싸우고 있는 듯한 기분이에요.

《극장판 도라에몽: 진구의 보물섬》의 주제가를 담당했을 때도 '도라에몽'의 곡이니까 '도라에몽'이라는 타이틀로 곡을 만들고 싶습니다, 분명히 재미있을 거라고 생각합니다, 라는 아이디어를 제안했어요. 예상대로 '음, 이건 무리라고 생각합니다'라는 회사 측의 잠정적인 판단이 담긴 답변이 돌아왔어요. 상표 문제도 있고, 애초에 엄청나게 큰 작품의

타이틀이기 때문에 어렵지 않을까라는 의견이었지요. 하지만 저는 최근에는 애니메이션의 제목과 똑같은 제목의 곡이 거의 없고, 모두 하지 않고 있으니 오히려 정면으로 '도라에몽'이라는 누구나 알고 있는 큰 타이틀의 제목으로 작품과 마주하는 것에 의미가 있다고 생각했어요. 게다가 애니메이션만을 위한 직업 작가의 입장에서 주제가를 만드는 것이 아니라 제휴로 하는 입장이니 과격하게 해도 되지 않을까 생각했습니다. 그래서 '일단 가능한지 어떤지 물어봐 주세요'라고 밀어붙였습니다. 물론 기본적으로 작품에 대한 리스펙트가 없으면 안 됩니다. 마음을 담아야만 하고, 동시에 후지코 F. 후지오 프로와 신에이 애니메이션 쪽에 허가를 받으러 가는 정도의 열정을 스태프에게 전해야만 합니다. 그런 마음가짐으로 움직이기 시작했더니 모두들 '이런 걸 제안했다가는 화를 낼까 무서워'라는 모드에서 '할 수 있으면 즐겁겠다'라는 모드로 바뀌었어요. 결과적으로 주변 분위기가 열정으로 끓어오르는 경험을 했기 때문에 여기까지 할 수 있었다고 생각합니다.

코지마 겐 씨는 분명히 게임도 만들 수 있을 거라 생각해요.

호시노 무리예요!(웃음) 하지만 코지마 씨는 아마도 음악을 만들

수 있을 것 같아요.

코지마 저는 기본적으로 전부 직접 하고 싶다는 마음이 있기 때문에 사실은 음악도 직접 만들고 싶었는데 그건 도저히 안 되더라고요. 문득 떠오른 느낌이 있어 흥얼거려 보고 '오, 이번엔 만들 수 있는 건가'라고 생각해 보면 들어 본 적 있는 곡이어서 실망하기도 했어요.

호시노 어쩐지 코지마 씨가 아직 음악을 시작하지 않았을 뿐이라는 생각이 드네요. 기한을 정해서 억지로라도 만들어서 세상에 내놓고 나면 그때부터 돌아가기 시작할 거라는 생각도 들어요. 좋아하니까 제대로 된 것을 내놓고 싶다는 마음은 알겠지만 엉망이더라도 일단 내놓고 나면 코지마 씨의 음악이 되어 있지 않을까….

코지마 그렇군요. 세상에 내놓는다는 게 중요할지 모르겠군요. 〈데스 스트랜딩〉은 상당히 새로운 게임으로 세상이 어떻게 받아들여 줄지 신경이 쓰입니다. 괴로운 경험을 한 후에 혼자 후지산에 올라가고 싶을 때가 있잖아요. 왜 이렇게 힘든 일을 하고 있는 걸까 싶어서 중도에 포기해 버릴 생각도 하게 되죠. 하지만 정상에 올라가 해돋이를 보면 그때까지 했던

고생도 모두 긍정적으로 받아들일 수 있어요. 자신도 모르게 눈물이 흐르겠죠. 그런 게임이에요. 산 정상까지 가지 않고 내려와 버리면 감동의 눈물을 흘릴 수 없어요.

호시노　어떤 게임이 될지 궁금하네요. '유대'가 테마라고 하셨죠.

코지마　스포일러가 될 것 같은데, 주인공인 샘 브리지스는 게임 속에서 어떤 행동을 하느냐에 따라 '약을 정기적으로 공급하지 않으면 죽게 되는 남자'를 만날 수도 있어요. 샘은 배달원이기 때문에 그에게 부탁받아 약을 배달하게 됩니다. 거기에서 그와의 유대 관계가 생기는 거죠. 그렇지만 이야기의 큰 줄기와는 상관없기 때문에 플레이어에 따라서 자신도 모르는 사이에 그에게 약을 전달하는 걸 잊어버릴지도 몰라요. 그러면 그는 죽게 되는 거죠.

호시노　에? 우와, 어떻게 그런 마음을 흔드는 장치를 집어넣었죠?

코지마　유대한다는 것은 유대하는 사람에 대한 책임을 지는 것이기도 합니다. 그것을 끊어 버리는 것도 이어 가는 것도 자신이라는 사실을 느껴 줬으면 하고 바라는 마음이 있었어요.

호시노　　대사나 스토리라인뿐만 아니라 게임 속의 행동 자체에 사색하게 하는 요소를 넣는 것이 코지마 씨가 만든 게임의 대단한 부분이라고 생각합니다. 〈메탈 기어 솔리드 3: 스네이크 이터〉에서 더 보스를 죽일지 죽이지 않을지 플레이어 스스로 선택하는 장면 같은 것 말이죠. 저는 지금도 생생하게 기억하고 있습니다.

코지마　　게임에서만 맛볼 수 있는, 하지만 아무도 해 본 적 없는 것을 체험했으면 하는 바람에서 넣은 것이에요. 그렇지 않으면 만드는 의미가 없거든요.

〈데스 스트랜딩〉에서는 오픈 월드의 온라인 게임처럼 다른 플레이어와 만나는 일은 없지만, 플레이어가 같은 장소를 지나가는 다른 누군가에게 무언가를 남기고 그것에 '좋아요'라는 반응을 보일 수는 있어요.

예를 들어 젠 씨가 게임 속에서 걸어가는 길에 음악이 흐르는 '장치'를 남겨 놓는다고 합시다. 그러면 나중에 그 길을 지나는 다른 누군가는 젠 씨와 직접 만나지는 못하지만 젠 씨가 놓아 둔 장치 가까이를 지나가면 음악이 들려오는 거예요. 왜 거기에 그런 '장치'를 두었을까? 그 의도는 '이 음악을 좋아하기 때문일까?' 정도로 애매하게 상상할 수밖에 없어요. 하지만 분명히 다른 사람의 존재와 유대를 느낄 수

있습니다. 고독하게 걷고 있다고 생각했는데 혼자가 아니라는 걸 깨닫게 됩니다.

요즘 세상은 SNS 같은 것으로 쉽게 연결되면서 직접 상대에게 말을 하기만 하는 관계도 만들어졌잖아요? 상대에 대해 상상력을 발휘하지 않는 커뮤니케이션을 하고 있는 사람도 눈에 들어오기도 하고요. 인터넷의 그런 연결과는 달리 〈데스 스트랜딩〉에서 표현하고 싶은 유대는 완충장치를 두고 연결되는 것입니다. 누군가의 존재와 의지에 상상력을 발휘하는 이야기로 만들고 싶었습니다.

호시노 그러면 직접적이지 않기 때문에 다른 사람의 존재와 의사를 더욱 강하게 느낄 수 있겠네요. 우메즈 카즈오 씨의 『표류교실』에 나오는 어머니 같아요(웃음). 빨리 플레이해 보고 싶군요.

감사하게도 제 곡을 게임 속에서 들을 수 있는 장소를 만들어 주셨죠.

코지마 사실은 그래요. '프라이빗 룸'이라는 게임 속의 장소에서 들을 수 있습니다. 꼭 플레이해서 직접 가 보셨으면 해요. 이것도 겐 씨와의 유대 관계가 없었다면 실현되지 않았을 겁니다. 창작은 사람과 작품과 역사 같은 여러 가지 것들과 유

대하기 때문에 가능하다고 생각해요. 그 결과 탄생한 작품
이 누군가에게 힘이 되어 세계를 전진하게 만드는 그런 일
을 죽을 때까지 계속하고 싶습니다.

(2019년 8월)

- 이 책은 2013년 2월 미디어 팩토리에서 발행된 『내가 사랑한 MEME들: 지금 필요한 것은 사람에게 에너지를 주는 이야기』를 개정해 출간한 것입니다. 문고본 출간에 맞춰 서론, 제3장, 제4장을 정리했고, '시작하며', '마치며', 호시노 겐 씨와의 '대담'을 추가로 집필해 새롭게 담았습니다.

- 이 책의 235, 236~237, 260쪽에 수록된 세 곡의 노래 가사는 현재 저작권자와 사용 승인 절차 진행 중입니다. 재쇄 발행시 저작권법에 따라 승인 내용을 책 내에 표기하겠습니다.

코지마 히데오의
창작하는 유전자

1판 1쇄 인쇄 2021년 12월 1일
1판 1쇄 발행 2021년 12월 8일

지은이 코지마 히데오 ● 옮긴이 부윤아 ● 펴낸이 김기옥
실용본부장 박재성 ● 실용1팀 박인애 ● 영업 김선주
커뮤니케이션 플래너 서지운 ● 지원 고광현, 김형식, 임민진
디자인 나은민 ● 인쇄·제본 민언프린텍

펴낸곳 컴인 ● 주소 121-839 서울시 마포구 양화로 11길 13(서교동, 강원빌딩 5층)
전화 02-707-0337 ● 팩스 02-707-0198 ● 홈페이지 www.hansmedia.com

컴인은 한스미디어의 라이프스타일 브랜드입니다.
출판신고번호 제 2017-000003호 | 신고일자 2017년 1월 2일

ISBN 979-11-89510-24-4 03600